철학을
삼킨
예술

철학을 삼킨 예술

이성과 감성을 동시에 깨우는 예술 강의실

초판 1쇄 펴낸날 2015년 6월 12일
초판 4쇄 펴낸날 2023년 11월 30일

지은이 한상연
펴낸이 이건복
펴낸곳 도서출판 동녘

책임편집 구형민
편집 이지원 김혜윤 홍주은
디자인 김태호
마케팅 임세현
관리 서숙희 이주원

등록 제311-1980-01호 1980년 3월 25일
주소 (413-120) 경기도 파주시 회동길 77-26
전화 영업 031-955-3000 편집 031-955-3005 **전송** 031-955-3009
홈페이지 www.dongnyok.com **전자우편** editor@dongnyok.com
인쇄·제본 영신사 **라미네이팅** 북웨어 **종이** 한서지업사

ⓒ한상연, 2015
ISBN 978-89-7297-735-3 (03600)

철학을
삼킨
예술

한상연 지음

이성과
감성을
동시에 깨우는
예술 강의실

동녘

오직 나이게 하는 예술과 철학

이 책은 인문학 전공자를 위한 전문 도서가 아닙니다. 인문학에 관심이 있는 사람이라면 누구나 이 책을 읽을 수 있어요. 하지만 이 책은 흔히 말하는 개론서도 아닙니다. 학교 시험을 준비하듯 공부하는 방식에 길들여진 사람에게는 이 책이 꽤 낯설게 느껴질 겁니다.

혹시 무라카미 하루키의 《상실의 시대》를 읽어보셨나요? 하루키는 이 책에서 '오늘날 일본의 젊은이들 중 도스토옙스키의 소설을 읽는 이들이 얼마나 되겠는가?' 하는 한탄을 하더군요. 저 역시 가끔 비슷한 한탄을 합니다. '오늘날 한국의 젊은이들 중 도스토옙스키의 소설을 읽는 이들이 얼마나 되겠는가?'

사람들이 한국 인문학의 위기에 관해 논하기 시작한 지도 꽤 오랜 시간이 지났습니다. 저는 이 위기의 원인을 무엇보다도 개론서의 범람에서 찾습니다. 개론서 자체가 나쁘다는 것이 아닙니다. 오히려 무슨 공부를 하든 무턱대고 어려운 책부터 읽기 시작하는 것이 더 좋지 않은 방법일 수 있죠. 그보다는 핵심적인 내용들을 알기 쉽게 설명해주는 개론서부터 읽는 것이 현명할 겁니다. 하지만 인문학에서만큼은 생생한

감동과 이해가 수반되지 않으면 그 공부는 아무짝에도 쓸모없는 것이 됩니다. 모든 것을 객관화하고 수치화하는 자연과학과 달리 인문학은 우리 자신의 삶과 존재에 관한 성찰의 기록이니까요. 인문학은 스스로 아름다워지고 훌륭해지고자 하는 개개인의 소망과 의지가 모여 만들어지는 학문이지 어떤 객관적인 지식의 체계가 아닙니다.

문학으로 예를 들어볼까요? 학교 시험에서는 유명한 소설들의 요약본을 부지런히 읽고 관련된 참고도서나 문제집까지 여러 권 공부한 학생이 좋은 성적을 받습니다. 하지만 그런 학생이 작품으로부터 생생한 감동을 받은 학생보다 문학이 무엇인지에 대해 더 잘 이해한다고 볼 수는 없죠. 제가 개론서의 범람에서 한국 인문학의 위기의 징후를 보는 까닭이 바로 여기에 있습니다.

우리나라에서는 거의 모든 아이들이 초등학교에 들어가는 순간부터, 아니 실은 그 이전부터, 학교 시험의 노예가 되다시피 합니다. 범람하는 인문학 개론서들을 볼 때마다 저는 사람들이 시험공부를 하는 방식으로밖에는 인문학 공부를 할 수가 없게 된 것 같아 우려하지 않을 수가 없습니다. 그런 식으로 인문학을 공부하는 것은 자신에게 스트레스를 줄 뿐이죠. 자신의 삶과 존재에 대해 진지하게 성찰하고자 하는 마음이 없는 사람들은 인문학을 공부할 필요가 없습니다. 차라리 친구들과 게임을 하거나 재미있는 영화를 보는 것이 훨씬 낫습니다.

인문학을 시험 준비하듯 공부하는 사람들이 많아지면 사회도 불행해지기가 쉽습니다. 그런 사람들은 마치 인문학에 정해진 답이 있다고

생각하거든요. 정답을 맞히려고 인문학을 공부한 사람들은 자신과 다른 의견을 용인하기 어려워합니다. 시험에서는 정답이 아니면 틀린 답이 되니까요. 하지만 인문학에 정답은 없습니다. 각자에게는 각자의 길이 있죠. 인문학은 자신의 길을 걸으며 깨달음을 얻게 된 사람들끼리 나누는 일종의 대화입니다.

행복한 사회는 각자의 개성과 가치관이 존중받는 사회입니다. 하지만 정답 풀이에 익숙한 사람들이 많아지면 각자의 개성과 가치관은 억눌리기 쉽죠. 획일적인 사고에 사로잡힌 사람들은 자신들에게 동의하지 않는 사람들을 윽박지르기 마련이니까요. "너희들 생각은 다 틀렸어!" 하고 소리치면서 말이죠. 그러니 우리 사회를 행복하고 아름다운 사회로 만들려면 우리는 우선 개론서로부터 벗어나야 합니다. 인문학을 공부할 때 중요한 것은 자신의 고유함을 잘 보존하고 증진시킬 가능성을 모색하는 겁니다. 개개인의 고유함을 보존하고 증진시키는 데 도움이 되지 않는 인문학은 사실 세상의 불행을 늘리는 사회악에 불과합니다.

저는 이 책이 '오직 나이게 하는 예술과 철학' 이야기가 되도록 기획했습니다. 사실 인문학으로 분류될 수 있는 모든 학문적인 이야기들은 우리를 오직 나이게 하는 데 이바지해야만 합니다. 예술에 관한 철학적 성찰은 그중에서도 가장 표본이 될 만한 이야기죠. 우리의 삶을 고유하게 하는 성찰은 실용적 목적으로 전개된 논리에 제약되어서는 안 됩니다. 실용적 목적을 추구하는 순간 우리는 스스로의 삶을 수단으로 전

락시키게 되니까요. 삶은 수단으로 전락하지 않은 경우에만 고유할 수 있고, 오직 고유한 것으로서만 참으로 아름다울 수 있습니다. 예술과 철학의 출발점은 바로 이러한 성찰입니다. 예술은 우리로 하여금 고유해지게 하는 아름다움의 표현이고, 철학은 고유하고 아름다운 삶의 방식과 그 근거에 관한 사유의 기록입니다.

전체적으로 이런 주제를 담아 강의를 시작하기에 앞서, 마지막으로 독자들에게 제가 이 책을 쓰며 특히 마음을 썼던 부분들을 간략하게 설명하려 합니다.

첫째, 예술과 철학의 주요 경향들을 되도록 생생한 예시들을 통해 설명하려 노력했습니다. 예술과 철학에 관한 개론서라면 어떤 책에든 다 등장하는 천편일률적인 설명들을 요약하고 정리하는 대신, 그 구체적인 의미가 무엇인지 분명하게 드러내는 데 마음을 썼습니다.

둘째, 잘 알려지지 않은 예술가와 철학가들보다는 예술과 철학에 관심이 있는 사람이라면 누구나 들어보았을 만한 유명한 이들을 중점적으로 다루었습니다. 물론 잘 알려지지 않은 이들 중에서도 훌륭한 이들이 많지만 그런 이들에 관한 이야기는 다른 책에서 다루도록 하겠습니다.

셋째, 위의 이야기들을 시적 감수성을 일깨우며 풀어나가려 애썼습니다. 예술과 철학의 근본은 삶과 존재에 대한 시적 사유에 있습니다. 사람들은 흔히 시라고 하면 소위 서정시라는 말부터 떠올리지만 '서정'은 시의 참된 본질을 왜곡할 수 있는 말입니다. 서정抒情이란 자기의 감

정을 그려냄을 뜻하는 말인데, 시가 감정만 그려내고 만다면 그것은 통속적인 유행가 가사와 별로 다르지 않게 되죠. 하지만 훌륭한 시는 열 권의 책으로도 다 표현 못할 철학적 성찰들을 담고 있습니다. 저는 이 책에 예술과 철학의 본질을 이해하는 데 도움을 줄 수 있는 훌륭한 명 시에 관한 이야기를 풀었습니다.

마지막으로 이 책이 단순히 쉬운 책이 되지 않게 하려고 노력했습니다. 쉽다는 말은 은연중에 정답을 전제로 하죠. 따라서 삶과 존재에 관한 진지한 성찰로 우리를 인도하지 않는 그저 쉽기만 한 설명들은 우리로 하여금 얄팍하고 편협한 사람이 되게 할 뿐입니다.

인문학을 하는 사람의 심정은 사랑하는 사람의 심정과 같아야 합니다. 연인의 심정을 헤아리는 것은 쉬운 일이라고도 어려운 일이라고도 할 수 없죠. 사랑하면 고유해지고, 고유한 모든 것들은 헤아릴 수 없는 신비 가운데 머물기 마련입니다. 사랑을 하면서 우리는 그저 매 순간 새롭게 느끼고 놀라워하며 헤아릴 수 없는 사랑의 비밀을 기꺼워합니다. 자신의 고유함을 키워나가기를 원하는 자는 누구나 삶과 존재를 사랑해야만 합니다.

이 책은 사랑하는 법에 관한 책입니다. 이 책을 읽으며 여러분은 속삭이는 연인의 심정으로 삶과 존재에 관해 생각하는 법을 익히게 될 것입니다.

차례

시작,
이성과 감성을
동시에 깨우다

1부

예술은
감각적이고
철학은
이성적이다?

세상에는 체험하지 않고는 이해할 수 없는 것들이 있습니다. 남의 감정을 이해할 수 있는 것은 자신도 사랑이나 미움, 기쁨과 분노 같은 감정을 느껴본 적이 있기 때문이죠. 쓸쓸히 길거리를 배회하는 누군가를 보는 것은 단순한 물리적 객체를 관찰하는 것과 같지 않습니다. 그를 보며 우리는 그의 외로움을 마치 자신의 것처럼 여기고 문득 과학이나 논리로는 도무지 설명할 수 없는 우리 자신의 고유함을 느끼죠. 오직 고유한 자만이 외로울 수 있으니까요.

예술에 대한 이해 역시 체험을 전제로 합니다. 세상에는 천 가지 만 가지의 예술이 있고 그 예술에 대해 예술가들과 평론가들은 제각각 다른 이야기를 합니다. 하지만 한 가지 분명한 사실은 그 모든 예술에 대한 이야기들이 전부 아름다움의 체험을 전제하고 있다는 겁니다.

혹시 아름다움이 무엇인지에 관해 생각해본 적이 있나요? 아마 그 정의는 예술에 관한 정의만큼이나 다양할 겁니다. 저는 아름다움을 '아름다워지기를 원하는 소망을 우리 안에 불러일으키는 것'이라고 생각합니다. 아름다움 역시 우리와 무관한 어떤 사물의 객관적 속성으로 이해될 수 있는 것이 아니라는 겁니다. 아름다움의 체험은 우리가 무엇이 되어야 하는지를 알려줍니다. 아름다움의 체험을 통해 우리는 미래를 향해 열려있는 우리 자신의 존재에 눈을 뜨게 되

죠. 스스로 아름다워지고자 하는 소망은 지금의 나와는 다른 무엇이 되고자 하는 소망이니까요.

저는 철학 역시 이러한 소망의 표현이라고 생각합니다. 철학은 단순한 학문 이상의 것이죠. 철학이란 '지혜를 사랑함'을 일컫는 말인데, 지혜는 오직 자신을 잘 배려하며 살아가려는 소망과 의지를 전제로 해서만 생겨날 수 있습니다. 어떻게 사는 것이 자신을 잘 배려하며 사는 것일까요?

저는 아름다운 사람이 되려고 노력하는 것이 자기 자신을 최상으로 배려하며 살아가는 길이라고 생각합니다. 아름다운 사람이 되려고 노력하는 것은 스스로를 고유하게 만드는 것인데, 삶은 고유해야만 살 만한 가치가 생기죠. 일상에 지쳐 공허, 불안, 외로움을 느끼면, 문득 고유한 것으로서만 긍정할 가치가 있는 삶의 의미에 눈뜨게 될 것입니다.

예술과 철학은 원래 하나입니다. 예술은 아름다운 삶의 의미를 일깨우고 철학은 아름다움으로 향하는 길을 가리킵니다.

예술과 철학은 우리 존재의 표현이다

무엇인가를 정의하는 방식은 관점에 따라 달라지기 마련입니다. 예컨대 삶을 정의하는 생물학의 방식과 철학의 방식은 서로 다를 수밖에 없죠. 그런데 예술과 철학은 생물학과 같은 자연과학의 방식으로는 아예 정의할 수가 없습니다. 무엇인가를 정의하려면 그것에 대한 이해가 필수적인데, 예술과 철학은 직접 체험해보기 전에

는 도무지 알 수가 없는 것이거든요.

최근에는 이제까지 정신적인 것으로 여겨왔던 문화현상들까지도 자연과학적으로 설명하려는 경향이 강하게 대두되고 있습니다. 도덕이나 예술 같은 것들은 다 인간이라는 생물학적 존재가 특별한 방식으로 발휘하는 생존본능, 진화의 메커니즘 등에 의해 생겨나는 부수현상에 불과하다는 식이지요.

이런 식의 설명이 옳은지 그른지는 따지지 않겠습니다. 대신 한 가지만 분명하게 짚고 넘어가죠. 도덕과 예술에 관한 자연과학적 설명들은 기껏해야 발생론적 설명이거나 기능론적 설명에 지나지 않습니다. 자연과학적 방식으로는 도덕과 예술이 어떻게 생겨나게 되었는지, 그것이 인간의 삶 속에서 어떤 역할을 하는지는 설명할 수 있지만, 정작 도덕과 예술이 무엇인지에 관해서는 설명할 수 없다는 뜻입니다.

비단 도덕과 예술만이 아니죠. 좀 더 간단하고 평범한 예를 들어볼까요? 하늘은 파랗습니다. 그런데 파란색이 대체 뭐죠? 파란색은 자연과학적으로는 빛의 파장의 길이로 설명됩니다. 빛의 파장이 길면 대체로 붉은색, 짧으면 파란색을 띤다는 식으로요. 하지만 실제 파란색은 직접 체험한 사람만이 이해할 수 있죠. 파란색과 붉은색을 구분하지 못하는 중증의 색맹이나 태어날 때부터 아예 맹인이었던 사람은 파란색이 무엇을 뜻하는지 결코 알 수 없습니다.

한마디로, 구체적인 삶 속에서 이해되는 것들은 모두 직접적인 체험을 전제로 하기 마련입니다. 다른 말로 하면 구체적인 체험을 통한 이해가 근원적인 것이지, 학문을 통한 이해가 근원적인 것은 아니라는 겁니다. 자연과학적인 설명을 포함한 모든 학문적인 설명

은 우리의 구체적인 체험을 통한 이해로부터 나온 파생물에 불과합니다.

이제 한 가지는 분명해졌습니다. 예술과 철학에 관한 이해는 무언가 예술적인 것, 철학적인 것의 체험을 전제로 할 수밖에 없습니다. 그러면 대체 무엇이 예술적이고 철학적일 수 있을까요? 그런 것들의 체험은 또 어떻게 이루어질까요? 얼핏 꽤 어려운 질문으로 들리죠. 하지만 실제로는 그렇지 않습니다. 조금만 주의 깊게 생각해보면 쉽게 대답할 수 있는 문제입니다.

예술적이고 철학적인 것은 바로 우리 자신입니다. '오직 인간만이 예술과 철학을 할 수 있으니 모든 예술과 철학은 인간적이다'는 말이 아닙니다. 그런 식이라면 문명을 지닌 외계인이 나타나면 뭐라고 말해야 하겠어요? '예술과 철학은 인간적인 것이기도 하고 외계인적인 것이기도 하다'라고 바꾸어 말해야 할까요?

'우리 자신이 예술적이고 철학적'이라는 말은 '예술과 철학은 직접 체험한 것으로만 우리에게 알려질 수 있다'는 뜻입니다. 예술도 철학도 우리 밖에 있는 사물이 아닌 거죠. 예술적인, 철학적인 무언가를 삶 속에서 직접 체험하는 우리 자신이 없다면 예술이나 철학은 도무지 생겨날 수가 없는 것입니다.

우리는 모두 예술적인 방식, 철학적인 방식으로 삶을 영위합니다. 나는 예술가도 아니고 철학자도 아닌데 대체 무슨 말이냐고요? 물론 모든 사람들이 직업적인 예술가나 철학자가 될 수는 없습니다. 하지만 한 인간으로 태어난 이상 누구나 때로는 아름다움을 느끼기도 하고 무엇인가 알고 싶은 순수한 마음으로 생각에 잠기기도 하죠. 이러한 순간들은 우리가 우리 자신을 예술적인 존재이자 철학적

인 존재로서 직접 체험하는 순간들입니다. 그러니 예술과 철학은 우리 자신의 존재의 표현일 수밖에 없는 거죠.

문득 어떤 아름다움을 느끼거나 생각에 잠기면 우린 새삼스레 예술과 철학의 향기 속에 머물고 있는 자신을 느낍니다. 이런 느낌은 자연과학과는 도무지 어울리지 않죠. 이미 말했듯이 구체적이고 생생한 체험으로 알게 된 것은 자연과학적으로 설명될 수가 없는 법이니까요.

예술과 철학은 원래 하나다

예술과 철학은 원래 하나입니다. 사실 이런 말은 이상하게 들릴 수 있죠. 사람들은 흔히 예술은 감성적이고 철학은 이성적이라는 식으로 말하니까요. 하지만 예술은 단순한 감성의 표현으로 이해될 수 없습니다. 만약 우리가 예술 작품을 보며 느끼는 것이 순전히 감성적인 것에 불과하다면 도대체 꽃이나 나무 같은 자연적 사물들과 예술 작품이 무슨 차이가 있겠어요? 우리는 자연적인 사물을 보면서도 아름다움을 느끼잖아요?

감성은 원래 자극이나 자극의 변화를 느끼는 성질을 뜻합니다. 이런 뜻으로라면 모든 동물은 감성적이죠. 자극이나 자극의 변화를 느끼지 못하는 동물은 없으니까요. 만약 예술이 단순한 감성의 표현이라면 매운맛을 느끼며 흥분하거나 간지럼을 느끼고 킬킬 웃는 것도 예술일까요? 물론 예술을 '감성의 표현'이라고 하는 사람들이 말하는 감성이란 단순한 감각적 자극에 대한 반응은 아니겠지요.

예술이란 결국 아름다움에 관한 것일 수밖에 없습니다. 그렇다면 예술적 감성이란 아름다움에 의한 자극이나 그 자극이 우리 안에 불러일으키는 변화를 느끼는 성질을 뜻하는 말이겠지요. 이제 문제가 조금 더 분명해졌네요. 예술이 무엇인지 이해하려면 우선 아름다움이 무엇인지 알아야 합니다. 그럼 아름다움은 대체 뭐죠? 아름다움과 단순한 감각적 즐거움은 어떻게 구분될까요?

아름다움과 감각적 즐거움은 일단 공통적으로 '느끼기에 좋은 것'입니다. 무언가 좋은 느낌을 전달해주지 않는 것을 아름답다고 여기지는 않으니까요. 하지만 불행하게도 느낌으로 좋은 것이 실제로도 좋으리라는 법은 없습니다. 사탕은 달콤하지만 사탕 때문에 이가 썩기도 하고 당뇨병에 걸리기도 하죠. 마약 역시도 사람을 황홀하게 하지만 실제로 좋은 것은 아닙니다. 아름다움 역시 마찬가지입니다. 성형중독에 걸린 사람들을 한번 생각해보세요. 그런 사람들이 추구하는 용모의 아름다움은 그들이 느끼기에는 좋을 수 있지만 실제로는 그들의 삶을 망칩니다. 느낌으로 좋은 것을 추구해 도리어 해를 입는 일이 실제로 일어난다는 겁니다. 그러니 결국 아름다움과 감각적 즐거움의 차이는 그것을 추구한 결과가 좋으냐 나쁘냐로 설명할 수는 없습니다.

둘의 차이는 동경이라는 말로 가장 잘 표현할 수 있어요. 아름다움을 느끼면 우리 안에는 아름다움을 향한 동경이 일어나지만 감각적 즐거움은 그렇지 않습니다. 무언가 아름다운 것을 보면 자기도 아름다워지기를 원하게 되지만, 사탕의 달콤함이 좋게 느껴진다고 해서 사탕이 되기를 원하는 사람은 없습니다.

왜 그럴까요? 왜 단순한 감각적 즐거움과 달리 아름다움은 우

리 안에 스스로 아름다워지고 싶은 동경을 불러일으킬까요? 그것은 아름다움이란 원래 소망을 통해 드러나는 우리 자신의 참된 시간성[1]을 표현하는 것이기 때문입니다. 우리는 누구나 똑같은 상태로 머무르지 않고 끊임없이 그 무언가로 변해가죠. 예술적 존재로서 우리는 누구나 아름다워지기를 바라는 마음을 지니고 있습니다. 바로 그러한 소망이 우리를 참 인간으로 만들어주는 원동력이기도 하지요.

소망과 더불어 사는 한, 우리는 불변하는 실체가 아니라 시간적이고 무상無常한 존재자[2]입니다. 우리는 그 무상한 시간성 속에서 자신을 발견하고 자기 안의 아름다움이 끝없이 증가하기를 소망하죠. 아름다움이 우리 안에 불러일으키는 이러한 동경과 소망이 예술의 참된 근원입니다.

그런데 예술뿐만 아니라 철학 역시 그 참된 의미에서는 아름다움을 향한 동경과 소망에 그 근원을 두고 있습니다. 고대 그리스의 철학자 소크라테스Socrates, B.C.470~B.C.399는 자신의 조국 아테네 사람들을 향해 이렇게 탄식했죠.

> 아테네 사람이여! 그대의 도시는 가장 위대하며, 지혜롭고 강하기로 명성이 자자하오. 그럼에도 그대는 부와 명예는 한껏 얻으려고 안달하면서도 정작 지혜와 진리, 어떻게 하면 영혼을 최선의 상태에 이르게 할지에 관해서는 관심도 없고 생각조차 하지 않는구려. 그런 자신이 그대는 부끄럽지 않소?

얼핏 소크라테스의 탄식은 도덕가의 설교처럼 들리기 쉽습니다. 그렇게 생각해도 상관없어요. 실제로 소크라테스는 아테네 사람

들이 도덕적으로 훌륭해지기를 원했으니까요. 그런데 이렇게 한번 생각해보죠. 소크라테스의 탄식은 결국 부와 명예 때문에 안달복달하는 것은 추한 일이라는 생각을 전제로 합니다. 그건 누구나 알고 있는 거죠. 부와 명예를 향한 욕망에 얽매여 안달복달하는 사람은 누구에게나 추한 인간으로 보이기 마련입니다. 그런데 이 말을 반대로 하면 맹목적으로 부와 명예를 추구하지 않고 참된 지혜와 진리를 추구하며 자신의 영혼을 훌륭하게 만들기 위해 노력하는 사람은 아름답다는 뜻이 됩니다. 소크라테스를 비롯해 고대 그리스의 철인들이 추구했던 삶은 늘 새로워지고 아름다워지는 삶이었습니다. 고대 그리스의 철학자들만이 아니죠. 노자, 공자, 맹자 같은 동양의 성현들 역시 아름다운 삶을 추구했지 추한 삶을 추구하지 않았습니다.

예술과 철학은 모두 스스로 아름다워지고자 하는 소망의 표현입니다. 거칠게 말해 그러한 소망을 표현하는 데 있어 감성적인 면이 좀 더 강하게 발휘되면 예술적인 것이 나타나고, 이성적인 면이 좀 더 강하게 발휘되면 철학적인 것이 나타납니다. 결국 예술과 철학은 하나입니다. 스스로 아름다워지려면 아름다움을 느낄 수 있는 감성이 있어야 하고, 동시에 그 아름다움을 향해 지속적으로 나아갈 수 있도록 사려 깊은 지성을 발휘할 수 있어야 하고, 감성에 근거해 지성이 알려주는 바를 실현할 수 있는 의지 또한 있어야만 하니까요.

창조한 것일까 생성된 것일까?

사람들은 흔히 예술 작품은 예술가에 의해 창조된다고 생각합니다. 어떤 면에서는 정말 그래요. 예술가들은 대개 보통 사람들보다 매우 창의적이고, 예술 작품은 그러한 예술가들이 창의성을 발휘해서 만들죠. 하지만 저는 예술적 창조란 원래 그 누구로부터도 비롯되지 않은 생성의 과정을 표현하는 말이라고 생각합니다. 예술이란 아름다움에 대한 경탄과 더불어 시작되는 것인데, 경탄은 자신이 일부러 발휘하는 역량과는 아무 상관도 없으니까요.

아름다운 작품을 만들려면 우선 아름다움을 느껴야만 합니다. 그런데 아름다움을 느끼는 것은 자신의 주관적 의지나 판단과는 무관하게 그냥 저절로 일어나는 일이죠.

김춘수의 시 〈꽃〉은 "내가 그의 이름을 불러주기 전에는 그는 다만 하나의 몸짓에 지나지 않았다"는 말로 시작합니다. 꽃은 꽃의 아름다움을 느낄 수 있는 나의 존재를 전제로 하지 않으면 그저 무상無常할 뿐입니다. 그 아름다움을 느끼고 꽃이라 불러주는 나를 통해 비로소 온전히 꽃이 되는 셈이죠. 하지만 화자는 동시에 "누가 나의 이름을 불러다오"라고 외칩니다. 그리고는 자기의 이름을 불러줄 자에게로 가서 "그의 꽃이 되고 싶다"는 고백을 하죠. 그러니 그의 이름을 부르는 것은 '나는 창조하는 주체요 너는 나에 의해 창조된 피조물에 불과하다'는 오만한 생각의 표현이 아닙니다. 도리어 자기

역시 꽃처럼 아름다운 것으로 그 누군가에게 느껴지고 기억되고 싶다는 소망의 표현이죠.

〈꽃〉은 제가 정말 좋아하는 시입니다. 그런데 읽을 때마다 시인이 무언가를 놓치고 있다는 느낌을 떨쳐낼 수가 없어요. 그 무언가란 꽃에게로 가는 나는 이미 꽃의 부름을 받았다는 깨달음입니다. 꽃은 내가 불러 비로소 꽃이 된 것이 아니라 이미 그 자체로 경탄할 대상이었습니다. 꽃에게로 다가가는 나는 이미 꽃의 아름다움에 매료되어 있었으니까요. 나는 꽃을 꽃이라 부르지 않을 수가 없었습니다. 꽃은 나 자신의 주관적 행위와 의지 따위와는 아무 상관도 없이 이미 아름다운 자신의 존재를 내게 알려온 것입니다.

이처럼 어떤 무언가는 문득 자신의 존재를 알려오며 나로 하여금 그의 아름다움을 느끼도록, 경탄하도록, 그래서 내가 느낀 아름다움을 표현하도록 내게 권유합니다. 예술은 바로 이렇게 시작되는 것이죠. 예술 작품이란 예술가의 창의적 역량의 표현이라기보다 예술가의 손끝에서 흘러나오는 삶과 존재의 아름다움입니다. 거기에는 어떤 시작이 있을 수가 없습니다. 꽃은 내가 꽃의 아름다움을 느끼기 전부터 이미 거기 있었고 꽃의 아름다움을 가능하게 한 그 어떤 것 역시 꽃보다 먼저 존재해왔을 겁니다. 끝 또한 있을 수 없죠. 존재는 오직 존재로부터 와서 존재로 돌아갈 뿐이니까요.

꽃에게로 다가가는 나는 이미 존재의 아름다움에 참여하고 있는 겁니다. 꽃의 부름에 응하며 이미 영원히 잊히지 않을 하나의 눈짓이 된 거죠.

예술 작품은 창조되지 않는다

독일의 대문호 괴테가 남긴 유명한 명언으로 "모든 이론은 회색이요, 영원한 것은 오직 저 푸른 생명의 나무뿐이다"라는 말이 있습니다. 저는 이 말을 근거로 '예술 작품은 결코 창조되는 것이 아니다'라는 명제를 만들었죠. 예술은 영원한 생성의 과정 속에 있을 뿐, 예술의 영역에서 창조자로 평가받을 수 있는 사람은 아무도 없다는 뜻입니다.

아마 이 말에 선뜻 동의하지 못하는 사람들도 꽤 있을 겁니다. 창조란 전에 없던 것을 처음으로 만드는 행위 및 그 결과를 뜻하는 말이죠. 그런데 사람들은 예전부터 전에 없던 것을 처음으로 만드는 행위를 반복하며 살아왔습니다. 우리가 사용하는 문명의 이기利器들이 다 그렇게 생겨난 것들이죠. 자연에는 없던 것을 인간이 인위적으로 만든 것이니까요. 그러니 인간에게는 전에 없던 것을 처음으로 만들어낼 수 있는 창조적 능력이 있는 셈입니다. 하지만 이렇게 한번 생각해보죠. 인간이 지닌 역량들 중에 인간 자신에 의해 창조된 것은 어느 것도 없습니다. 그렇기에 인간은 창조를 생성하는 존재에 돌릴 수 있을 뿐 자신에게 돌릴 수 없습니다.

예술과 철학이란 우리가 직접 체험한 것으로만 우리에게 알려질 수 있다는 말, 기억하시나요? 우선 체험에 관해서부터 생각해봅시다. 우리는 무엇을 체험하나요? 체험을 통해 우리에게 알려지는 것은 대체 어떤 것인가요? 이 질문에 답하는 가장 손쉬운 방식은 체험의 대상을 세상으로 돌리는 겁니다. '우리가 체험하는 것은 언제나 세상에 있다'라는 식으로 대답하는 거죠. 저도 그렇게 생각합니다.

우리가 체험하는 것은 언제나 우리가 살고 있는 이 세상에 있죠. 그런데 사람들은 대개 세상이라는 말을 '내 마음 밖에 있는 바깥세상'이라는 의미로 사용합니다. 저는 이 생각에는 동의하지 않아요. 체험을 통해 알려지는 세상은 결코 마음 밖의 세상일 수 없으니까요.

그렇다면 세상은 대체 뭐죠? 왜 우리는 '세상은 마음 밖에 있다'는 식으로 생각할까요? 그건 모든 사람들이 세상에 관해 똑같은 경험과 이해를 얻는 것처럼 보일 때가 많기 때문입니다. 우리는 똑같은 나무, 똑같은 꽃, 똑같은 하늘과 바다를 보죠. 그리고 다른 사람들과 그 똑같은 것들에 관해 이야기를 나눕니다. 그렇다면 소위 '객관적'으로는 세상이 마음 밖에 있는 것이 맞을까요? 뭐, 우리가 세상을 자의적으로 바꿀 수 없다는 점에서 보면 그렇게 말할 수 있을 것 같습니다. 하지만 객관적 세상이란 이론적이고 추상적인 개념에 불과해요. 세상은 오직 생생한 체험을 통해서만 알 수 있는 법인데 말이죠.

나무는 싱그럽고 푸릅니다. 꽃은 향기롭고 어여쁘죠. 하늘은 청명하거나 잔뜩 찌푸려 있으며 바다는 때로 잔잔한 거울 같기도 하고, 우르릉 천둥이 치면 사나운 야수 같기도 합니다. 우리는 세상에 있는 것들을 이렇게 경험합니다. 이렇게 경험되는 것들은 모두 이전에 없던 새로운 것들이죠. 나무의 싱그러움, 꽃의 향기, 하늘의 파란빛은 사물의 객관적인 속성이 아니라 그러한 것을 느낄 수 있는 역량을 가지고 태어난 자만이 느낄 수 있는 것입니다.

모든 것이 경험하는 순간 새롭게 생겨납니다. 비유적으로 표현하자면 우리가 느끼는 모든 것들은 바깥 세상에 있는 것이 아니라 우리의 살 위에 머무는 것들입니다. 감각을 통해 알 수 있는 것들은

결국 감각을 가능하게 하는 살을 통해서만, 오직 살 위에서만 일어나고 또 알려지니까요. 그러니 우리가 경험하는 것들 중 소위 객관적인 것은 아무것도 없습니다. 세상의 모든 것이 실은 우리의 감각을 통해 우리에게 알려집니다. 똑같은 나무, 똑같은 꽃, 똑같은 하늘과 바다라도 그것을 보고 느끼고 말할 수 있는 것은 그것들이 객관적인 사물로서 거기 있기 때문이 아니라 우리 모두가 몸을 지닌 자로서 감각이 일어나는 살을 가지고 살고 있기 때문입니다.

그런데 누구도 자신의 살과 몸을 직접 만들지는 않아요, 그렇지 않나요? 그뿐 아니라 우리의 살과 몸이 감각을 통해 우리에게 무엇을 알려줄지 역시 우리 자신에 의해 결정되는 것은 아닙니다. 의지나 판단 따위와는 아무 상관없이 우린 그저 불현듯 싱그러운 나무와 향기로운 꽃을 보죠. 우리가 경험하는 모든 것들은 우리 자신이 없이는 생겨나지 않을 것들이지만, 그럼에도 우리 자신이 그러한 것들을 창조하는 것은 아닙니다. 모든 것은 그저 우리 자신을 통해 절로 일어날 뿐입니다. 우리는 우리의 몸과 살을 통해 절로 일어난 것을 보고 느끼며 그 속에서 아름다움을 함께 발견하게 되죠.

예술 작품이란 그렇게 발견된 아름다움의 표현일 뿐입니다. 그 누구도 창조하지 않은, 선택적 의지와는 아무 상관없이, 절로 일어난 삶의 아름다움이 우리 손끝을 통해 그저 밖으로 표출된 것일 뿐이죠.

예술 작품은 유일성의 표현이다

'객관적 세상이란 이론적이고 추상적인 개념에 불과하다'는 말

은 우리가 세상을 자의적으로 만들어낼 수 있다거나 세상은 우리 마음속에 있는 심상에 불과하다는 뜻이 아닙니다. 사실 예부터 '우리가 알고 있는 세상은 헛된 심상에 불과하다'고 생각한 이들은 늘 있었죠. 물론 저는 그렇게 생각하지 않지만요. 꽃의 화려한 색은 분명 볼 수 있는 눈이 있는 자에게만 나타나죠. 그것은 꽃이 객관적인 것으로서가 아니라, 색을 지각할 수 있는 능력을 가지고 태어난 자에게만 나타나는 현상으로서 존재한다는 뜻입니다. 하지만 눈을 감고 방금 전 자신이 보던 꽃을 마음속으로 그려보세요. 그럼 눈을 뜨고 있을 때엔 그토록 생생하게 느껴지던 꽃은 온데간데없고 그저 모호하고 흐릿한 이미지만 떠오를 거예요. 만약 세상이 마음속 심상에 불과하다면 우리는 눈을 감고서도 세상을 또렷이 지각할 수 있어야 합니다. 하지만 실은 전혀 그렇지 않죠. 눈을 감고 나면 우리는 기껏해야 몽롱한 상념에나 사로잡힐 뿐입니다.

만물유전이라는 말이 있죠. 불변하는 것은 없고, 모든 것은 시간의 흐름 속에서 끊임없이 변해가는 무상한 것들이라는 뜻입니다. 그런데 소위 객관적인 세상에서 우리는 대체 무엇을 보죠? 그야 물론 이런저런 객체들입니다. 객체란 시간의 흐름 속에서도 언제나 지속하는 것이어야 하죠. 부단히 변하는 것을 객관적으로 대상화해서 볼 수는 없는 법이니까요.

물론 우리는 쉬지 않고 흐르는 강물을 하나의 대상으로 보기도 합니다. 하지만 강물을 강물이라는 대상으로 인식하려면, 강물을 언제나 동일한 패턴으로 흐르는 하나의 줄기로 볼 수 있어야만 하죠. 즉 그 자체로는 부단히 변화해도 시간의 흐름 속에서 동일하게 지속만 되면 그것은 결국 객관적 대상으로 지각될 수 있습니다. 정리하

면, 직관적 세상이란 시간의 흐름 속에서 언제나 혹은 적어도 일정한 시간동안 동일한 것으로 나타나는 것들의 존재를 전제로 합니다. 변화는 때로 거의 느끼지 못할 정도로 천천히 일어나고, 그 때문에 우리는 모든 것이 시간의 흐름 속에서 끊임없이 변화하는 무상한 것이라는 사실을 종종 잊습니다. 우리는 사방에서 동일하게 지속하는 것들을, 하나의 대상으로서 저 홀로 거기 있는 것들을 봅니다.

하지만 분명한 것은 모든 지각의 순간들은 새로운 창조의 순간들이고, 그 창조의 순간들은 나 자신의 선택적 의지를 통해서가 아니라 그저 나 자신의 존재를 통해서 일어나는, 생성의 순간들이라는 사실입니다. 지금 이 순간 우리가 경험하는 그 어느 것도 옛것과 같지 않습니다. 지금의 경험은 말 그대로 바로 지금 이 자리에서, 한 번 지나고 나면 그뿐 다시 찾아오지 않을 유일무이한 삶의 한 순간 속에서, 새롭게 일어나는 경험이니까요.

예술 작품이란 본질적으로 이러한 순간의 표현입니다. 타성에 젖은 정신이 언제나 동일한 것으로 인식하던 것을 체험의 매 순간마다 새롭게 일어나는 무상한 것으로 재정립하는 것이 예술 작품을 음미할 때 우리 안에서 일어나는 일이라는 뜻입니다.

연인과 함께 겨울 바다에 다녀왔다고 생각해보세요. 오랜 시간이 지난 뒤에라도 문득 겨울 바다에 가는 동안 연인과 함께 들었던 음악이 들려오면 마음은 다시 그해 겨울로 되돌아갑니다. 그럴 때 음악은 지나간 한 순간의 반향이기도 하고 그리움 속에서 언제고 다시 묻어나올 내일에의 예기豫期이기도 하죠. 겨울 바다를 배경 삼아 찍은 사진들이나 직접 그린 스케치들은 또 어떤가요? 바다는 언제나 바다이고, 겨울 바다의 하늘 또한 언제나 하늘로 남을 테지만, 그

럼에도 우리는 그림 속에 남은 풍경들을 돌아올 수 없는 과거에 속한 것으로 받아들이게 됩니다. 거기서는 하늘도 바다도 모두 추억의 한 순간에 머물다 사라져버린 그리운 것으로 남아 있을 뿐이죠.

산다는 것은 무상한 시간의 흐름 속에서 늘 새롭게 일어나는 감각의 물결 위에 머문다는 것을 뜻합니다. 예술을 통해 우리는 새삼 언제나 그 감각의 물결 위에 머물고 있던 자신을 발견하게 됩니다.

예술 작품의 유일성은 영원한 진실의 표현이다

참으로 이상한 일은 예술 작품을 통해 우리에게 전해지는 무상함과 새로움은 한편으로는 영원한 진실의 표현이기도 하다는 점입니다.

장 프랑수아 밀레Jean-François Millet, 1814~1875가 그린 유명한 그림들 중에 〈만종〉이라는 그림이 있습니다. 너무나도 유명해서 누구나 한번쯤은 보았음직한 그림이죠. 사람들은 대개 이 그림을 보며 경건함과 평온함을 느낍니다. 밭에서 감자를 캐던 부부는 저녁 종소리를 들으며 기도를 하고, 그들의 발밑에는 감자가 담긴 바구니가 놓여 있습니다. 저녁노을의 빛은 부드럽다 못해 그윽하기까지 하고 멀리 종소리의 진원지일 교회가 보입니다. 대지는 그림의 3분의 2가량이나 차지하고 부부는 마치 대지와 하나가 된 듯합니다. 그들은 어머니 대지의 품에 안긴 채 삶을 축복하는 하늘 아버지의 인자한 음성을 듣는 신앙인들이지요. 대체 이보다 더 아름답고 평온한 그림이 또 있을 수 있을까요?

하지만 다른 사람들과 달리 〈만종〉에서 침울하고 불길한 기운

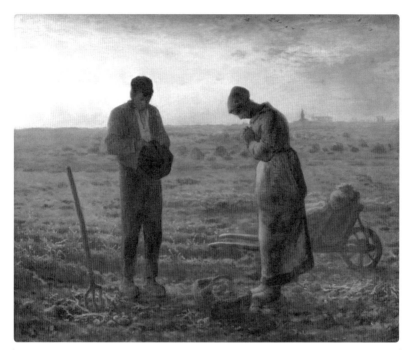

장 프랑수아 밀레, 〈만종〉, 1857~1859.

을 느낀 사람이 하나 있었습니다. 바로 살바도르 달리Salvador Dalí, 1904~1989였죠. 달리는 어렸을 때 루브르 박물관에서 〈만종〉을 처음 보고 불안과 공포에 사로잡힌 채 소리를 질렀다고 합니다. 달리는 기도를 하는 부부의 발밑에 놓인 것이 바구니가 아니라 관이라고 느꼈습니다. 나중에 〈만종〉에 관한 책까지 써서 〈만종〉의 바구니가 관일 것이라고 주장하기도 했죠. 물론 사람들은 헛소리라고 여기고 달리의 주장에 귀를 기울이지 않았습니다. 그런데 어느 날 한 정신병자가 그림에 칼자국을 내면서 대반전이 일어났죠. 그림을 복원하는 과정에서 자외선 투사 작업을 통해 바구니의 초벌 그림이 원래 관이

었다는 것이 밝혀진 것입니다.

밀레는 당대의 현실에 대단히 비판적인 화가였습니다. 당시 가난 때문에 죽어간 아이들이 적지 않았는데, 밀레는 〈만종〉을 통해 그런 비참한 현실을 고발하기를 원했죠. 원래 작품 속에는 감자 대신 아이의 시체가 그려져 있었습니다. 하지만 그림이 너무 참혹해 보인다는 친구의 충고를 듣고 아이의 시체 위에 바구니와 감자를 덧칠해서 그렸죠.

〈만종〉에 얽힌 이야기를 듣고 나면 그림이 주는 느낌이 완전히 달라질 수 있습니다. 경건함이나 평온함 대신 아이를 잃은 부모의 비통한 심정이 느껴지기 쉽죠. 대지는 사람들을 부드럽게 안아주고 풍요로운 먹거리를 주는 어머니라기보다 죽은 자를 망각의 어둠 너머로 삼켜버리는 존재의 음울한 심연처럼 여겨집니다. 심지어 교회 종소리마저 은은하기는커녕 불길하고 억압적으로 들립니다. 〈만종〉의 원제는 〈L'Angélus〉로 삼종기도라는 뜻입니다. 삼종기도는 가톨릭에서 하루 세 번, 하던 일을 멈추고 기도를 하는 하루 일과 중의 하나죠. 세 번 종소리가 울리고 잠시 멈추었다가 다시 세 번 울리는 식으로 타종을 합니다. 저녁 삼종기도는 여섯시쯤 드리니 만종은 저녁 여섯시쯤 사람들에게 기도를 재촉할 목적으로 울리던 종소리를 뜻합니다.

아마 이런 사정을 알고 나면 종교에 비판적인 견해를 품게 될 사람들이 많을 겁니다. 민중들을 굶주리게 내버려두는 무정한 하나님이 가난 때문에 아이를 잃고 비통해하는 부모에게 슬픔마저 잊고 기도의 의무를 다하라고 윽박지른다고 느끼면서요. 세 번 울리고 또 세 번 울리고, 자식을 잃은 부모의 슬픔과 분노가 신 앞에서 두려움

과 의무감에 짓눌려 절망과 회한으로 뒤바뀌어 가는 것이 눈에 선합니다.

어떤 느낌이 올바른 것일까요? 경건함과 평온함을 느껴야 할까요, 아니면 비통함과 분노, 절망과 회한을 느껴야 할까요? 물론 정답은 없습니다. 어떤 이는 원래는 아이의 시체가 그려져 있었다는 사실을 알고는 더욱 더 깊은 종교심과 경건함을 느낄지도 모릅니다. 밀레의 원래 의도가 어떠했든 그림이 불러일으키는 느낌은 사람마다 제각각일 수 있다는 겁니다.

그런데 그 모든 느낌들은 결국 누구도 외면할 수 없는 삶의 진실로 인해 일어나는 느낌들입니다. 삶의 진실이란 삶은 아름다워야 하며, 오직 아름다울 때만 살만한 가치가 있다는 것입니다. 〈만종〉을 보며 경건함과 평온함을 느끼는 까닭은 〈만종〉에 그려진 삶의 모습이 너무나도 아름답기 때문입니다. 그림에 삶의 아름다움이 더할 나위 없이 구체적으로 표현되었다고 느끼고 감탄하는 거죠. 반면 경건함과 평온함 대신 비통함과 분노를 느꼈다면, 그 사람에게 〈만종〉은 삶을 아름답게 묘사한 작품은 아닐 것입니다. 하지만 비통함과 분노란 응당 그래야만 하는 것이 그렇지 않을 때 생겨나는 감정이죠. 그러니 그런 감정을 느끼는 것은 그림을 보며 문득 삶이란 원래는 아름다운 것이어야 한다는 생각에 사로잡히게 되었다는 겁니다.

바로 이런 점에서도 알 수 있죠. 예술은 영원한 생성의 과정 속에 있습니다. 누구도 부정할 수 없는 삶의 아름다움은 예술 작품을 통해 전달되며, 우리 안에 아름다움이 끊임없이 증가하길 바라는 소망이 있다는 것을 일깨워주죠. 그럴 때 예술 작품은 우리로 하여금 우리가 아름다움을 동경하며 살아가는 무상한 자이고, 끝없는 생성

의 과정 속에 머물고 있다는 사실을 깨닫게 합니다.

하지만 때로는 예술 작품이 누구도 외면할 수 없고 또 외면해서도 안 되는 삶의 오욕五慾을 보여주기도 하죠. 그럴 때 우리는 삶을 아름답게 만드는 것은 결국 우리 스스로 해야 하는 일, 즉 책임이라는 것을 알게 됩니다. 물론 우리에게 그러한 책임을 억지로 떠넘기는 이는 아무도 없어요. 그저 우리 스스로, 예술 작품을 감상하며 자기 안에서 일어나는 회한에 시달리며, 애통해할 수 있는 자로, 분노할 수 있는 자로, 아름다움을 향한 무조건적인 의지와 더불어 살고 있는 자로, 아름답지 못한 삶이 아름답게 변하기를 소망하는 자로 자신을 만날 뿐이죠.

생성은 어떤 경우에도 내 안에서 일어나지도 내 밖에서 일어나지도 않습니다. 자신과 자신 아닌 것을 하나로 아우르는 아름다움에의 동경과 의지 속에서 우리는 문득 자신의 한계를 넘어서게 됩니다. 소망을 통해 드러나는 우리 자신의 참된 시간성은 우리가 아름다움으로 인해 언제나 이미 우리 자신의 한계를 넘어서고 있다는 것을 의미합니다.

감성 대신
사유로
아름다움을 보다

2부

물질, 정신? 아름다움은 어디에 속한 것일까?

아름다움이란 정신적인 것일까요, 아니면 물질적인 것일까요? 이런 질문은 대답하기가 여간 까다로운 것이 아니죠. 세상에는 분명 물질로서 아름다운 것이 있습니다. 청명한 하늘, 새하얀 구름, 우람한 나무, 밤하늘의 별은 분명 물질적이면서 아름답죠. 멋진 사람의 몸은 또 어떤가요? 몸 역시 분명 물질로서 아름다운 것이지 물질과 무관한 것으로서 아름다운 것은 아닙니다.

하지만 어떤 아름다움도 단순히 물질적일 수는 없어요. 아름다움이란 오직 정신적인 존재자만이 느낄 수 있는 것이니까요. 돌이나 쇠붙이처럼 순전히 물질적이기만 한 것들이 아름다움을 느끼지는 않습니다. 그러니 '세상에는 물질로서 아름다운 것이 있다'는 사실로부터 '순전히 물질적인 아름다움이 있다'는 결론은 내릴 수 없는 셈입니다. 정신의 작용이 없으면 아름다움은 결코 생겨나지 않을 테니까요.

때로 우리는 물질적인 것과는 완전히 상반된, 그리고 바로 그런 점에서 순수하게 정신적인 것처럼 여겨지는 아름다움을 경험하기도 합니다. 아무리 멋진 용모를 지녔어도 자기밖에 모르는 사람은 누구나 추하다고 느끼는 법이죠. 하지만 설령 용모가 추할지라도 남들을 아끼고 사랑할 줄 아는 마음을 지닌 사람은 누구나 아름답다고 느끼기 마련입니다.

예컨대 사랑하는 사람의 마음에 관해 한번 생각해보세요. 처음 사랑에 빠질 때 우리는 대개 연인의 멋진 외모에 마음을 빼앗기죠. 우리는 연인의 몸을 통해 향락을 얻고자 하는 강렬한 욕망에 사로잡히기도 하고, 연인의 몸을 영원히 자기의 것으로 삼고 싶은 소유욕에 시달리기도 합니다. 하지만 사랑이 깊어질수록 연인의 몸을 통해 쾌락을 얻고자 하는 마음은 점점 작아지고 도리어 자신의 존재를 통해 연인이 행복해지기를 바라는 마음이 커집니다. 사랑이 지극해지면 심지어 연인의 육체가 아름다움을 잃어도 아무 상관도 하지 않게 되지요.

오랜 세월 서로 의지하며 살아온 노부부에 관해 생각해보세요. 늙었지만 서로를 끔찍이 아끼는 그런 부부를요. 그들의 사랑은 육체의 아름다움과는 아무 상관도 없습니다. 세상에는 젊고 아름다운 사람들이 정말 많지만, 그들 중에 늙고 추해진 자신의 배우자보다 아름다운 사람은 아무도 없습니다. 평생을 사랑으로 함께 한 세월이 노부부로 하여금 육체의 아름다움과는 비교도 할 수 없는 마음의 아름다움에 눈뜨게 한 거지요. 아니 어쩌면 그들은 처음부터 그랬는지도 몰라요. 사랑을 모르는 속된 사람들은 그들의 사랑도 육체로 인해 시작된 것이라고 볼 수 있겠지만, 그들의 사랑은 실은 처음부터 순수한 영혼의 교유交遊였을 수 있죠.

고대 그리스의 철인 플라톤Plato, B.C.427~B.C.347은 참된 아름다움이란 원래 순수하게 정신적인 것이라고 생각했던 인물이었습니다. 플라톤의 제자 아리스토텔레스 역시 아름다움이란 원래 정신적인 것이라고 생각했어요. 하지만 육체는 거의 무시하고 정신만 강조했던 스승과 달리 아리스토텔레스는 아름다움의 경험에서 육체와 질

료 역시 대단히 중요한 역할을 담당한다고 여겼죠.

　사랑하는 마음은 왜 아름다운가요? 그건 오직 사랑하는 마음만이 누군가를 소중히 여길 수 있기 때문입니다. 그런데 누군가를 소중히 여긴다는 것은 그가 상처를 받을 수 있다는 것을 전제로 하죠. 우리 모두가 상처를 받을 수 있고 심지어 죽을 수도 있는 몸과 더불어 여기 있다는 것을 알지 못하면 우리는 그 누구도 소중히 여길 수 없습니다. 그러니 육체의 아름다움을 가볍게 여기는 성숙한 마음의 소유자에게도, 아름다움은 결코 육체와 무관한 것일 수 없습니다. 육체가 알려주는 불행의 가능성에 눈뜨지 못한 자는 그 누구도 참되게 사랑할 수 없죠. 그리고 참되게 사랑할 가능성을 지니지 못한 자는 결코 아름다운 사람일 수 없습니다.

아름다움은 언제나 관념적이다

　무엇이 하나의 사물을 아름답게 할까요? 하나의 예술 작품이 지니는 독특한 아름다움은 대체 무엇으로부터 유래하는 것일까요?

　어떤 의미에서 아름다움은 언제나 관념적입니다. 이상하게 들릴지 모르지만 아름다움이란 결코 눈에 보이는 것이 아니니까요. 길을 걷다 우연히 용모가 아름다운 사람을 보았다고 생각해보세요. 몸은 균형 잡혀 있고, 얼굴은 갸름하면서도 늠름해 보이며, 눈, 코, 입도 모두 적당한 크기와 반듯한 모양을 지니고 있습니다. 우리는 그의 몸을 아름답다고 여기겠죠. 그런데 그 몸의 아름다움은 단순히 육체적인 것이거나 물질적인 것일 수 없습니다. 몸이 균형 잡혀 있

다는 것을 느끼려면 우리는 신체의 각 부분들이 어떤 비례관계에 있어야 좋은지 미리 알고 있어야 합니다. 얼굴이나 눈, 코, 입의 모양이 훌륭하다는 것을 느끼려고 해도 한 사람의 몸에 어울리는 얼굴의 모양, 또 그 얼굴에 어울리는 눈, 코, 입의 모양과 크기를 미리 알고 있어야 하죠.

한마디로 아름다움의 느낌은 단순한 감각에 의해서 생겨나지 않는다는 겁니다. 아름다움에 관한 이런저런 지식과 관념들이 우리 안에 미리부터 형성되어 있지 않으면 결코 아름다움을 느낄 수 없을 것이라는 뜻입니다.

'아름다움은 언제나 관념적'이라는 사실은 예부터 있어 온 아름다움에 관한 두 가지 상이한 입장을 만든 원인이 되었지요. 하나는 상대주의적 입장이고 다른 하나는 절대주의적 입장입니다. 상대주의적 입장은 무엇이 아름다운지는 시대와 장소에 따라 달라지기 마련이고, 아름다움의 보편타당한 기준은 없다는 것입니다. 예컨대 우리의 미인상과 외국인들의 미인상은 다르죠. 뿐만 아니라 같은 나라에 살고 있어도 세대에 따라 미인상은 달라지게 마련입니다. 때로 미의 기준의 차이는 놀라울 정도로 커서 어느 나라에서는 깡말라야 미인 대접을 받지만 어느 나라에서는 굉장히 뚱뚱해야 미인 대접을 받기도 합니다. 단순한 취향 차이 아니냐고요? 뭐, 그렇게 말할 수도 있겠지만 한 사람의 취향도 늘 같지 않잖아요? 받은 교육과 가치관에 따라 취향은 달라지기 마련입니다. 그러니 취향조차도 지식과 관념과는 무관한 것일 수 없는 법이죠.

절대주의적 입장은 시대와 장소를 초월해 언제 어디서나 보편타당한 것으로 통용될 수 있는 미의 절대적인 기준이 있다는 것입니

다. 언뜻 이러한 생각은 우리의 경험과 전혀 어울리지 않는 것처럼 보이기도 하죠. 앞에서 말씀드렸듯이 무엇이 아름다운지는 시대와 장소에 따라 달라지기 마련이니까요. 하지만 그래도 잘 생각해보면 시대와 장소를 초월하는 아름다움이 아주 없는 것은 아닙니다. 예컨대 밤하늘의 별이나 비온 뒤 하늘에 걸리는 무지개, 장미꽃, 청명한 하늘, 그 아래 우뚝 솟은 산, 아름드리나무들이 울창하게 서 있는 숲, 바다 위로 솟아오르는 아침 해 등은 누구에게나 아름답죠. 그 뿐인 가요? 반듯한 기하학적 형상들을 보고 있노라면 자연스레 아름다움을 느끼기 마련입니다. 해는 둥글어야 멋있지 찌그러져 있으면 추해 보이지 않을까요? 달은 차기도 하고 기울기도 하지만 그래도 기하학적 완벽함을 잃지는 않습니다. 달이 차는 모습도 기우는 모습도 하나의 기하학적 형상에서 또 다른 기하학적 형상으로 바뀌어가는 모습이죠.

고대 그리스의 철학자 플라톤은 절대주의적 입장을 지니고 있던 사람이었습니다. 그는 감각적 경험을 통해 알려진 물질적 사물들의 세계는 영원불변하는 이데아들의 세계의 모방에 불과하다고 생각했어요. 플라톤에 의하면 참된 것은 결코 변하지 않습니다. 그런데 물질적 사물들의 세계는 끝없는 운동과 변화의 세계이니, 참된 존재일 수 없는 것이죠.

아름다움은 언제나 참된 현실로서의 이상을 드러낸다

현대의 철학자들이나 예술비평가들 중에는 플라톤에 비판적인

사람이 아주 많습니다. 저 역시 그래요. 제 생각에 존재는 결코 어떤 이념적인 것으로 환원될 수 없습니다. 존재란 영원한 생성의 또 다른 이름이기에 플라톤이 말하는 초시간적 이데아로 환원될 수 없다는 겁니다.

하지만 플라톤처럼 심오하고 위대한 철학자들의 사상에는 누구도 부정할 수 없는 삶의 진실이 담겨 있기 마련입니다. 삶의 진실을 표현하는 방식에 문제가 있다고 해서 플라톤의 철학이 담고 있는 삶의 진실 자체를 외면할 필요는 없죠. 아마 예술비평가들이 플라톤을 비판하는 이유들 중 하나는 플라톤이 예술을 별로 달가워하지 않았다는 점에서 찾을 수 있을 겁니다. 플라톤은 예술은 자연의 모방이라고 여겼죠. 그런데 플라톤에 의하면 감각적 경험을 통해 알려진 물질적 사물들의 세계인 자연은 이데아의 모방에 불과합니다. 그러니 결국 예술은 모방의 모방인 셈이죠. 우리는 예술을 통해 참된 존재인 이데아로부터 더 멀어지게 되는 겁니다. 게다가 그는 예술 작품을 통해 일어나는 감정의 동요를 아주 해로운 것이라고 여겼죠. 참된 존재인 이데아는 영원불변하는 것이고, 우리 역시 훌륭해지려면 이데아처럼 영원불변하는 존재가 되기 위해 노력해야 하는데, 감정의 동요는 우리 자신이 변하기 쉬운 취약한 존재라는 것을 드러내는 것이니, 감정의 동요를 일으키는 예술 작품은 우리의 영혼을 위해 해롭다는 겁니다.

하지만 그렇다고 플라톤이 아름다움 자체를 부정적으로 본 것은 아닙니다. 도리어 그 반대죠. 플라톤이나 그의 스승 소크라테스는 아름답지 않은 삶, 아름다워지려고 노력조차 하지 않는 자의 삶은 도무지 살만한 가치가 없는 것이라고 여겼습니다. 만약 예술을 아름

다움을 실현하려는 의지의 표현으로 이해할 수 있고, 그 의지는 무엇보다도 우리의 구체적인 삶에 작용하는 것이어야 한다고 보면, 플라톤과 소크라테스에게 삶은 오직 예술적인 것이어야만 살만한 것이었습니다.

그들은 참된 아름다움이란 순수하게 정신적인 것이라고 여겼습니다. 육체적인 것에 머물지 않고 정신적인 것을 향해 나아가는 자만이 참된 아름다움을 발견할 수 있다는 거죠. 플라톤의 《향연》을 보면 소크라테스가 만티네아의 여자 예언가 디오티마에게서 배운 것이라고 밝히면서 사람들에게 에로스 혹은 사랑의 본질에 관해 설명하는 장면이 나옵니다. 소크라테스에 따르면 에로스란 원래 아름다움의 원형적 이데아를 향해 나아가고자 하는 우리의 열정을 표현하는 말이죠. 에로스적 열정이 우리의 삶 속에서 발휘되는 방식은 대략 이런 겁니다.

아름다움이란 물질적인 것 혹은 육체적인 것을 매개로 우리에게 전달되는 것이기에 처음 사랑에 사로잡힌 자는 애인의 아름다움을 육체적인 것으로 여기기 쉽죠. 하지만 아름다움을 발견한 자는 아름다움의 본성이 무엇인지 추구하게 되고, 결국 모든 육체의 아름다움은 본질적으로 동일한 것임을 알게 됩니다. 개별적인 육체에 한정되지 않는다는 점에서 아름다움은 육체적인 것이라기보다 차라리 정신적인 것이고, 그 때문에 아름다움의 본질이 무엇인지 알고자 하는 자는 결국 정신의 아름다움을 육체의 아름다움보다 더 사랑하게 되죠. 그런데 오직 그러한 자만이 아름다움 그 자체인 이데아와 만날 수 있습니다. 이데아는 물질과는 아무 상관없는, 순수하게 정신적인 것이니까요.

무슨 말인지 알쏭달쏭하죠? 더 구체적이고 평이하게 풀어볼까요? 소개팅을 했다고 생각해보세요. 이성을 처음 만날 때 대부분이 가장 주목하는 것은 외모일 것입니다. 외모만 중요하게 생각하는 속물이어서가 아니라 어떤 사람인지 알지 못하는 상태에서는 외모 외에 별다른 모습이 보이지 않기 때문이지요. 만약 이성의 용모가 마음에 들어 사귀기로 마음먹는 경우 많은 사람들은 곧 이성의 몸을 향한 육체적 욕망에 지배당합니다. 그 때문에 되도록 빨리 손도 잡고 키스도 하고 싶다는 식의 엉큼한 생각을 품게 되죠. 하지만 만남이 거듭되어 이성을 진심으로 사랑하게 되면 우리는 이성의 마음을 몸보다 더 사랑하게 됩니다.

사랑을 하면 누구나 애인의 감정과 마음에 민감하게 반응하게 되죠. 그렇게 되면 우리는 애인의 몸을 향한 소유욕이 아니라 애인을 행복하게 만들어주고 싶은 소망에 더욱 강렬하게 사로잡힙니다. 심지어 사랑하는 마음은 여전하지만 애인의 육체적 아름다움에는 더 이상 아무 관심도 기울이지 않게 되는 일이 일어나기도 하죠. 좀 신파적으로 들릴지도 모르지만 흔하게 일어나는 일입니다. 세상에는 바람둥이들도 많지만, 나이가 들고 병이 들어 용모가 추해진 애인이라도 사랑하기를 그치지 못하는 사람들 역시 얼마든지 있습니다.

이렇게, 한 번 정신의 아름다움에 눈을 뜨고 나면 우리는 불현듯 깨닫게 됩니다. 결국 모든 사람들은 똑같은 사랑을 하고 똑같은 아름다움을 경험한다는 것을요. 사랑하는 자가 경험하는 아름다움이란 변덕스러운 육체의 아름다움이 아니라 언제나 한결같은 정신의 아름다움입니다. 언제나 한결같은 정신의 아름다움은 단순한 추상적 개념이 아니라 구체적인 삶 속에서 우리에게 작용하는 아름다

움입니다. 이렇게 아름다움을 발견할 수 있게된, 또 사랑할 수 있게 된 이들에게는 아름다움도 사랑도 다 현실적인 것입니다. 그 현실적인 것으로서의 아름다움은 정신적인 아름다움이고, 현실적인 것으로서의 사랑 역시 육체의 아름다움보다 정신의 아름다움을 지향합니다. 그러므로 참된 아름다움은 언제나 참된 현실로서의 이상을 드러냅니다.

아름다움을 향한 열정 속에서 우리는 불현듯 가시적인 현실과 물질적인 것, 육체적인 것을 향한 욕망에 사로잡혀 있는 자기가 헛되다는 것을 발견하게 되죠. 아름다움에 사로잡힌 자는 욕망에 예속된 오욕의 현실에서 벗어나 참되고 충일한 아름다움의 이상을 지향합니다. 그런데 희한하게도 참되고 충일한 아름다움의 이상은 그 자체로 아름다움에 사로잡힌 자의 유일무이한 현실이 되어버리죠. 기억나시죠? 아름다움은 우리 안에서 스스로 아름다워지고자 하는 강렬한 동경과 의지를 불러일으키기 마련입니다. 그러니 아름다움에 사로잡힌 자에게는 참되고 충일한 아름다움의 이상이야말로 자신의 삶을 움직이는 가장 강력한 힘인 셈이죠.

아름다움의 이상은
오직 생성하는 존재를 통해서만 나타난다

아리스토텔레스Aristotle, B.C.384~B.C.322는 스승인 플라톤과 달리 예술을 부정적으로만 보지 않았습니다. 플라톤은 이데아의 세계만이 참되고, 물질적인 혹은 질료[3]적인 사물들의 세계는 가짜에 불과

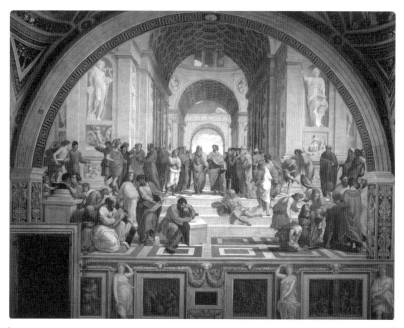

라파엘로 산치오, 〈아테네 학당〉, 1509~1510.
이탈리아 르네상스의 가장 중요한 예술가 중 한 명인 라파엘로의 〈아테네 학당〉. 가운데 붉은 옷을
입고 있는 인물이 플라톤이고 그 옆에 푸른 옷을 입고 있는 인물이 아리스토텔레스이다. 영원한 이데
아를 유일무이한 참된 존재로 여겼던 플라톤의 손은 하늘을 가리키고 있고 현세적인 삶 역시 중요하
게 여겼던 아리스토텔레스의 손은 지상을 가리키고 있다.

하다고 생각했죠. 하지만 아리스토텔레스는 질료적인 세계 역시 중
요하게 여겼습니다. 아리스토텔레스에게 질료적인 세계와 동떨어진
이데아는 있을 수 없었죠. 그래서 질료적인 세계의 모방인 예술을
통해서도 삶과 존재의 아름다움을 표현하는 일이 가능하다고 믿었
습니다.

그렇다고 플라톤과 아리스토텔레스의 철학이 상반되기만 하다
고 생각할 필요는 없습니다. 도리어 아리스토텔레스의 철학은 플라
톤의 철학을 비판적으로 계승한 철학이라고 볼 수 있죠. 다만 플라

톤처럼 질료적 세계, 개별적 사물들의 세계를 가짜 세계라고 여기지 않고, 질료적 세계야 말로 참된 아름다움과 진리가 드러나는 곳이라고 생각했을 뿐입니다. 플라톤의 이데아를 부정적으로만 보기보다는 도리어 긍정적으로 평가하면서, 플라톤과는 달리 물질적인 사물들의 세계를 참된 실재로서의 이데아의 세계가 현실화되고 또 우리에게 고지되는 생성의 자리라고 여긴 거죠.

아리스토텔레스는 플라톤의 철학과 자신의 철학을 구분할 목적으로 이데아라는 말 대신 형상形相이라는 말을 사용했습니다. 세상에 질료 없이 나타나는 형상이란 있을 수 없는 법이죠. 플라톤의 이데아와 달리 아리스토텔레스의 형상은 질료적 세계와 하나로 통일되어 있는 것으로 정의를 내릴 수 있습니다.

예술에 관한 아리스토텔레스의 입장이 플라톤의 입장과 어떻게 다른지 살펴보려면 비극에 관한 아리스토텔레스의 견해를 살펴보는 것도 좋습니다. 플라톤은 비극에 대해 특히 더 부정적이었습니다. 비극이야말로 사람의 감정을 동요시키는 예술 장르라고 여겼죠. 플라톤은 영원불변하는 참된 실재로서의 이데아를 표현하는 데 비극처럼 부적절한 예술 장르도 없다고 생각했습니다. 하지만 아리스토텔레스의 생각은 좀 달랐죠. 그는 비극이야말로 참된 아름다움을 향해 나아갈 수 있는 인간의 가능성을 극명하게 드러내는 예술 장르일 수 있다고 여겼습니다. 그러한 생각을 카타르시스라는 용어로 설명했지요. 카타르시스란 비극을 보며 마음에 쌓여 있던 불안과 우울 등이 해소되면서 일어나는 감정의 정화를 뜻하는 말입니다. 쉽게 말해 슬픈 영화를 보며 눈물을 흘리고 나니 희한하게도 마음이 깨끗해지는 듯한 느낌을 받게 되는 것과 비슷한 거죠.

사람들은 흔히 슬픔을 부정적인 감정이라 여깁니다. 뭐, 그렇게 생각하는 것도 무리는 아니에요. 기쁨은 누구나 긍정적인 것으로 여기고 추구하기 마련인데, 슬픔은 기쁨과 반대되는 것이니까요. 단순한 논리로라면 긍정적인 감정인 기쁨과 반대되는 슬픔은 당연히 부정적인 감정일 수밖에 없습니다.

그런데 우리는 종종 슬픈 영화나 드라마를 찾아보고 우울하기 짝이 없는 노래도 즐겨 듣습니다. 만약 슬픔이 항상 부정적이기만 한 감정이라면 이런 일들은 다 어리석기 짝이 없는 거죠. 그건 마치 누가 시키지도 않았는데 자발적으로 자신을 부정적으로 바꾸어버리는 식이니까요. 플라톤이 이런 식으로 생각했던 겁니다. 슬픔은 사람을 부정적으로 바뀌게 하는 감정이니 슬픔을 유발하는 비극은 좋지 못하다는 식이었죠. 물론 슬픈 영화만 보고 슬픈 노래만 자꾸 듣다가는 자기도 모르게 우울증에 걸려버릴 수도 있습니다. 그건 정말 나쁜 일이죠. 삶을 긍정적으로 이해하고 꾸려나갈 힘을 잃어버리는 건데 삶을 긍정할 힘을 상실하는 것보다 더 나쁜 일도 없잖아요? 그러니 아무리 슬픈 영화나 노래가 좋아도 가끔은 일부러라도 밝고 즐거운 영화와 노래를 보고 들을 필요가 있습니다.

하지만 이렇게 한번 생각해보죠. 기쁨은 누구나 기꺼워하기 마련입니다. 인간뿐 아니라 동물조차도 기쁨을 원하죠. 그런 점에서 기쁨을 추구하는 인간은 동물과 별 다를 바가 없습니다. 그래서 나쁘다는 것이 아니라 그냥 그렇다는 거예요. 기쁨을 통해 드러나는 것은 순수하게 동물적인 모습이기 쉽죠. 하지만 슬픔은 그렇지 않아요. 적어도 슬픈 영화를 보며 흘리는 눈물은 결코 자신을 위해 흘리는 눈물이 아니죠. 우리는 슬픈 영화의 주인공들이 겪는 불행을 마

치 자신의 일인 양 여기며 슬퍼합니다. 그 눈물은 자신이 아닌 남을 위해 흘리는 눈물이죠. 자신이 비극의 주인공인 양 눈물을 흘리며 우리는 자기를 위하는 동물로서가 아니라 남을 위한 연민의 마음 때문에 괴로워할 줄 아는 순수한 한 인간으로서의 자신을 만나게 됩니다. 그런 경험은 분명 아름답고 긍정적이죠. 아마 우리가 슬픈 영화를 즐겨보는 것이 이런 이유 때문일지도 모릅니다.

순수한 한 인간으로서의 자신을 만나며 우리는 자기 안의 아름다움이 증가함을 느낍니다. 인간에게 자기 안의 아름다움이 증가하는 것보다 더 소중하고 긍정적인 일은 있을 수 없죠. 돈이나 권력은 삶에 도움을 줄 수단에 불과하지만 자기 안의 아름다움이 증가하는 것은 그 자체로도 삶의 목적이 되니까요. 남들을 위한 연민의 마음 때문에 눈물을 흘리며 우리는 우리의 감정이 아름답고 순수하게 정화됨을 느낍니다.

그런데 그러한 일은 인간이 순수하게 정신적인 존재라면 결코 일어날 수 없어요. 아픔과 불행은 인간이 연약한 살과 몸을 지니고 있기 때문에 일어나는 일이니까요. 살과 몸이 없으면 인간은 아픔과 불행을 경험할 수 없고, 아픔과 불행을 경험할 수 없는 인간은 슬픔의 의미도 헤아릴 수 없습니다. 슬픔이란 기쁨과 행복을 원하지만 때로 아픔과 불행을 겪을 수밖에 없는 자에게만 일어날 수 있는 감정이죠. 아니 실은 기쁨과 행복을 향한 우리의 소망 자체가, 슬픔을 통해 감정이 정화됨을 느끼며 자기 안의 아름다움이 증가함을 느끼는 일 자체가, 살과 몸으로 인해 일어나는 아픔과 불행의 느낌을 전제로 할 수밖에 없습니다. 오직 살과 몸으로 인해 오욕을 겪게 되는 자만이 오욕으로부터 벗어나기 위해, 자신의 삶을 아름다운 것으로

전환시키기 위해, 노력할 수 있는 법이죠.

그러니 결국 우리의 살과 몸, 우리의 삶에서 정신이나 관념과 달리 질료로 작용하는 물질적인 것은, 우리로 하여금 아름다움을 향한 강렬한 동경과 더불어 삶을 영위하게 하는 그 근본적인 원인인 셈입니다. 살과 몸으로 인해, 세계의 물질성으로 인해, 존재는 생성의 또 다른 이름이 되니까요.

아리스토텔레스는 생성으로서의 존재는 아름다움의 원형인 영원한 형상을 향해 나아가기 마련이라고 생각했습니다. 바로 이런 점에서 아리스토텔레스의 철학은 플라톤의 철학과 닮았어요. 아리스토텔레스가 말하는 생성하는 존재는 영원의 아름다움을 꿈꾸죠. 플라톤과 마찬가지로 아리스토텔레스 역시 불가시적인 원형적인 아름다움이야말로 존재를 움직이는 가장 강력하고도 현실적인 힘이라고 여겼습니다.

자연의 작품과
인간의 작품,
어느 것이 더
아름다울까?

자연과 예술 작품 중 어느 것이 더 아름다울까요? 세상에는 '자연의 아름다움에 비하면 인간이 인위적으로 만든 예술 작품의 아름다움은 보잘 것 없다'는 식으로 말하는 사람들이 많습니다. 저 역시 자연이 그 어떤 인공적인 것보다 훨씬 더 위대하다고 생각해요. 이유는 간단합니다. 인간 역시 자연의 한 부분이기 때문이죠. 그러니 인간이 아름답다면, 인간의 손으로 지은 것들 중 참으로 아름다운 것이 하나라도 있다면, 우리는 그 공을 마땅히 자연에 돌려야 합니다.

하지만 과학에 경도된 현대인들이 곧잘 그렇게 하듯 자연을 단순한 물리적 자연으로만 이해하는 경우라면 전 예술 작품이 자연보다 훨씬 더 위대할 수 있다고 생각합니다. 단순한 물리적 자연에는 없는 '정신'이 예술 작품에는 깃들어 있으니까요.

때로는 친구가 남긴 편지의 한 구절이 천둥보다 더 강렬한 반향을 가슴에 남기기도 하는 법이죠. 자연이 내는 신묘한 소리들은 많으나 시인이 남긴 사랑의 찬가보다 더 심금을 울리는 것은 없고, 도스토옙스키가 소설을 통해 들려준 선悪으로 고통받는 사람들의 이야기보다 더 아름다운 슬픔은 세상 어디에도 없습니다. 실로 이러한 아름다움은 물리적 자연의 아름다움과는 아무 상관도 없죠. 도리어 그것은 정신의 아름다움, 비록 육체와 더불어 살고 있으나 육체의 속박을 이겨내고 기어이 순수한 정신이 되기를 원하는 자의 아름다

움으로 이해되어야 합니다.

아마 인간이 순수한 정신이 되는 것은 불가능할 거예요. 하지만 인간이라면 육체로 인해 불행해질 수도 있는 이를 아끼고 배려하는 사랑이라는 마음을 가지고 있기에, 순수한 정신이 되지 못함을 불만스러워할 이유도 없죠. 신의 사랑은 어떨지 몰라도 유한한 우리 인간들의 사랑은 결국 육체가 없으면 생겨나지 않았을 사랑입니다. 그러니 사랑을 소중히 여기는 자라면 육체 역시 소중히 여겨야 합니다. 육체가 없으면 우리는 친구든 연인이든 사랑할만한 그 누구도 만날 수 없죠.

하지만 그럼에도 오직 순수한 정신이 되기를 원하는 자의 사랑만이 아름다울 수 있습니다. 육체의 아름다움만을 탐하는 자, 부유한 자나 누릴 수 있는 호사스런 향락에나 마음을 쓸 뿐 혹시라도 가난이 찾아오면 연인에게 쉽사리 원망과 분노를 풀어놓을 자의 사랑은 결코 아름답지 않죠. 사랑의 아름다움에 눈을 뜨는 것은 육체의 속박으로부터 벗어날 수 있는 강한 정신에 눈을 뜨는 것과 다르지 않습니다. 참으로 사랑한다면 가난으로 인해 삶이 척박해져도 연인을 향한 다정한 마음을 잃지 않죠. 사랑하는 자로서 우리는 육체의 향락을 쫓는 대신 고단한 삶을 기꺼이 감당해낼 준비를 하게 됩니다.

아마 때로는 육체로 인해 부끄러움을 느끼게 될 거예요. 고통을 이겨내기 힘들 때, 가난에 지친 마음 때문에 옳지 못한 생각에 사로잡힐 때, 자기도 모르게 연인에게 버럭 화를 냈을 때, 우리는 우리의 몸을 수치스러운 것으로 여기죠. 결국 육체가 아니었으면 그 모든 오욕과 고통은 생겨나지 않았을 테니까요. 하지만 부끄러움을 아는 한 우리에게는 여전히 희망이 있습니다. 부끄러움을 아는 자는 부끄

러움을 이겨낼 결의 또한 품을 수 있기 때문입니다.

물론 그러한 결의는 단순히 육체를 부정하고 멸시하는 마음과는 다릅니다. 육체의 속박으로부터 벗어난 순수한 정신이 되기를 지향하면서, 우리는 도리어 사랑하는 자의 육체는 편해지도록 최선을 다할 마음을 품게 되죠. 사랑하는 자의 행복은 우리에게 고난을 이겨낼 이유가 되니까요.

아름다움은 삶과 존재의 신비를 일깨운다

플라톤이나 아리스토텔레스를 비롯한 고대 그리스의 철인들에게 참된 아름다움은 신적인 것이었습니다. 그들은 참된 아름다움이란 지상의 인간들이 살면서 경험하는 이런저런 아름다움의 근거이기도 하고, 삶과 존재를 움직이는 가장 강력한 힘이기도 하다고 여겼어요. 즉 철인들이 말하는 참된 아름다움이란 머릿속에나 있는 추상적 관념이 아니라 궁극적 존재인 신을 뜻하는 말이었습니다. 그들은 우리의 삶과 존재를 움직이는 가장 강력하고도 현실적인 존재를 신이라고 불렀고, 그렇기 때문에 참된 아름다움은 그들에게는 신의 또 다른 이름이었습니다.

그런데 신이 뭐죠? 어떤 이는 신을 조물주라고 부르며 수염 달린 할아버지로 묘사합니다. 어떤 이는 신을 자연과 동떨어진 초월자라고 여기고, 또 어떤 이는 신을 자연의 내적원리로 이해하기도 합니다. 그런데 신에 대한 인간들의 이런 지식들은 모두 한 가지 공통된 문제를 안고 있습니다. 그것은 신이란 그 참된 의미에서는 지식

의 대상이 될 수 없다는 사실을 간과했다는 점입니다. 신에 대한 모든 언명들은 원래 지식의 대상일 수도 없고, 말해질 수도 없습니다. 바로 그런 점에서 '신은 이렇다 혹은 저렇다'고 말하는 사람들은 실은 모두 거짓을 말하는 셈이죠. 그들은 신을 인간이 이해할 수 있는 대상처럼 취급하는 자들이고, 그런 점에서 신이 아닌 것을 신처럼 여기는 우상숭배자들이라고도 할 수 있습니다.

만약 우리가 살면서 경험하는 이런저런 아름다움의 근거가 되는 어떤 참된 아름다움이라는 것이 있고 그것이 신의 또 다른 이름이라면, 그 참된 아름다움이란 우리에게 원리적으로 불가해한 삶과 존재의 신비를 일깨워주는 것이 됩니다. 아름다움으로 인해 우리는 삶과 존재란 원래 지식의 대상일 수 없다는 사실을 깨닫게 되는 거죠.

플로티노스Plotinus, 205~270는 이런 생각에 아주 깊이 골몰한 철학자였습니다. 그는 신플라톤주의의 창시자로 통하는 인물로, 플라톤뿐 아니라 아리스토텔레스, 스토아 철학 등을 집대성한 위대한 사상가였죠. 사람들은 그의 철학을 종종 신비주의라는 말로 부르곤 했어요. 플로티노스는 아리스토텔레스가 죽은 뒤 약 5세기가 지나 고대의 세계가 막 종말을 고하려 할 때 활동했습니다. 그의 신비주의 철학은 중세의 기독교 신학사상에 이루 말할 수 없이 큰 영향을 끼쳤죠. 또한 그의 철학은 중세 말기의 신비주의 철학자 마이스터 에크하르트Meister Eckhart, 1260?~1327나 쿠자누스Cusanus, 1401~1464에 의해 일정 부분 계승되었는데, 피히테, 셸링, 헤겔 등 많은 근대의 철학자들이 직간접적으로 에크하르트와 쿠자누스의 영향을 받았습니다. 그런 점에서 플로티노스는 서양의 사상사에서 가장 중요한 인물들 중 하나였다고 볼 수 있죠.

플로티노스의 철학은 그의 제자 포르피리오스Porphyry, 232?~305? 가 편찬한 《엔네아데스》라는 54편의 논문집에 기록되어 있습니다. 그중 아름다움에 관한 플로티노스의 생각은 〈아름다움에 대하여〉 및 〈예지적 아름다움에 대하여〉라는 두 편의 논문에 집중적으로 나타나 있죠.

플로티노스에 따르면 아름다움에는 자연이나 예술 작품을 통해 전달되는 감각적인 아름다움과 초감각적인 예지적 아름다움이 있습니다. 예지적 아름다움은 초감각적인 것이기에 감각적으로 대상화될 수 없는 것이고, 대상적 지식의 한계 또한 크게 초월하는 것이죠. 즉 예지적 아름다움은 삶과 존재의 불가해한 신비에 잇닿아 있는 아름다움을 뜻하는 말입니다. 플로티노스는 감각적 아름다움 또한 순수하게 감각적이기만 한 것은 아니라고 생각했어요. 그건 예지적 아름다움이 감각적 아름다움의 근거이기 때문이죠. 플라톤에게 초감각적인 이데아의 아름다움이 모든 아름다움의 원형이자 그 근거였던 것과 마찬가지로 플로티노스에게 초감각적 존재의 참된 본성을 알리는 예지적 아름다움은 감각적 아름다움의 원형이자 그 근거였습니다.

참된 아름다움은 원래 보이지 않는다

아름다움에 관한 플로티노스의 견해를 이해하려면 그에게 참된 아름다움이란 원래 보이지 않는 것이었다는 점을 먼저 헤아려야 합니다. 저는 보이지 않는 아름다움이 대체 무엇을 뜻하는 말인지, 아

름다움을 빛으로 비유하면서 설명해보려고 해요. 논리적으로 보면 보이지 않는 아름다움은 말도 안 되는 말이죠. 적어도 '보인다'는 말을 감각적 경험을 총칭하는 말로 이해하는 경우에는 그렇습니다. 감각적 경험을 통해 알려지지 않는 것을 아름답다고 할 수는 없으니까요. 하지만 아름다움을 빛과 같은 것이라고 생각해보면 대번 사정이 달라집니다. 빛이란 원래 감각적 경험을 통해서는 우리에게 도무지 알려질 수 없는 것이거든요.

빛이 뭐죠? 빛은 어디에 있나요? 빛은 보이는 것일까요, 아니면 안 보이는 것일까요? 얼핏 이런 질문은 아주 우스꽝스럽습니다. 사람들은 대개 빛은 당연히 보이는 것이고, 어두운 곳은 빛이 없는 곳, 밝은 곳은 빛이 있는 곳이라고 생각하죠. 하지만 완전히 잘못된 생각입니다. 빛은 원래 보이지 않죠. 그뿐 아니라 어둠 속에도 있습니다. 빛과 어둠의 분별은 원래 불가능한 것입니다. 이상하게 들리나요? 하지만 밤하늘의 달과 별만 보아도 빛이란 원래 보이지 않는 것이라는 사실을 확인할 수 있습니다. 달은 환한데 달 주변은 왜 그토록 캄캄한 것일까요? 별빛은 사방으로 퍼지며 땅 위에 있는 우리에게 전해질만큼 먼 곳을 달려왔는데 왜 별이 빛나는 밤은 어두운 것일까요? 그건 빛은 원래 보이는 것이 아니기 때문입니다. 빛은 실은 어둠 속에도 가득 차 있습니다. 하지만 빛을 받아 반짝일 수 있는 무언가가 없으면 빛은 어둠과 다를 바가 없죠. 즉 어둠이란 빛을 받아줄 질료의 부재를 뜻할 뿐이지 빛의 부재를 뜻하는 것이 아닙니다.

광활한 우주 공간은 온통 빛으로 가득 차 있습니다. 우리에게 어둠과 텅 빈 공허로 느껴지는 곳조차도 실은 형언할 수 없는 존재의 영광들이 머물고 있는 곳이지요. 혹시 땅속 깊은 곳은 어둠만이

머무는 곳이라고 생각하시나요? 그럼 이렇게 한번 생각해보죠. 세상에는 우리가 보지 못하는 빛을 보는 동물들이 많이 있습니다. 그 동물들에게는 찬란하게 밝은 곳이 우리에게는 캄캄한 어둠과 같다는 겁니다. 그런데 존재하는 모든 것은 하나의 존재자로서 지속할 수 있는 힘의 응집의 표현이고, 힘의 응집으로서 존재하는 것은 자신의 힘을 표현하며 존재하기 마련이죠. 빛은 바로 그 존재의 힘의 표현입니다. 그러니 땅속 깊은 곳 역시 실은 밝은 빛의 세계인 거죠. 땅속이 어둡게 느껴지는 것은 땅속에 있는 존재의 힘을 자신의 눈으로 확인할 역량이 우리에게 부재하기 때문입니다.

참으로 아름다운 것은 빛이고, 눈에 보이는 아름다움은 참된 아름다움인 빛의 불완전한 표현이라고 생각해보세요. 이런 경우 우리는 눈에 보이는 아름다움이 화려하면 화려할수록 눈에 보이지 않는 참된 아름다움으로부터는 멀어지는 셈입니다. 눈에 보이는 아름다움은 빛을 통해 드러난 질료적인 것의 속성일 뿐이지 불가시적인 참된 빛의 아름다움이 아니니까요. 우리는 가시적인 아름다움에 현혹되기보다 불가시적인 참된 아름다움을 마음의 눈으로 보려고 노력해야합니다. 그렇지 않으면 참된 빛, 참된 존재의 아름다움이 무엇인지 결코 이해할 수 없을 거예요.

참된 아름다움이 불가시적이라는 점은 사실 신을 중심으로 사유했던 고대 그리스의 철인들에게는 너무나도 당연했습니다. 그들에게 참된 아름다움이란 그 자체로 신을 일컫는 말이었으니까요. 그 중에서도 플로티노스는 초감각적이고 불가해한 존재로서의 신에 관한 사유를 극단에 이르기까지 밀어붙였습니다. 신에 관한 플로티노스의 사유는 흔히 부정신학否定神學이라고 불리죠. 부정신학이란 신은

원래 불가해한 존재이기에 신에 관해서는 '신은 X다', '신은 Y다'라고 규정할 수는 없고, '신은 X가 아니다', '신은 Y가 아니다'라고 부정해서 말할 수밖에 없다고 생각하는 신론을 뜻하는 말입니다. 좀 구체적인 예를 들어볼까요?

사람들은 흔히 '신은 무한자이자 영원하신 분'이라고 말합니다. 그런데 플로티노스에 따르면 인간은 결코 신의 무한성이 무엇을 의미하는지, 영원이 도대체 어떤 것인지 알 수 없습니다. 따라서 사람들이 말하는 '무한'이란 인간의 삶에서 경험할 수 있는 존재자들의 유한성을 부정해서 얻어진 술어에 불과합니다. 신은 유한한 인간과 전적으로 다른 방식으로 존재하기 때문에 유한하지 않은 분이다, 그래서 무한한 분일 수밖에 없다는 결론을 내린 것이지, 스스로 무한성의 의미를 알고 그 말을 한 것은 아니라는 겁니다. 영원도 마찬가지입니다. 그들이 말하는 영원이란 그저 인간의 시간적 유한성을 부정해서 얻은 말에 불과합니다. 신은 시간적으로 유한한 인간과 다른 방식으로 존재하시는 분이라고 생각하면, 신은 유한하지 않은 분, 즉 영원한 분일 수밖에 없다는 결론이 나오죠. 우리가 영원의 의미를 이해하고 있는 것이 아닙니다. 영원이란 우리의 사유의 한계를 초월하는 말이니까요.

플로티노스는 심지어 신이란 원래 존재한다고도 일컬어질 수 없는 분이라고 생각했죠. 대체 무슨 말이냐고요? 존재란 원래 있음을 뜻하는 말이죠. 그런데 우리는 있다는 말의 의미를 어떻게 알게 되죠? 그야 물론 이런저런 사람들이나 사물들을 경험하면서 알게 되죠. 세상에는 꽃이 있고 나무가 있으며, 돌이 있고 구름이 있어요. 방에는 책상이 있고, 책상 위엔 책이 놓여 있으며, 책 속엔 깨알 같은

글자들이 있죠. 그 모든 있는 것들은 제한된 시간과 공간 속에 머무는 유한자들입니다. 즉 우리에게 있음은 시간과 공간의 제약을 받는 유한자들의 있음을 뜻하는 말이라는 거예요. 그런데 신은 시공을 초월해서 있는 분이죠. 신은 무한하고 영원한 분이니까요. 그러니 신의 '있음'은 우리가 알고 있는 있음과는 전적으로 다른 셈입니다. 우리는 함부로 신은 존재한다고 말하지만 실은 신이 존재한다고 할 때 '존재'가 무엇을 의미하는지 도무지 모르고 있다는 겁니다.

다시 빛의 이야기로 돌아가 보죠. 우리는 흔히 빛이 있다고 말합니다. 그런데 대체 어디에 빛이 있는 거죠? 빛에 의해 환히 밝혀진 곳에 있는 것들은 모두 이런저런 사물들일 뿐이잖아요. 사물들이 없는 공간도 있을 수 있지만 그곳에는 공기가 있죠. 누구나 다 알고 있듯 공기의 입자들이 빛을 산란시키지 않으면 공간이 결코 밝아질 수 없으니까요. 빛은 어디에나 있습니다. 밝은 곳에도 있고 어두운 곳에도 있죠. 존재의 힘의 표현으로서의 빛은 땅 위에도, 땅속에도, 사물의 밖에도, 사물의 안에도 있습니다. 그렇다면 우리는 대체 무슨 논리로 빛이 있다고 말하는 것일까요?

빛은 실은 아무 데도 없습니다. 있음이란 원래 시간과 공간의 제약을 받는 질료와 사물의 있음을 표현하는 말인데, 빛이란 그러한 것들과 달리 어떤 제약도 받지 않으니까요. 물론 빛이 아무 데도 없다는 말은 사물의 부재, 텅 빈 공허, 허무를 뜻하는 말은 아닙니다. 도리어 우리가 아는 존재의 의미를 넘어서는 힘의 충만함을 뜻하는 말이죠.

힘은 도처에 넘쳐나고, 모든 가시적인 존재자들과 그 존재자들의 아름다움은 도처에 넘쳐나는 무한하고도 영원한 힘의 표현입니

다. 플로티노스가 말하는 참된 아름다움으로서의 신은 이처럼 도처에 넘쳐나는 무한하고도 영원한 힘의 이름이었습니다.

엄밀한 의미에서 신은 존재한다고도 일컬어질 수 없고 아무 데도 없죠. 적어도 존재를 시간과 공간 속에 머무는 존재자들의 존재로 이해하는 한 신은 정말 어디에도 없습니다. 그럼에도 신은 도처에 있죠. 인간 지성의 한계를 넘어서는 충만한 힘으로서, 끊임없이 작용하며 존재하는 모든 것들을 존재하게 하는 존재의 근원적 힘으로서, 모든 아름다움의 근거로서, 신은 만유의 안과 밖을 넘나듭니다.

예술 작품이 자연보다 더 아름답다

플로티노스는 플라톤 철학의 계승자이지만 예술에 대한 견해는 플라톤과 많이 달랐습니다. 플라톤은 예술이란 자연의 모방이고 자연은 이데아의 모방이기에, 예술은 참된 아름다움인 이데아의 모방의 모방에 불과하다고 여겼죠. 하지만 플로티노스는 예술이 초감각적인 예지적 아름다움을 자연보다 더 잘 표현하는 것이 가능하다고 생각했습니다. 플로티노스에 따르면 예지적 아름다움을 표현하려는 의지가 구현되어 만들어진 예술 작품은 자연보다 더 아름다울 수 있습니다.

자연의 아름다움 역시 예지적 아름다움에 그 근거를 두고 있지만 대개 질료적 사물들을 매개로 표현되기에, 우리는 자연의 아름다움을 느끼며 자연적 사물들의 질료성에 더 매료되고, 그 때문에 예지적 아름다움은 드러나기보다 도리어 감추어지기가 쉽죠.

이와 반대로 예술 작품은 질료적인 것을 예지적 아름다움의 상징과 알레고리로 형상화하고 정신화할 수 있습니다. 만약 예지적 아름다움에 눈뜬 한 예술가가 예지적 아름다움을 잘 표현하기 위해 사려 깊은 지성과 의지를 발휘하면, 그가 만든 예술 작품은 자연보다 참된 예지적 아름다움을 더 많이 드러낼 수도 있다는 겁니다.

빅토리아 여왕 시대를 대표하는 영국의 시인들 가운데 엘리자베스 베렛 브라우닝Elizabeth Barrett Browning, 1806~1861이라는 시인이 있습니다. 아마 그녀가 남긴 시 한 편을 감상하고 나면 예술 작품이 자연보다 참된 예지적 아름다움을 더 많이 드러낼 수도 있다는 말이 대체 무엇을 의미하는지 아주 잘 이해하게 될 겁니다.

그대를 어떻게 사랑하느냐고요?

엘리자베스 베렛 브라우닝

그대를 어떻게 사랑하느냐고요? 제 사랑의 방식들을 한번 헤아려 볼게요.
바라봄의 한계 밖에서, 존재함의 목적과 원형적 은총을 느낄 때
전 그대를 제 영혼이 이를 수 있는 깊이와 넓이와 높이만큼 사랑합니다.
햇살 아래서든 촛불 아래서든 일상의 가장 하찮은 순간에 이르기까지
그대를 필요로 할 만큼 전 그대를 사랑합니다.
전 그대를 자유롭게 사랑하죠. 그것은 마치 권리를 위한 투쟁과도 같아요.
전 그대를 순수하게 사랑하죠. 그것은 마치 남들의 칭찬 따윈 무시하는
자유분방한 마음 같아요.
해묵은 슬픔을 이겨내려 쏟아낸 저의 정열 그대로
어린 시절의 해맑은 믿음 그대로, 저는 그대를 사랑합니다.

절 지켜주는 성자는 어디에도 없는 것 같았고,

그래서 전 사랑을 잃어버린 줄 알았죠.

전 그대를 그 사랑으로 사랑해요. 전 제 일생 동안의 숨결과 눈물로

그대를 사랑합니다. 신이 저를 데려가신다 해도

전 오히려 죽음 뒤 그대를 더 사랑할 거예요.

이 아름다운 시의 배경에는 시인이 살며 경험한 특별한 사랑이 숨어 있습니다. 열다섯이 되었을 때 엘리자베스 베렛은 낙마 사고로 척추를 다쳤고, 몇 년 뒤에는 가슴 동맥이 터져 시한부 인생을 선고받았습니다. 그녀는 시 쓰는 것을 유일한 낙으로 삼았어요. 그리고 서른아홉 살이 되던 1844년에 그동안 쓴 시들을 담은 두 권의 시집을 출간했죠. 그녀가 쓴 시들을 읽고 그녀보다 여섯 살이 어린 한 무명 시인이 큰 감동을 받았습니다. 훗날 시인이자 극작가로 큰 명성을 떨친 로버트 브라우닝Robert Brwoning, 1812~1889이었죠. 그는 시 속에 드러난 영혼의 아름다움을 깊이 사랑하게 되었고, 그 때문에 엘리자베스 베렛에게 편지를 써서 그녀를 향한 자신의 사랑을 고백하기에 이르렀습니다. 자신의 처지 때문에 엘리자베스 베렛은 처음에는 그의 사랑을 받아들이기를 주저했습니다. 주변의 반대도 심했지만 1846년 두 사람은 마침내 결혼하게 되었죠. 아름다운 사랑이 가져다준 행복 때문이었을까요? 결혼 후 엘리자베스의 건강은 점점 좋아졌고 심지어 아들도 낳아 기를 수 있게 되었습니다. 그녀는 로버트 브라우닝과 15년을 부부로 살았고 55세가 되었을 때 남편의 품에 안겨 세상을 떠났지요.

엘리자베스 베렛 브라우닝의 시 〈당신을 어떻게 사랑하느냐고

요?〉가 시인이 직접 경험한 사랑을 표현한 시라는 것을 알고 나면 우리는 사랑과 사랑이 일깨우는 아름다움이란 궁극적으로는 정신적인 것일 수밖에 없음을 깨닫게 됩니다.

플라톤에 따르면 아름다움의 원형인 이데아를 향한 에로스적 열정은 자연이 만든 육체의 아름다움에 눈을 뜨면서부터 시작되죠. 하지만 〈당신을 어떻게 사랑하느냐고요?〉는 예술 작품을 통해 구현된 정신의 아름다움을 통하면 육체의 아름다움을 매개로 하지 않고서도 에로스적 열정이 시작될 수 있음을 알려주는 듯합니다. 외모를 보기 전에 사랑하기를 시작하고 그녀가 곧 죽는다는 것을 알고 나서도 사랑하기를 멈출 수 없었던 로버트 브라우닝이 분명 그러했죠. 그는 그녀의 시의 아름다움을 영혼의 아름다움으로 이해했고, 육체의 아름다움에는 연연해하지 않았습니다. 로버트 브라우닝의 사랑을 받아들인 엘리자베스 역시 그런 사랑으로 연인을 사랑했죠. 그렇기에 그녀는 신이 저를 데려가신다 해도, 죽어 육체가 온전히 소멸된 후에도 오히려 죽음 뒤 그대를 더 사랑할 거라고 고백할 수 있었을 겁니다.

플로티노스의 제자 포르피리오스는 스승인 플로티노스의 전기를 이렇게 시작했습니다.

우리 시대의 철인 플로티노스는 육체로서 존재함을 몹시 부끄럽게 여긴 사람이라 할 수 있다.

이 말은 자칫 욕망에 솔직하지 못하고 고고한 척을 하는 위선자의 이야기처럼 들릴 수 있습니다. 하지만 플로티노스에게 존재하

는 모든 것들은 충만한 힘으로서의 일자-善[4]인 신으로부터 흘러나온 것으로, 신의 아름다움에 참여하고 있는 소중한 것들이었습니다. 그런 그에게 참된 아름다움이란 모든 존재하는 것의 근거인 신의 아름다움일 수밖에 없었기 때문에, 신으로부터 멀어진 모든 것은 다시 일자인 신을 향해 나아가야만 한다고 생각했습니다. 육체로서 존재함을 부끄러워한다는 것은 육체가 신으로부터 가장 멀다고 자각함을 표지한 것이지 육체를 악하고 더러운 것으로 낙인찍었다는 뜻이 아닙니다. 그렇기에 플로티노스는 육체로서 존재함을 부끄럽게 여기면서도 존재하는 모든 것들은 본디 다 아름다운 것이라고 여겼지요.

플로티노스는 존재를 네 단계로 구분했습니다. 인간이 감히 존재한다고 말할 수도 없는 충만한 힘인 일자, 그것으로부터 누스nous, 우주이성가 나오고, 다음으로 세계영혼, 마지막으로 물질적 사물들의 세계가 나오죠. 사람들은 보통 물질적 사물들에 집착하지만, 플로티노스는 물질적 세계는 참된 존재인 일자로부터 가장 멀리 있는 것이기에 비존재에 가깝다고 생각했습니다. 우리가 아는 이 물리적 자연 세계가 그에게는 한갓 현상계에 불과했다는 거죠.

이런 이야기는 보통 사람들이 헤아리기에는 너무나도 거창합니다. 하지만 플로티노스의 존재론은 어쩌면 사랑에 눈뜬 자가 삶과 존재의 의미를 헤아리는 방식을 철학적으로 정식화한 것에 불과할지도 모릅니다.

참된 사랑의 아름다움에 눈뜬 자에게 육체의 아름다움을 향한 집착은 사랑의 아름다움에 걸맞은 삶을 살아가는데 도리어 방해가 될 뿐이죠. 그는 연인의 육체로부터 관심을 돌려 자신이 사랑하고 보듬어야만 하는 연인의 마음이 어떤지 살핍니다. 그럼 문득 깨닫게 되

죠. 사랑하는 자에게 육체의 아름다움이란 그저 보이지 않는 마음의 아름다움이 자신을 드러내는 불완전한 방식에 불과하다는 것을, 그는 연인을 영원히 사랑하고자 하는 자신의 의지와 함께 자각하게 됩니다. 영원한 사랑은 덧없는 육체의 아름다움에 머물 수 없으니까요.

그럼 그는 육체를 움직이는 것은 영원에 잇닿아 있는 정신이고, 육체는 겉으로 드러나는 정신의 표현에 불과하다는 것 역시 깨닫게 됩니다. 표현에 불과한 것인 육체는, 육체를 통해 표상되는 모든 물질적인 것들은, 실체가 아니라 보다 근원적인 정신의 힘을 드러내는 현상에 불과합니다. 하지만 느끼고 헤아리는 것으로서 정신은 자신이 아닌 것, 즉 자신이 헤아릴 육체 및 물질로부터 아주 벗어나 있지 못하죠. 깨어 있는 한, 사려 깊은 지성과 더불어 존재하는 한, 우리의 정신은 현상에 불과한 이 물질적 자연세계로부터 아주 눈을 돌리지는 못합니다.

하지만 연인과 몸과 마음이 하나가 되는 순간 우리는 자신을 잊고, 문득 사랑을 모르는 자는 감히 상상할 수조차 없는 황홀경 속에서 삶과 존재의 신비를 경험하게 됩니다. 우리가 알고 있는 모든 것은 자신이 아닌 그 무엇 혹은 그 누군가의 곁에 서 있는 것들이죠. 하지만 사랑을 함으로써 자신이 아닌 그 무엇 혹은 그 누군가와 하나가 되면 우리는 존재란 원래 어떤 분별도 알지 못하는 충일한 힘의 이름이라는 것을 깨닫게 됩니다.

그 충일한 힘은 우리 존재의 안과 밖을 넘나드는, 도처에 넘쳐나는 빛과도 같죠. 눈을 뜨고 있을 때는 보이지 않는 그 참된 빛이, 가시적인 것들에 가려 갈가리 찢긴 존재자들의 대립과 차이를 통해서만 자신을 수줍게 드러낼 수 있었던 위대한 존재의 영광이, 눈에

보이는 모든 것들, 살면서 우리가 존재자로서 경험하는 모든 것들은 보이지 않는 존재의 참된 영광과 아름다움의 표지라는 것을 고지하며 자신의 존재를 드러냅니다.

물론 사랑하는 자에게 그 존재의 이름은 사랑입니다. 사랑하는 자에게 사랑은 아무 데도 없으며 동시에 도처에 넘쳐나죠. 아무 데도 없는 것으로서 그것은 보이지 않는 힘입니다. 하지만 도처에 있는 것으로서 그것은 우리가 살면서 마주치는 모든 것을 통해 드러나죠. 사랑을 모르는 자에게는 결코 드러나지 않는 존재의 신비로서의 아름다움은 사랑을 아는 자에게는 문득 삶의 근원적인 목적이 됩니다.

예술도 도덕을
지켜야
할까?

세상에 무지와 맹신보다 추한 것은 찾기 힘듭니다. 하지만 자신만이 현명하고 옳다는 식의 지적 교만함, 자기보다 무지한 자를 함부로 무시하고 자신의 입장만 일방적으로 관철하려 드는 독선은 무지와 맹신보다 배는 더 추하죠. 무지와 맹신은 계몽을 통해 극복할 수 있지만 지적 교만함과 독선에 사로잡힌 자를 깨우칠 수 있는 것은 쓰라린 좌절 외에는 아무 것도 없기 때문입니다.

사람들은 종종 예술과 도덕의 관계에 관해 궁금해합니다. 어떤 이는 예술은 도덕적이어야 한다고 생각하고, 어떤 이는 예술은 도덕과 무관하다고 여깁니다. 지나치게 선정적이거나 폭력적인 이미지를 담은 작품을 보노라면 우리는 예술가라고 해서 도덕적 규범들을 함부로 무시하는 일은 허용되어서는 안 된다고 생각하게 되죠. 하지만 행정 당국이 규제라도 하면 우리는 정반대의 생각에 사로잡혀요. 예술이 도덕적이어야 한다는 믿음이 자칫 표현의 자유를 제약할 수 있다고 우려하게 됩니다. 이 문제에 관해 더 생각해보기 전에 다음 이야기를 먼저 읽어보죠.

어느 두메산골에 대대로 산적들이 지배해온 마을이 있었습니다. 마을 밖에서는 함부로 노략질을 일삼는 산적들이 마을 안에서는 늘 화려한 옷을 입고서 고상한 척을 했기 때문에 사람들은 그들

을 귀족으로 떠받들었죠. 산적들은 심지어 무당의 힘을 빌려 자신들을 신성시하기까지 했어요. 그들은 무당이 굿판을 벌일 때마다 "우리 마을의 귀족들은 신령님의 후손들로서, 모든 이들은 그들에게 복종해야 한다"고 말하게 했죠.

하지만 어느 날인가부터 영원할 것 같았던 산적들의 지배가 흔들리기 시작했습니다. 공부를 열심히 해서 똑똑해진 몇몇 젊은이들이 마을의 귀족들이란 실은 포악무도한 산적들에 불과하고, 무당역시 산적들에게 매수된 일종의 프락치에 불과하다는 사실을 깨달았기 때문입니다. 그들은 무지와 맹신을 깰 요량으로 마을 사람들을 가르치기 시작했고, 모든 사람들은 자유롭고 평등하게 태어났다는 것을 특히 강조했습니다. 시간이 지날수록 그들을 따르는 사람들의 수는 점점 더 늘어났어요. 마을 사람들은 산적들의 폭압에 맞서싸우기 시작했습니다. 그리고 오랜 세월이 지난 뒤 마침내 산적들은 마을 사람들에게 붙잡혀 죽임을 당하거나 마을 밖으로 쫓겨났습니다. 이제 마을에 귀족으로 행세하며 남들 위에 군림하는 사람들은 없게 되었죠.

산적들에게 맞서 싸우던 사람들 중에는 시인이나 예술가들도 있었습니다. 그들은 훌륭한 작품들을 만들어 자유와 평등을 찬양했고, 산적들의 폭압으로부터 마을 사람들을 해방시키기 위해 목숨을 걸고 싸운 이들의 높은 도덕심 또한 찬양했습니다. 그들은 산적들에게 아부하는 작품들은 거짓 예술로 낙인찍었고, 자유롭고 평등한 세상을 만들기 위해 불굴의 의지로 싸우는 강인한 정신을 함양하는 데 방해가 되는 퇴폐적인 작품들은 아예 예술이라고 여기지도 않았죠. 마을 사람들은 그런 견해에 동의했습니다. 예술을 비롯해 사람들에

게 감성적으로 영향을 줄 수 있는 모든 행위들은 도덕적이어야 한다는 데 이의를 제기하지 않았고, 누군가 도덕적이지 못한 행위를 하거나 그런 행위를 유발할 수 있는 퇴폐적인 작품을 만들면 똘똘 뭉쳐서 배척했죠.

마을 사람들을 계몽하는 데 앞장섰던 똑똑한 젊은이들은 한술 더 떠 소위 보편타당한 도덕 규범의 체계를 만들었습니다. 그런 그들에게 사람들은 또 열광했고, 그들이 만들어준 도덕 체계를 금과옥조처럼 받들기 시작했죠. 이제 마을 사람들은 스스로 보편타당하다고 여기는 도덕의 지배를 받으며 살게 되었습니다.

사람들은 행복해했습니다. 자신들이 스스로 결정해서 도덕의 지배를 받게 된 것이기에 도덕의 지배가 자유를 손상한다고 여기지도 않았죠. 하지만 이상하게도 시간이 지날수록 자신이 불행하다고 느끼는 사람들이 조금씩 늘기 시작했습니다. 거기에는 분명한 까닭이 있었죠. 자발적이기는 했지만 소위 보편타당한 도덕의 지배가 시작되자, 누구든 어떤 행동을 하려면 사전에 자신의 행동이 그러한 도덕에 비추어 정당한 것인지를 물어야 했습니다. 혹시라도 일을 저지른 뒤 자신의 행위가 정당하지 못한 것으로 판명되면 온 마을 사람들의 비난을 감수해야만 했어요. 규범은 반드시 지켜야만 하기에 어떤 예외도 허용하지 않는 무조건적인 규범으로 이해되었고, 그러한 규범에 어긋나는 행위를 하는 것은 자신에게 자유를 누릴 자격이 없음을 드러내는 것으로 간주되었습니다. 결국 만인이 만인에게 예속된 셈이죠. 이는 만인이 도덕에 예속되었기 때문에 가능한 일이었습니다.

그런데 마을 사람들 중에는 이러한 예속을 도저히 견딜 수 없었

던 민감한 정신의 소유자가 하나 있었습니다. 어느 날 그는 마을 사람들이 모두 모여 회의를 하고 있을 때 사람들 앞에 나섰죠. 그리고 "삶은 도덕보다 우위에 있는 것이며, 삶을 억압하는 도덕은 이미 도덕으로서의 가치를 잃어버린 것이다" 하고 큰 소리로 선포했습니다. 또한 "삶은 자유분방한 것이어야만 하고, 도덕은 오직 사람들로 하여금 자유분방한 삶을 살 수 있도록 돕는 경우에만 정당할 수 있다"고 말했죠. 몇몇 시인과 예술가들이 그의 말에 큰 감동을 받았습니다. 그리고는 이전과 달리 예술은 도덕으로부터 해방되어야 한다고 생각하기 시작했죠. 그러면서 서서히 새로운 싸움을 맞이할 준비를 하기 시작했습니다. 그것은 도덕에 예속된 만인에 대한 투쟁이었고, 동시에 만인을 도덕으로부터 해방시키려는, 만인을 위한 투쟁이었습니다.

재미있게 읽으셨나요? 이제 다시 한번 생각해봅시다. 예술은 도덕적이어야 할까요, 아니면 도덕과 무관해야 할까요? 저는 도덕과 무관한 예술은 있을 수 없다고 생각합니다. 이유는 간단해요. 도덕의 목적은 삶의 증진에 있어야만 하죠. 삶을 감퇴시키는 도덕은 이미 도덕으로서의 온당함을 잃어버린 거짓 도덕에 지나지 않습니다. 그러니 사람들을 예속시키는 도덕은 이미 도덕이 아니고, 그러한 거짓 도덕에 맞선 모든 싸움은 그 자체로 참된 도덕의 회복을 위한 싸움일 수밖에 없죠.

누군가 도덕의 예속으로부터 사람들을 해방할 요량으로 "예술은 도덕으로부터 자유로워야 한다"고 선언한다면 그는 예술은 사람들의 자유분방한 삶을 가능하게 할 고차원적인 도덕의 목적을 실현

시키는 데 이바지해야 한다고 여기는 사람입니다. 다만 도덕 자체를 예술의 목적으로 삼지 않는 것일 뿐이죠. 실로 도덕은 결코 예술의 목적일 수 없습니다. 도덕이 삶을 위해 있는 것이지 삶이 도덕을 위해 있는 것이 아니니까요. 기억나시죠? 예술과 철학은 우리 존재의 아름다움이 증가하기를 원하는 소망과 의지의 표현입니다. 그렇기에 예술과 철학은 어떤 형식적 규범의 속박으로부터도 자유로워야만 하죠.

삶을 증진시킬 힘과 의지를 지닌 자는 자유분방한 삶을 지향하는 법입니다. 오직 아무 것에도 예속되지 않은 자유분방함을 향하는 경우에만 삶은 살만한 가치가 있으니까요. 바로 그렇기에 삶을 감퇴시키는 모든 것들은 우리에게 나쁜 것이고, 그러한 것들이 우리를 지배하도록 허용해서는 안 된다는 도덕적 판단은 절대적으로 올바릅니다. 만약 모든 이들이 절대적으로 복종해야만 하는 도덕적 규범이 있다면 그것은 아마 다음과 같은 것일 거예요.

'자신의 말과 행위가 자신의 삶과 타인의 삶을 동시에 증진시키는 방향으로 작용하도록 늘 애쓰라!'

이와 같은 규범은 삶을 감퇴시키는 모든 것을 증오하고, 삶을 증진시키는 모든 것을 사랑하라는 말과도 같습니다. 달리 표현하면 '참으로 자유롭기를 원하는 자는 자유를 증진시키는 방향으로 작용하는 규범에만, 오직 그러한 규범에만 복종해야 한다'는 거죠.

아름다움에의 의지는 억압을 증오한다

고대 그리스의 문화와 르네상스 이후의 근대 문화 사이에는 어떤 관계가 있을까요? 어떤 이는 맹목적 신앙보다 합리적 사고와 인간의 자유를 중시한다는 점에서 근대 문화가 고대 그리스 문화의 정신을 계승한다고 여깁니다. 하지만 반대로 근대 문화는 자연과학과 합리주의에 지나치게 경도되어 있기에 고대 그리스 문화의 정신에는 날카롭게 대립한다고 생각하는 이도 있어요.

사실 이런 문제는 해결하기가 너무 까다롭죠. 문화란 원래 복합적이고 중층적인 것이기 때문에 보는 관점에 따라 하나의 문화라도 지니는 정신사적 의미가 굉장히 다르게 평가될 수 있거든요. 다만 한 가지 분명한 것은 근대의 문화는 이성의 해방적 힘에 새롭게 눈을 뜨게 되면서 시작되었다는 겁니다. '새롭게'라는 표현에 주목해주세요.

사실 이성의 해방적 힘에 가장 처음으로 눈을 뜬 사람들은 고대 그리스의 철인들이었습니다. 적어도 서양의 역사에서는 그렇죠. 하지만 고대 그리스의 철인들은 이성을 주로 개개인의 삶의 관점에서 고찰했습니다. 물론 인간의 사회적 삶에 관한 문제도 중요하게 생각했죠. 하지만 대체로는 개개인의 인격적 자기수양을 통해 바람직한 사회질서를 확립하고, 또 역으로 바람직한 사회질서의 확립을 통해 개개인의 삶을 향상시킬 방안을 마련하는 것에 역량을 집중했습니다. 한마디로 고대 그리스의 철인들은 각각의 개인이 이성적으로 삶을 영위하도록 돕는 것이 사회질서를 잘 확립하고 유지하는 데 있어서도 가장 중요한 일이라고 생각했습니다. 그들에게 이성의 해방적

힘이란 주로 개개인의 인격적 자기완성을 가능하게 할 지혜의 힘을 뜻했다는 것입니다.

이와 달리 르네상스 시대 이후 서양의 사상가들은 점차 인습과 권력에 대한 저항과 극복의 관점에서 이성의 의미를 이해하기 시작했습니다. 그들에게 이성이란 맹신과 무지로부터 벗어나, 있는 그대로의 현실에 눈뜨게 함으로써, 우리 자신을 억압적 권력으로부터 해방시키는 힘을 뜻했습니다. 이러한 생각은 시간이 흐를수록 더욱 강해졌고 결국 17세기 말 계몽주의라는 새로운 시대적 사조를 출현하게 했죠. 계몽주의란 한마디로 이성의 힘을 통해 구습에 젖은 사회질서를 타파하고 인류의 보편적 해방을 향해 역사를 움직이려 한 혁신적 사상운동을 뜻하는 말입니다.

계몽주의자들은 현실 사회를 우리의 인격적 자기완성을 가능하게 할 이상적인 공동체의 관점에서만 고찰하지 않았습니다. 그들이 느끼기에 현실 사회는 억압하는 자와 억압당하는 자로 가리가리 찢겨 있었습니다. 그들은 현실 사회가 인간의 인격적 자기완성을 가능하게 하기는커녕 도리어 방해나 하는 억압적 권력에 의해 움직인다고 생각했습니다. 물론 그들 역시 인간의 인격적 자기완성을 가능하게 할 이상적인 사회의 꿈을 버린 것은 아니었죠. 하지만 현실과 이상이 날카롭게 대립하는 곳에서, 이상은 결코 투쟁 없이 실현되지 않는 법입니다.

현실과 이상의 날카로운 대립을 직시하는 자에게 이상의 의미는 중층重層적일 수밖에 없죠. 현실과 이상 사이의 괴리를 극복하려면 우리는 무엇보다도 우선 현실을 직시할 수 있어야만 하고, 새로운 삶의 이상을 제시할 수 있어야만 하며, 동시에 이상과 다른 현실

을 되도록 이상에 상응하도록 변화시킬 방법을 파악할 수 있어야만 합니다. 요컨대 억압적 현실에 맞서 삶의 이상을 실현하고자 하는 자는 억압적 현실을 변화시키거나 철폐할 실천적 가능성을 모색해야만 한다는 겁니다. 더 이상 인간의 인격적 자아실현을 가능하게 할 이상적 공동체에 관해 꿈꾸기만 할 수는 없죠. 우선 꿈에서 깨어나 날카로운 전략가가 되어야만 하고, 필요한 경우 사납고 용맹한 투사가 되어야만 해요. 그렇지 않으면 결코 구습을 타파할 수 없으니까요. 이상에만 사로잡힌 채 부조리한 현실을 직시하지 않는 자는 진정한 변혁을 일으킬 힘이라고는 눈곱만큼도 지니지 못한 한갓 몽상가에 불과할 뿐입니다.

예술이란 우리 안의 아름다움이 끝없이 증가하기를 원하는 우리의 소망의 표현이라는 말, 기억하시죠? 아름다운 삶은 부조리한 현실과 쉽게 타협해버리는 타산적 정신과 어울릴 수 없습니다. 부조리한 현실에 타협하는 것은 현실 세계를 지배하는 폭압적 힘에 우리 정신이 비겁과 굴종을 겪게 하는 일입니다. 아름다움에의 의지는 억압적 현실에 대한 증오와 분노로 이어지기 마련입니다. 억압적 현실 속에서 우리 안의 아름다움은 감소하거나 심지어 아예 소멸해버릴 위협으로부터 자유로울 수 없기 때문입니다.

인류의 보편적 해방이란 어떤 의미에서는 모든 인간들이 참으로 아름다워지기를 염원하는 자의 이상이라고 볼 수도 있습니다. 이 말은 계몽주의의 이상은 오직 모든 인간들에게서 아름다움의 증가가 일어나도록 하는 사회질서의 형성을 통해서만 실현될 수 있다는 뜻이기도 합니다.

아름다움에의 의지는 때로 비판적 정신을 요구한다

에른스트 카시러Ernst Cassirer, 1874~1945는 독일의 철학자로, 신칸트주의의 마르부르크학파에 속한 사람이었습니다. 그는 1932년에 출판된《계몽주의의 철학》이라는 저술에서 계몽주의의 시대인 18세기는 '철학의 세기'였을 뿐만 아니라 동시에 '비평의 시대'이기도 했다고 지적했죠. 여기서 비평이란 주로 문학과 예술에서의 비평을 뜻하는 말입니다. 아마 이 비평이라는 말처럼 계몽주의 시대의 예술이 무엇을 의미하는지 상징적으로 잘 나타내는 말을 찾기도 어려울 거예요.

예술 작품을 비평하려면 우선 무엇을 해야 하죠? 예술 작품과 거리를 두고 냉정하게 관찰하는 일부터 해야 합니다. 냉정한 관찰을 전제로 하지 않는 비평은 자의적이고 그릇되기 쉬우니까요. 그런데 관찰만 한다고 비평할 수 있게 되는 것은 아닙니다. 비평을 잘 하려면 한 작품을 훌륭하게 만드는 것이 무엇인지 알고 있어야 합니다. 결국 예술 작품에 대한 비평은 아름다움에 대한 지식을 요구하는 셈이죠. 아름다움을 단순한 감각적 느낌이나 직관이 아닌 모든 예술 작품들에 일관되게 적용할 수 있는 보편적 지식으로 확보하는 것이 예술 작품에 대한 정당한 비평의 전제라는 겁니다.

미학이라는 말이 있죠? 미학을 철학의 한 분과로 독립시키고 오늘날 우리가 알고 있는 의미로 처음 사용한 사람은 독일의 철학자 알렉산더 바움가르텐Alexander Gottlieb Baumgarten, 1714~1762이었습니다. 논리학이 이성적 인식의 학문이라면 미학은 감성적 인식의 학문이죠. 한마디로 미학이란 감성적 아름다움에 관한 인식의 체계로, 예술

작품에 대한 비평에 정당한 기준을 마련해주는 특별한 학문을 뜻하는 말입니다.

미학과 계몽주의가 지향했던 삶의 이상은 아주 잘 어울렸습니다. 미학이 예술 작품에 대한 냉정한 관찰과 비평에서 출발하는 것처럼 계몽주의는 현실 세계에 대한 냉정한 관찰과 비판에서 출발했습니다. 그 뿐인가요? 미학이 예술 작품에 대한 비평에 정당한 기준을 마련해줄 인식의 체계를 지향하는 것처럼 계몽주의 역시 현실 세계에 대한 비판에 정당한 기준을 마련해줄 이성의 체계를 지향했습니다. 한마디로 미학이란, 현실 세계를 비판의 대상으로 삼고 그 비판의 기준으로 삼을 이성적 이념들의 체계를 세우고자 했던 계몽주의 정신의 산물입니다.

계몽주의는 어떤 의미에서는 철저한 현실주의의 표현이기도 했고 또 어떤 의미에서는 철저한 이상주의 혹은 관념론의 표현이기도 했습니다. 이성적 이념들의 체계를 근거로 현실을 비판하려면, 현실은 이성적 이념들과 다른 것으로 상정想定되어야 하죠. 즉 현실을 비판한다는 것은 현실은 이상과 다르다는 냉정한 현실인식을 전제로 합니다. 그런데 비판을 하고 비판을 통해 현실을 개선해나가려면, 경험을 통해 알려진 현실의 이면에 이성적 이념들의 세계도 참된 현실로 존재한다는 믿음이 필요하죠. 그런 점에서 계몽주의는 고대 그리스 철학, 그중에서도 특히 플라톤의 정신을 이어받았다고 볼 수 있습니다. 플라톤이야말로 감각적 경험을 통해 알려진 현실 세계의 이면에 참된 이데아들의 세계가 감추어져 있다고 생각한 대표적인 철학자니까요.

실제로 계몽주의의 예술 이론은 고전주의로부터 특히 큰 영향

을 받았습니다. 고전주의란 고대 그리스·로마의 고전 작품들에 대한 심취에서 비롯된 예술 사조를 뜻하는 말입니다. 고전주의의 정신은 르네상스의 정신을 이어받으며 17세기와 18세기에 걸쳐 문학과 음악, 회화, 조각 등 여러 예술 분야에서 강력한 영향력을 행사했습니다. 고전주의의 모토는 한마디로 '오직 참된 것만이 아름다우며, 사랑할 만한 가치가 있다'는 것이었죠. 고전주의자들은 예술은 자연을 통해 드러나는 이데아를 모방하고 구현해야 한다고 믿었습니다. 즉 그들에게 자연이란 감각적 경험을 통해 산만하고 무질서하게 알려진 자연이 아니라 이성적 사유를 통해 아름답게 구현된 이데아로 파악되는 이상적인 자연이었다는 겁니다. 고전주의는 르네 데카르트René Descartes, 1596~1650 이래 유럽 지성계를 지배하기 시작한 합리주의와 자연과학의 정신에도 아주 잘 어울렸습니다. 당시 많은 지성인들에게 참됨이란 자연과학을 통해 드러날 자연의 합리적 질서를 뜻하는 말이었죠. 그들은 자연과학이야말로 플라톤이 꿈꾸던 이데아의 세계를 현실 세계의 본질로 드러낼 수 있는 참된 학문이라고 여겼습니다.

계몽주의는 고전주의보다 훨씬 더 플라톤적이죠. 아마 이런 주장에는 동의하지 못하는 사람들도 많을 겁니다. 계몽주의의 핵심을 프랑스 혁명의 구호이기도 한 자유, 평등, 박애의 정신으로 이해하는 사람들이라면 특히 그럴 겁니다. 잘 알려져 있듯이 플라톤이 꿈꾸던 철인정치란 소수의 철인들에 의한 지배를 뜻하는 말이고, 오늘날 대부분의 사람들이 당연시하는 민주주의와는 거의 상극에 가까운 정치이념이니까요. 하지만 계몽주의의 현실 비판은 현실 세계의 부조리를 없애고 이상적인 사회질서를 확립하기 위한 것이었음을 기억

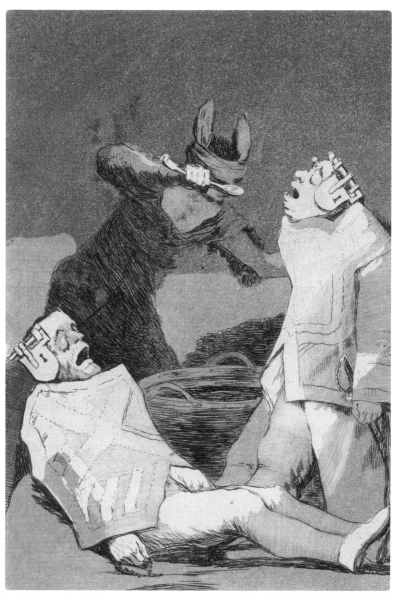

프란시스코 고야, 〈친칠라〉, 1799.
고야가 1799년에 발표한 판화집 《변덕》의 50번째 작품으로 현실세계의 부조리에 대한 비판을 담고
있다. 고야는 이 판화집에서 당시의 사회상과 그에 대한 자신의 비판적 성찰을 여과 없이 드러냈고,
따라서 이 판화집은 고야의 계몽주의자로서의 면모를 보여준 작품이라는 평가를 받는다.

해둘 필요가 있습니다. 플라톤의 철인정치가 실은 그러한 목적을 위한 것이었죠. 기억하시죠? 플라톤에게 이데아란 우리가 살면서 경험하는 모든 아름다움의 근거가 되고 또 기준이 되는 궁극의 아름다움을 뜻하는 말이었습니다. 이데아의 아름다움을 향한 에로스적 열정은 어떤 의미에서는 육체적 현실에 대한 비판 의식을 전제로 한다고 볼 수 있죠. 육체적 현실에 만족하는 자는 이데아의 아름다움을 지향해야만 할 이유를 알지 못할 테니까요. 플라톤의 철인정치는 이상적인 아름다움을 향한 개개인의 의지를 공동체적 삶의 차원으로 확대한 결과였습니다. 개인으로서 아름다워지려 노력하는 것도 중요하지만 사회 전체를 아름다운 이데아의 세계로 변모시킴으로써 모든 사회 구성원들이 아름다운 삶을 구현하도록 돕는 것에 비할 바는 아니라는 거죠. 계몽주의자들의 생각이 바로 그러했습니다. 심지어 그들은 플라톤보다 한 술 더 떠 아예 모든 인간들의 삶을 아름답게 할 이상적인 세계의 도래를 꿈꾸었죠. 계몽주의가 보편적 인간 해방을 지향했다는 말이 의미하는 바가 바로 이겁니다.

물론 플라톤의 철학과 계몽주의 사이의 차이도 잊지 말아야 합니다. 계몽주의의 관점에서 보면 철인들에 의한 이상정치의 구현은 인간 해방을 소수의 자의에 내맡기는 비현실적인 꿈이었죠. 계몽주의자들은 대체로 사회를, 그 누구의 자의에 의해서도 흔들리지 않을 이성의 체계로 굳건히 세우는 것만이 보편적 인간 해방을 가능하게 할 유일무이한 방법이라고 생각했습니다. 그런 점에서 계몽주의는 플라톤주의보다 더 극단적인 이데아론에 바탕을 두고 있다고 볼 수 있죠. 플라톤은 이데아의 구현을 가능하게 할 소수의 아름다운 인간들이 있다고 믿었고, 그들을 철인이라 불렀습니다. 그런 점에서

플라톤은 이데아가 아닌 개인들, 보편자가 아닌 개별자로서 구체적인 삶을 영위하는 인간들의 힘과 의지에 한 가닥 기대를 걸었던 인물인 셈입니다. 하지만 계몽주의는 시간이 흐를수록 더욱 더 강하게 체계의 이념을 향해 치달렸죠. 모든 인간들을 지배할 보편적 이성의 체계, 바로 이것이 보편적 인간 해방을 꿈꾸었던 계몽주의가 도달한 역설적인 종착지였던 겁니다.

아름다움은 체계의 이념으로 환원되지 않는다

아마 계몽주의를 좀 열심히 공부해본 사람들 중에는 계몽주의에 관한 저의 설명이 지나치게 합리주의에 편중된 설명이라고 느끼는 이들도 있을 겁니다. 사실 계몽주의에는 합리주의적 요소뿐 아니라 경험론적인 요소도 많죠. 또한 계몽주의자들, 특히 후기의 계몽주의자들 가운데는 플라톤의 이데아론과는 상극으로 보이는 사상을 가진 주관주의자들도 꽤 있었습니다. 하지만 그래도 저는 계몽주의에 관한 저의 설명이 대체로 옳다고 생각합니다. 그것은 다음과 같은 세 가지 이유 때문이죠.

첫째, 계몽주의처럼 거대한 사상운동을 평가하려면 잡다하고 상이한 요소들에 지나치게 마음을 빼앗기기보다는 우선 전체 흐름을 파악하는 것에 집중하는 것이 좋습니다. 아마 대개의 역사학자들과 철학자들은 계몽주의가 전체적으로는 현실을 비판하고 보편적 인간 해방을 가능하게 할 이성의 체계를 현실화하고자 했던 사상운동이었다는 평가에 동의할 겁니다. 저의 주장은 바로 이런 전체적인

흐름을 중시하여 전개한 것이죠.

둘째, 계몽주의의 경험론적 요소나 주관주의적 요소가 합리주의 및 플라톤의 이데아론과 다르기만 하다고 생각할 이유는 없습니다. 인식의 원리라는 관점에서 보면 경험론은 분명 합리주의 및 플라톤의 이데아론과 상극이라고 할 정도로 다릅니다. 경험론이 인식의 근원을 감각적 경험에서 찾는 데 비해, 합리주의 및 플라톤의 이데아론은 인간이 날 때부터 지니는 선험적 이념들을 경험과 인식의 참된 근원이라고 여기니까요. 하지만 계몽주의 시대의 경험론자들은 대개 합리주의자들과 마찬가지로 세계의 참된 본질과 질서를 알려줄 자연과학적 이성의 신봉자들이었습니다. 경험론자들 역시 우리로 하여금 현실을 비판하고 극복하게 할 이성의 힘을 믿었다는 겁니다.

셋째, 지나치게 주관주의적으로 흘러 현실을 변혁할 이성의 힘을 회의懷疑하는 데까지 이른 계몽주의자는 이미 온당한 의미에서의 계몽주의자는 아닙니다. 계몽이란 원래 '이성의 밝은 빛에 의해 무지와 맹신의 어둠이 걷혔음'을 뜻하는 말이니까요. 달리 말해 합리적 이성의 이념과 경험적 세계의 이면에 숨은 이성적 질서의 이념에 대립적이기만 한 주관주의가 있다면, 그것은 종말할 무렵의 계몽주의의 특징이었을 뿐, 계몽주의의 원래의 정신을 구현한 것이라고 볼 수는 없습니다.

아름다움에 관한 계몽주의적 이론들에서 나타나는 경험론적 경향은 샤프츠베리Anthony Ashley-Cooper 3rd Earl of Shaftesbury, 1671~1713로부터 비롯되었습니다. 그는 경험론의 대표적 선구자인 존 로크John Locke, 1632~1704의 영향을 받은 영국의 도덕철학자였습니다. 샤프츠베

리는 보통 경험론자로 분류되지만 그의 철학은 플라톤과 플로티노스의 영향도 꽤 많이 받았습니다.

샤프츠베리는 덕을 아름다움과 동일시했죠. 그의 철학은 행복주의적 경향을 띠었습니다. 샤프츠베리는 행복이란 우리 안에서, 자신을 위한 이기적인 열정과 그로부터 유래하는 사적 감정이 남들과 사랑하는 관계를 맺고자 하는 이타적인 열정 및 사회적 감정과 조화를 이루면 찾아오는 것이라고 생각했습니다. 행복이란 자기 안의 사적인 감정과 사회적인 감정이 조화를 이루도록 하는, 유덕한 인격의 완성이 우리에게 선물하는 축복이라는 겁니다.

고전주의자들과 마찬가지로 샤프츠베리 역시 아름다움을 참됨과 같은 것이라고 여겼죠. 하지만 샤프츠베리는 아름다움으로서의 참됨을 개념적으로 파악될 수 있는, 객관적이고 합리적인 질서로 여기지는 않았습니다. 샤프츠베리는 아름다움과 참됨이 우리의 마음에 의존하는 것은 아니라고 생각했지만 우리가 아름다움과 참됨을 직관하는 것은 스스로 자연의 원본原本적 조화의 아름다움에 참여함으로써 가능해지는 것이라고 여겼습니다. 현대적으로 풀어 말하면 우리가 아는 모든 아름다움과 참됨은 우리의 경험과 참여를 통해서만 생겨나는 비실체적 현상이라는 겁니다. 아름다움과 참됨을 현상적으로 경험하면 우리 안에는 그것들을 가능하게 할 자연의 원본적 조화의 아름다움에 관한 관념이 형성되지만, 우리의 경험과 참여가 전제되지 않으면 그것이 우리에게 알려질 수 없다는 겁니다.

이는 분명 플라톤적인 생각이죠. 플라톤은 우리가 경험하는 모든 아름다움은 우리 자신이 영원한 원형인 이데아의 아름다움에 참여함으로써 얻어지는 것이라고 생각했어요. 여기서 주의할 점은 자

연의 원본적 아름다움에의 참여, 혹은 이데아에의 참여는 우리의 사적인 이익을 구하기 위한 것이 아니라는 겁니다. 참된 아름다움은 원래 공평무사한 것으로 그 누구의 사적인 이해와도 무관하니까요. 물론 우리는 이데아에 참여함으로써 우리의 인격을 아름답게 완성합니다. 하지만 참된 인격의 완성은 자신을 한 개별자로만 이해하고 자기의 이익을 추구해서 실현되는 것이 아니죠. 오히려 사적인 이익을 추구하는 마음을 버리고 영원불변하고 보편타당한 이데아와 하나가 되기를 힘쓸 때 실현됩니다. 그렇기에 샤프츠베리는 참된 아름다움의 경험은 '사심 없고 비이기적인 즐거움'을 안겨주는 법이라고 여겼습니다.

샤프츠베리에 따르면 참된 아름다움의 경험이 우리에게 가져다 주는 사심 없고 비이기적인 즐거움은 우리의 정신과 감정을 보다 높은 경지로 승화시킵니다. 그러한 즐거움은 자신의 사적인 이해를 좇아 얻는 즐거움과 달리 우리를 육체적 욕망으로부터 해방된 유덕한 인간으로 만들어줍니다. 이렇듯 샤프츠베리는 참된 아름다움은 그 자체로 덕과 다르지 않음을 역설하면서, 예술의 진보를 계몽주의의 이상을 위해 꼭 필요한 것으로 이해할 철학적 토대를 마련했죠. 계몽주의의 이상인 보편적 인간 해방이란 오직 아름답고 유덕한 인간상의 구현을 통해서만 가능한 것이니까요.

샤프츠베리의 생각이 정말 그럴듯하죠? 아름다움의 경험이 우리를 덕이 있는 인간으로 만들어주기까지 한다니, 정말 예술을 위한 찬사로 이보다 더 좋은 것은 없겠다는 생각이 듭니다. 하지만 경험론의 관점에서는 샤프츠베리의 생각이 만족스러울 수가 없죠. 참됨혹은 진리와 아름다움이 경험을 통해서만 우리에게 알려질 수 있다

는 생각은 분명 경험론적이지만, 자연의 원본적 조화의 아름다움이 란 감각적 경험의 한계를 넘어서는 관념론적 이념을 뜻할 수밖에 없으니까요.

한편 프랜시스 허치슨Francis Hutcheson, 1694~1746은 샤프츠베리의 철학을 계승하면서도 샤프츠베리가 외면했던 경험론의 근본 물음을 제기한 철학자였습니다. "아름다움과 덕이란 객체적인 것의 속성인 가 아니면 인간의 관념과 경험인가?"라는 물음이었죠. 그의 대표작 인《아름다움과 덕의 기원에 관한 연구》1725는 바로 이런 물음을 해명할 요량으로 저술된 책입니다.

허치슨 역시 관념론으로부터 완전히 벗어난 순수한 경험론자 는 아니었죠. 그는 아름다움이란 우리 안에 있는 주관적 관념에 불과하고 미적 감수성 역시 이러한 주관적 관념을 수용할 우리의 역량 을 뜻할 뿐이라고 생각했습니다. 그런 점에서 그는 샤프츠베리에 비 해 훨씬 더 경험론적이고 주관주의적입니다. 그에게 미적 감수성이 란 객관적 세계와는 무관한 개인의 역량을 뜻하니까요.

하지만 그는 아름다움의 관념은 특별한 객체적 질[5]들의 자극이 원인이 되어 일어나는 것이라고 여겼습니다. 특히 '다양성 가운데 통 일성'을 보여주는 객체들을 대표적인 예로 삼아 주장을 뒷받침했죠. 그런 점에서 허치슨의 미학 사상은 자연 자체의 질서와 조화를 중시 한 합리주의적이고 고전주의적인 관념으로부터 자유롭지 못합니다.

이제 계몽주의의 경험론적 요소나 주관주의적 요소가 합리주의 및 플라톤의 이데아론과 다르기만 하다고 생각할 이유가 전혀 없다 는 것이 아주 분명해졌습니다. 경험론적 성향이나 주관주의적 성향 을 띤 계몽주의자들 역시 대체로, 경험적으로 알려지는 현실 세계의

이면에 조화롭고 이상적인 세계가 그 참된 본질로서 감추어져 있다고 믿었죠. 그들 역시 영원불변하는 이상적인 세계가 이 지상에 도래하기를 원했고, 바로 그런 점에서 그들도 플라톤 철학의 충실한 계승자들로 이해될 수 있습니다.

하지만 모든 계몽주의자들이 계몽주의의 이상에 충실한 이들이었다고 생각할 이유는 없습니다. 시간이 흐르면서 점차 계몽주의 안에서도 계몽주의의 이상을 의문시하는 경향이 생겨나기 시작했죠. 역설적이게도 가장 전형적인 계몽주의자로 분류되곤 하는 드니 디드로Denis Diderot, 1713~1784를 그 대표적인 사례로 볼 수 있습니다.

디드로는 18세기 프랑스의 유물론을 대표하는 인물로 계몽주의의 집대성이라고 할 수 있는《백과사전》1751~1780의 편집자이자 발행자였습니다. 존 로크나 프랜시스 베이컨Francis Bacon, 1561~1626 같은 영국 경험론자들의 영향을 많이 받았지만 그의 철학은 자연을 인과율의 법칙에 입각해 움직이는 합리적 세계로 파악하는, 기계론적 유물론⁶의 입장을 표방했지요. 즉 디드로 역시 자연의 이성적 질서와 합리성을 중시하는 전형적인 계몽주의자였습니다. 그럼에도 예술에 관한 견해는 꽤나 역동적이었죠. 그는 고전주의자들처럼 예술은 자연을 모방해야 한다고 여겼습니다. 하지만 그가 생각하기에, 예술이 모방해야 할 자연은 이상적인 자연이 아니라 역동적이고 생산적인 자연이었습니다. 보편적이고 이성적인 질서에 의해 움직이는 정적인 자연이 아니라 인간이 알고 있는 합리적 질서의 이념을 끝없이 해체하는 자연이었죠.

겉으로 보기에 이런 생각은 디드로가 표방한 기계론적 유물론과 잘 맞지 않는 것처럼 보입니다. 기계의 움직임은 불변하는 인과

율의 원리에 의해 일어나는 것이니, 역동적 변화보다는 차라리 정적인 질서의 반복에 가까우니까요. 하지만 디드로의 생각은 "우리가 이상적이라고 여기는 것은 언제나 전통과 인습의 산물일 뿐"이라는 말로 집약됩니다. 즉 디드로가 문제 삼은 것은 자연이 어떤 합리적이고 이상적인 원리에 의해 움직인다는 이성주의적 믿음이 아니라, 이상을 직관하고 파악할 수 있는 인간의 역량이었다는 겁니다.

만약 미적 판단에 있어, 아름다움을 판단할 때 그 근거와 기준으로 우리가 적용하는 이상이 전통과 인습의 산물일 뿐이라면, 우리의 판단은 언제나 상대적이고 자의적인 것이 될 것입니다. 우리는 우리가 이상이라고 믿는 것을 통해 실은 자연의 참된 아름다움을 가리게 되는 셈이죠. 즉 이상에 집착하면 우리의 삶은 자연의 참된 아름다움으로부터는 더욱 멀어집니다. 그러니 우리는 자연의 참된 아름다움을 우리의 이상으로 속박하는 대신 차라리 자연의 참된 아름다움과 자신의 이상 사이에 가로놓인 차이에 눈을 뜰 수 있도록 노력해야 합니다. 자연의 아름다움은 우리 자신의 이상을 끝없이 해체하는 역동적인 힘의 흐름으로 우리에게 다가오는 것이지, 질서정연한 관념으로 환원될 수 있는 것이 아닙니다.

정작 디드로 본인은 깨닫지 못했지만 디드로의 생각은 이렇게 계몽주의의 이상을 위험에 빠트릴 수 있는 가능성을 지니고 있었죠. 만약 우리가 이상이라고 알고 있는 것이 전통과 인습의 산물에 불과하다면 우리는 대체 무엇을 근거로 '이상적인 사회란 바로 이런 것이다' 하고 제시할 수 있을까요?

이 물음에 관해 가장 수미일관하게 생각했던 철학자는 스코틀랜드의 데이비드 흄David Hume, 1711~1776이었습니다. 사람들은 그의 경

험론 철학을 보통 회의주의라고 부르죠. 흄의 회의주의는 '지식의 궁극적 근거는 감각적 경험'이라는 경험론의 근본 원리를 철저하게 사유함으로써 얻어진 급진적인 사상이었습니다. 흄의 근본 물음은 '만약 지식의 궁극적 근거가 경험에 있다면 우리는 지식의 타당성을 무엇으로 보증할 수 있을까?'였어요.

합리주의자들에게 지식의 타당성은 감각적 경험과 무관한, 선천적으로 주어지는 소위 본유 관념[7]을 통해 보증됩니다. 우리는 선험적인 본유 관념을 통해 현실 세계의 참된 이성적 본질을 직관하고 합리적으로 추론할 수 있게 되는 거죠. 하지만 흄에게 이러한 생각은 그 타당성 여부를 검증할 수 없는 독선적 믿음에 불과했습니다. 한마디로 합리주의자들이 판단을 할 때, 타당성의 근거로 제시하는 이런저런 관념들은 타당성을 검증할 수 없는 것들뿐이기 때문에 우리는 우리의 지식이 정말 타당한지 확실하게 알 수 없다는 것이었습니다.

이러한 생각은 아름다움에 관한 계몽주의적 견해들을 대단히 의심스러운 것으로 만드는 것이었죠. 계몽주의자들은 자연의 이상적인 아름다움과 질서를 존중한 고전주의적 관념을 적극적으로 수용했습니다. 하지만 만약 아름다움의 이상이 경험을 통해 얻어진 우리 안의 관념에 불과한 것이라면, 우리는 그 이상이 유일무이한 이상이라고 말할 수도 없고 자연에서 유래한 참된 이상이라고도 말할 수 없습니다. 경험은 사람마다 다르기 마련이고, 자연 안에 어떤 이상적인 질서나 아름다움이 존재하는지를 우리는 알 수 없으니까요.

회의주의적 사고가 확산되면서 유럽의 지성인들 중에는 점차 아름다움이란 원래 인간 지성의 한계를 넘어서는 것으로, 결코 체계

의 이념에 가두어둘 수 있는 것이 아니라고 믿는 사람들이 늘어났습니다. 이러한 관점에서 보면 계몽주의자들이 지향했던 이상적인 사회질서란 보편적 인간 해방에 기여하기는커녕 도리어 걸림돌이 되는 것이었죠.

한 인간으로서 우리는 우리 안의 아름다움이 끝없이 커지기를 원합니다. 그런데 아름다움이 체계의 이념에 가두어둘 수 있는 것이 아니라면, 우리의 삶을 지배하는 질서는 아름다움을 증가시키고자 하는 우리의 의지를 이성과 질서의 이름으로 제약하는, 억압의 기제 외에 다른 아무 것도 될 수 없습니다.

실제로 계몽주의가 승리를 거둘수록 사람들은 계몽주의의 이성을 해방이 아닌 새로운 형태의 속박과 억압으로 바라보기 시작했습니다. 심지어 중요한 계몽주의 사상가들마저도 그렇게 생각했죠. 프랑스 혁명의 아버지라고 불리는 장 자크 루소Jean-Jacques Rousseau, 1712~1778가 그랬고, 낭만주의 사상가들과 문인들, 예술가들이 또 그랬습니다. 그들은 모두 인간은 일체의 속박으로부터 자유로워야 한다고 믿었고, 자유의 증진은 자기의 아름다움이 증가하기를 원하는 의지가 구현될 때 가능해지는 것이라고 생각했습니다. 그런 점에서 루소와 낭만주의자들은 계몽주의의 정신을 이어받은 셈이죠.

하지만 이성의 신봉자들인 대부분의 계몽주의자들과 달리 그들은, 이성은 자칫 인간의 아름다움을 감소시키고 또 인간을 속박하는 예속의 기제로 전락해버릴 수도 있다고 의심했습니다. 참된 아름다움이란 결코 이성의 체계에 가두어둘 수 없는 것이라고 여겼던 거죠.

이성이 본성을 제약할 수 있을까?

누군가 사랑하게 될 때 우리는 그가 나와 같기 때문에 사랑하는 걸까요, 아니면 다르기 때문에 사랑하는 걸까요? 이런 질문은 정말 알쏭달쏭합니다. 나와 모든 면에서 완전히 다르기만 한 사람을 사랑하기는 힘들죠. 사랑은 사랑하는 사람들 사이의 공감을 필요로 하니까요. 하지만 자기애에 빠진 사람이 아닌 이상 자신과 똑같기만 한 사람을 사랑할 리도 만무합니다. 사랑은 이전에는 모르던 것을 발견하고 경탄하며 시작되는 법이니까요.

저는 서로 사랑하는 이유는 서로가 같거나 다르기 때문이라는 말로는 도무지 표현할 수 없다고 생각합니다. 삶이란 끝없이 개별화[8]하는 힘으로서 존재하는 법이죠. 부모는 자식을 낳고 그 자식을 사랑하지만, 사랑하는 이유는 자식이 자신과 같기 때문도 다르기 때문도 아닙니다. 부모에게 자식은 새롭게 개별화된 삶의 표현입니다. 자식을 바라보며 부모는 삶이란 한 개인의 탄생과 죽음으로 한정될 수 없는, 보다 근본적인 존재의 이름이라는 것을 예감하죠. 부모가 죽어도 자식은 살 것이고, 자식의 삶은 부모의 삶과는 다를 겁니다. 자식의 삶이 아름답고 찬란한 것일 수만 있다면 부모는 자신의 죽음을 절망적인 심정으로 맞이하지 않아도 됩니다. 자식을 통해 부모는 자신의 삶이 결코 헛되지 않았음을 이미 확인했으니까요.

사랑을 모르는 자는 자기의 삶에 집착합니다. 그런 자에게 삶은

자기에게 속한 것이고, 죽음은 자신의 존재가 완전한 허무로 돌려짐을 뜻합니다. 하지만 사랑을 아는 자는 자기의 삶에 집착하지 않죠. 그는 사랑하는 사람을 위해 기꺼이 희생할 줄 알고, 인내할 줄 알며, 사랑으로 인해 겪게 되는 희생과 고통을 헛되다 여기지 않습니다. 그는 삶을 자기에게 속한 것으로 여기기보다 오히려 자신이 삶에 속한 것이라고 여기죠. 바로 그 때문에 그는 사랑하는 사람이 아름답고 행복한 삶을 살 수만 있다면 스스로 만족하고 자신의 운명을 긍정하게 됩니다.

'참된 예술 작품이란 바로 이러한 사랑의 표현'이라고 여긴다면, 지나친 이상주의자인 걸까요? 혹 저처럼 느끼시는 분이 있다면 이렇게 한번 생각해보세요. 세상에는 예술에 관한 한 참된 사랑이니 진리니 하는 복잡한 생각을 하지 않는 작가들이 제법 많습니다. 그들은 그런 복잡한 생각은 예술적 창의성을 발휘하는 데 방해가 된다고 생각하죠. 하지만 그저 장식적이기만 하고, 한순간의 여흥거리에 불과한 작품이라도 우리가 그런 작품을 기꺼워하는 데는 다 그만한 이유가 있습니다. 우리는 그 재미있고 기발한 작품들이 우리의 삶을 신명나게 만들어줄 수 있다는 것을 압니다. 작품들이 삶을 긍정할만한 것으로 만들어주기에 그것들을 기꺼워하는 셈이죠. 그렇지 않나요? 연인과 함께 재미있는 영화를 보는 것은 정말 즐거운 일입니다. 영화를 보며 함께 즐거워하는 일은 우리로 하여금 삶을 긍정하게 하고 자신과 연인의 사랑을 더욱 아름답고 소중하게 만들어주죠. 즉 작품이 사랑에 대한 성찰과는 무관하다 하더라도, 결국 삶을 향한 우리의 사랑과 긍정이 작품을 가치 있게 만들어준다는 겁니다.

삶이라는 이름 아래 우리는 모두 하나입니다. 하지만 삶이 아름

다운 까닭은, 삶이 끝없이 개별화하는 힘으로 존속하면서 우리로 하여금 자신이 아닌 그 누군가를 사랑하게 하고, 그럼으로써 고난도 기꺼이 감내하게 하기 때문입니다. 우리는 오직 개별적이고 고유한 자로서만 존재할 수 있습니다. 오직 그러한 자로서만, 그리고 오직 누군가 그러한 사람만을, 우리는 사랑할 수 있습니다.

오직 삶을 긍정하는 자만이
아름다움의 의미를 이해할 수 있다

저는 루소의 철학을 생철학生哲學의 참된 기원으로 여깁니다. 생철학에 대한 통상적인 설명과는 무척 다르죠. 생철학은 보통 19세기에서 20세기로 넘어가는 시기 독일과 프랑스에서 출현한 철학사조로 소개됩니다. 독일의 철학자로는 니체Friedrich Nietzsche, 1844~1900, 딜타이Wilhelm Dilthey, 1833~1911, 짐멜Georg Simmel, 1858~1918 등이, 프랑스의 철학자로는 베르그송Henri Bergson, 1859~1941과 그 후예들이 대표적인 생철학자로 평가 받죠. 루소는 18세기 사람이니 이런 통상적 의미의 생철학자들보다는 백 년 이상 전에 살았던 사람입니다.

생철학에 대한 통상적인 설명이 틀렸다는 것이 아닙니다. 하지만 틀에 박힌 분류에 얽매일 필요도 없죠. 제가 말하는 생철학이란 '삶을 이성과 도덕의 한계 내에 머물 수 없는 것으로서 긍정하는 모든 철학'을 뜻하는 말입니다. 니체, 딜타이, 짐멜, 베르그송 등의 철학이 생철학이라고 불리는 것도 바로 이런 이유 때문이죠. 그런데 제 생각에 근대 이후 이러한 철학의 출발점이 된 이가 바로 루소입니

다. 그러니 누가 뭐라고 해도 루소를 생철학의 참된 기원으로 보는 거죠.

아마 생철학을 조금 공부해본 사람이라면 생철학이 종종 파시즘적 사상처럼 여겨지곤 한다는 것을 알고 있을 겁니다. 하지만 생철학에 대한 틀에 박힌 분류에 얽매이지 않으면, 파시즘이 생철학의 영향을 받았다는 사실로부터 생철학을 파시즘적인 것으로 분류하는 일이 얼마나 부조리한 일인지 잘 이해할 수 있게 됩니다. 파시즘은 한마디로 전체주의입니다. 그런데 사실 전체주의만큼 생철학과 대립적인 경향을 띠는 것도 없죠. 생명이란 오직 끝없이 개별화하고 분화하는 힘으로서만 존속할 수 있으니까요. 전체의 이념에 종속되는 순간 생명은 이미 생명으로서의 고유함을 잃어버립니다.

생철학에 관한 구체적인 설명들은 앞으로도 계속 나올 겁니다. 그러니 지금은 일단 루소의 철학에서 출발하는 생철학이 일반적으로 어떤 특징들을 지니고 있는지, 예술을 이해하는 데 있어서는 어떤 의미를 지니는지를 집중적으로 다루어보도록 하죠. 루소는 계몽주의를 왜 비판했을까요? 루소의 계몽주의 비판을 잘 이해하려면 먼저, 루소가 계몽주의자들이 부르짖은 자유와 평등, 인간 해방 등에 반대한 것은 아니었다는 점을 분명히 알아야 합니다. 루소는 계몽주의의 강력한 비판자였지 단순한 반대자는 아니었습니다.

계몽주의는 합리적 이성의 절대화와 더불어 출발했습니다. 합리적 이성의 절대화는 무엇보다도 이성에 의해 산출된 지식과 규범의 절대화를 뜻하는 말이었죠. 근대 이전의 대다수 지성인들은 인간의 이성이 어떤 절대적 지식이나 학문 체계를 산출할 수 있다는 식의 생각은 잘 하지 못했습니다. 그 이유는 아마 신이라는 말로 가장

잘 설명할 수 있을 거예요. 근대 이전의 인간들은 신이야말로 참된 존재자라고 여겼습니다. 또한 참된 지식이란 영원불변하는 신의 본성을 드러내는 것이어야만 한다고 생각했죠. 하지만 인간은 유한한 존재이기에 신이 어떤 자인지 온전히 이해할 수 없고, 따라서 만약 참된 지식이 신의 본성을 드러내는 것이라면 인간이 산출하는 지식은 결코 참된 지식일 수 없습니다. 근대 이후 많은 지식인들은 이런 식의 생각에 만족하지 않았죠. 그들은 인간 이성의 한계라는 관념 자체가 인간에게 맹목적 신앙을 강요하려는 교회의 목적 때문에 생겨난 잘못된 관념이라고 여겼고, 근대 이후 자연과학의 눈부신 발전이야말로 그 증거라고 생각했습니다.

계몽주의자들은 인간 이성의 절대화가 인류의 밝은 미래를 가능하게 하리라고 믿었습니다. 만약 인간이 자신의 이성을 절대화할 수 있다면 그 순간 인간은 이성적이지 않은 어떤 전통과 권위에도 머리를 숙일 필요가 없게 되죠. 인간을 두렵게 하던 신비로운 것은 무지에 의해 생겨난 미신적인 것이거나 억압적인 이데올로기에 불과한 것으로 여겨지게 되고, 인간이 이성적 사유를 통해 무지의 베일을 벗겨내면 인간을 옭아매던 맹신의 덫은 파괴되는 겁니다. 과연 그러한 일이 일어나기도 했죠. 계몽주의적 신념이 확산되면서 사람들은 점차 억압적인 전통과 권위에 강하게 저항하기 시작했고, 마침내 오랫동안 지속되던 신분제적 질서가 무너짐으로써 모든 사람들이 자유롭고 평등하게 삶을 꾸려나갈 가능성이 열리게 되었습니다.

하지만 인간 이성의 절대화 및 이성에 의해 산출된 지식의 절대화는 인간에게 결코 장밋빛 미래만을 약속하지는 않았습니다. 만약 이성이 절대화 될 수 있다면, 신비란 무지의 표지에 불과한 것이라

면, 인간은 자신의 삶조차도 이성에 의해 낱낱이 파헤쳐질 수 있다는 것을 인정해야만 하죠. 이성이 절대화되기 이전에는 신비롭고 존엄한 것으로 여겨지던 삶이 이제 한낱 물리적 객체처럼 취급될 위험에 처하기 시작했습니다. 계몽주의자에게 인간 이성의 절대화는 원래 전통의 굴레에 얽매여 있던 인간을 높이려던 것이었지만, 역설적이게도 인간 이성의 절대화에 의해 인간은 가장 낮은 존재로 전락해버렸습니다.

규범의 영역에서도 비슷한 일이 일어났지요. 중세 유럽에서 규범의 궁극적인 근거는 성경이었습니다. 그런데 성경은 법전과는 다른 책이죠. 성경에 적힌 말씀들 중 규범의 근거가 될 만한 것들은, 법전처럼 일상적인 삶의 양식을 세세하게 규정할 수 있을 만큼 체계적이고 구체적이지 않았습니다. 그 때문에 사람들은 성경에 어긋나지 않게 생각하면서도 상황에 따라, 가치관이 다른 사람들의 견해도 존중해가면서 성경에 적힌 규범의 말씀을 유연하게 적용할 수 있었죠.

하지만 이성에 의해 규범들이 산출되고 또 절대화되기 시작하자 사정이 완전히 달라졌습니다. 이성을 절대화한 사람들은 마치 모든 구체적 상황들을 하나의 이론을 토대로 낱낱이 설명하려는 자연과학자들처럼, 모든 일상적 상황들을 보편타당한 이성적 규범체계를 토대로 낱낱이 설명하고 규정하려는 경향을 보였습니다. 예외가 적은 과학적 이론일수록 더욱 완벽한 이론으로 인정되는 것처럼 이성적 규범체계 역시 되도록 예외가 적은 것이어야 한다고 생각했어요.

당연한 말이지만 규범은 지켜야만 하는 것이기에 규범이죠. 만약 모든 일상적 상황들을 낱낱이 설명하고 규정할 수 있는 절대적이고도 보편타당한 이성적 규범체계가 완성된다면 인간의 모든 행위

들은 그 규범체계에 따라 옳고 그른지가 판단될 것이고 또 판단되어야만 할 것입니다. 한마디로 이성의 절대화가 규범의 영역에까지 확장되면서 인간의 삶은 그 이전에는 상상도 할 수 없으리만치 치밀하고 정교한 방식으로 형식적 규범체계에 예속될 위험에 처하게 되었습니다.

소위 이성적 규범체계에 의해 인간의 행위가 심판되는 것이 당연시되면 다른 사람과 다르게 사고하고 행동할 인간의 권리는 그만큼 제약될 수밖에 없습니다. 이는 당연히 고유함의 말살 및 모든 인간들의 대중화와 평균화로 이어지게 되죠. 유행이나 좇는 통속적이고도 제한된 방식을 통해서가 아니라면 누구도 자기만의 새로움을 지향할 수 없게 됩니다. 모든 사람들은 학교에서 표준화된 공부를 하며 성장하게 되었고, 표준화된 가치관을 주입받았으며, 이전보다 형식적으로는 자유롭고 평등해진 세상에서 자기도 모르는 사이 평균화된 대중의 일원이 되도록 강요받았습니다.

루소가 견딜 수 없었던 것은 계몽주의적 시대사조 속에서 발견되는 이러한 경향이었죠. 그는 인간 이성의 절대화가 낳은 객체화 및 평균화의 경향 속에서 삶의 노예화와 부정否定을 보았습니다. 루소에게 지식과 규범은 오직 삶을 증진시키는 방향으로 작용하는 경우에만 정당할 수 있었고, 삶은 아름다움과 고유함을 향한 의지 외에 다른 아무 것도 아니었습니다.

루소는 삶을 있는 그대로 긍정하는 자만이 아름다움의 참된 의미를 이해할 수 있다고 여겼습니다. 삶은 아름다움과 고유함을 향한 의지의 이름이기에 어떤 체계에도, 설령 그것이 이성의 이름으로 절대화된 것이라 하더라도, 그 속에 갇힐 수 없죠. 따라서 루소의 관점

에서 보면 삶을 긍정하는 자는 이성에 의해 산출되는 지식과 규범을 절대화하는 자이기 보다는 주어진 지식과 규범의 한계 안에 묶어둘 수 없는 삶의 신비와 아름다움을 긍정하려 애쓰는 자일 수밖에 없습니다.

삶은 오직 고유함에의 의지를 통해서만 아름다워질 수 있고 동시에 아름다움에의 의지를 통해서만 고유해질 수 있다는 믿음, 이것이 루소로부터 비롯된 생철학의 근본 믿음입니다.

오직 개별자로서만 우리는 아름다울 수 있고 서로 참되게 사랑할 수 있다

생철학에 관한 우리의 여정은 이제 겨우 시작되었을 뿐입니다. 생철학을 '19세기에서 20세기로 넘어가는 시기 독일과 프랑스에서 출현한 철학 사조'라는 좁은 의미로 이해해도 사정이 달라지지는 않죠. 그렇게 이해하려 해도 계몽주의에 대한 루소의 비판이 어떤 것인지, 그것이 후세에 어떤 영향을 끼쳤는지는 헤아려보지 않으면 안 되니까요.

생철학의 대표자로 불리는 딜타이와 짐멜, 베르그송 등은 철학사에 굉장히 밝았습니다. 그들은 루소 이후의 철학적 전통에서 생철학적 경향을 읽어내는 데 큰 노력을 기울였지요. 아마 그들 역시 '생철학은 삶을 이성과 도덕의 한계 내에 머물 수 없는 것으로 이해하고 긍정하는 모든 철학을 뜻하는 말'이라는 설명에는 별로 반대하지 않았을 겁니다.

사람들은 종종 루소의 철학을 일종의 전체주의 철학처럼 오인했습니다. 그것은 주로 루소가 사용한 일반의지라는 말 때문이었죠. 일반의지란 루소가 《사회계약론》1769에서 주장한 것으로, 국가란 자유로운 개인들 간의 상호계약에 의해 형성된 것이라는 사회계약론을 바탕으로 한 개념입니다. 사회계약론에 따르면 국가는 상호계약에 참여한 모든 개인들의 공통된 의지의 산물이기에 국가의 탄생은 그 자체로, 개개인의 사적 이익에 국한되지 않는 공공의 이익을 추구할 공적 인격의 탄생인 셈입니다. 루소는 이 공적인격의 의지를 일반의지라고 불렀죠. 루소의 철학이 전체주의 철학이 아닐까 의심하는 사람들은 바로 이 일반의지라는 개념이 개개인의 삶을 구속할 규범의 제정을 가능하게 할 수도 있다고 여겼기 때문입니다.

　　하지만 이런 식의 비판은 개개인의 사적인 이익에 우선하는 공적인 이익이 있다고 주장하는 모든 사람들을 전체주의자로 낙인찍기 십상인 주장입니다. 그러나 무정부주의자들조차도 사적인 이익에 우선하는 공적인 이익이 있음을 부정하지는 않죠. 무정부주의자들 역시 국가의 해체를 부르짖을 뿐 인간에게 공동체적 삶이 필요함을 부정하지는 않으니까요. 만약 인간에게 공동체적 삶이 필요하다면 우리는 응당 개개인의 사적인 이익에 우선하는 공적인 이익이 있음을 인정해야만 합니다. 그렇지 않으면 누군가 자신의 사적인 이익을 위해 공동체에 큰 해를 끼쳐도 그것이 왜 잘못인지 설명할 수 없게 되죠.

　　결국 "일반의지가 있다"라는 루소의 언명 자체는 루소의 철학이 전체주의적인지 아닌지를 따지는 데 있어서 별로 중요하지 않습니다. 그보다 루소의 일반의지가 추구하는 목적이 무엇인지를 따져야

하죠. 만약 일반의지가 개개인을 전체에 예속시키는 방향으로 작용한다면 루소는 전체주의자입니다. 하지만 그 반대로 일반의지가 개개인의 자유롭고 고유한 삶을 가능하게 할 방향으로 작용한다면 루소는 전체주의자기이는커녕 도리어 진정한 의미의 개인주의자로 보아야 합니다.

루소가 원했던 것은 일반의지를 통해 개개인의 자유롭고도 고유한 삶을 보장하는 것이었습니다. 그가 일반의지에 호소했던 것은 그가 개인보다 전체를 더 소중히 여겼기 때문이 아니라 자연으로 돌아가라는 부르짖음에도 불구하고 인간이 다시 자연으로 돌아갈 수 없음을 알고 있었기 때문입니다.

다른 이들과 사회적으로 공존할 수밖에 없는 우리가 고독한 야수의 근원적 선함과 고유함을 향해 나아갈 수 있도록 사회를 이끌 의지, 루소에게 일반의지란 바로 이런 것이었죠. 그것은 대중화 및 평균화로 나타나는 모든 예속에의 경향들을 이겨내고 모든 인간의 고유하고도 아름다운 삶을 가능하게 할 참된 자유를 향해 나아갈 의지와 같은 것이었습니다.

루소의 생각은 실로 놀라운 것이었습니다. 치기어린 심정으로 시대의 조류를 비웃는 일은 누구나 할 수 있죠. 그러나 자기 시대의 인간들이 시대의 조류에 휩쓸리지 않고 아름답고 고유한 삶을 살아갈 수 있도록 할 철학적 이념과 그 실천적 방안을 제시하는 일은 오직 온몸과 마음을 다해 삶을 사랑하고 긍정하기 위해 노력하는 자만이 할 수 있는 일입니다. 루소가 바로 그런 인물이었죠. 그의 철학에는 어떤 웅대한 체계는 없습니다. 하지만 그는 온몸과 마음을 다해 삶을 사랑하고 긍정한 이였으며, 삶이란 끝없는 고유화와 개별화의

과정을 통해 자신을 실현해나가는 아름다움에의 의지를 표현하는 것이라는 말을 그 누구보다도 깊이 성찰했지요. 루소의 사상이 예술과 철학의 발전에 끼친 영향은 참으로 심대했습니다. 앞으로 우리는 생철학이라는 말을 화두로 루소의 철학이 예술과 철학에 남긴 영향을 다각도로 다루게 될 것입니다.

지금 당장 그 예를 하나만 찾아볼까요? 저는 루소의 철학과 가장 근접한 예술 작품은 프리드리히 횔덜린Friedrich Hölderlin, 1770~1843의 〈참나무 숲〉이라고 생각합니다. 먼저 한번 감상해보시죠.

참나무 숲

프리드리히 횔덜린

정원 밖으로 나와 나는 너희들에게로 가리, 산의 아들이여!
정원에서 자연은 참을성 많고도 온화하지. 돌보기도 하고 또
돌봄을 받기도 하면서 자연은 부지런한 사람들과 함께 산다네.
하지만 찬란한 이들이여! 너희는 마치 보다 온건한 세계의
거인 족속처럼 서서 오직 너희 자신과 하늘, 땅에만 속해 있구나.
땅은 낳고 하늘은 양육하네.
너희 중 그 누구도 인간들의 학교에는 간 적이 없지.
너희는 다만 힘찬 뿌리로부터 즐겁고도 자유롭게 함께 솟아올라
마치 독수리가 먹이를 채듯 억센 팔로 공간을 움켜쥐고, 구름에 맞서
눈부신 왕관을 해맑고도 위대한 모습으로 자신에게 씌우지.
너희는 모두 각자 하나의 세계이니, 하늘의 별들처럼 살고,
자유로운 동맹 속에서 각자 하나의 신이 되네.

예속을 참을 수 있었다면 나는 결코

이 숲을 부러워하지 않고 기꺼이 공동생활에 순응했으리.

사랑을 버리지 못하는 내 가슴이 나를 공동생활에 묶지만 않는다면

기꺼이 나는 너희와 함께 거주했으리!

루소가 원했던 사회는 횔덜린이 노래한 참나무 공동체 같은 것이었죠. 그 누구도 구속하지 않고 또 그 누구에게도 구속받지 않으면서, 각각이 참되고 고유한 아름다움을 그 자신의 존재를 통해 구현하는 정신적 거인들의 공동체. 루소의 일반의지가 우리를 이끌고 갈 곳은 바로 그러한 곳이었습니다. 그러려면 우리는 관습과 규범의 사슬로부터 벗어나 어떤 인위적인 것도 강요하지 않는 자연으로 돌아가길 힘써야 하죠. 적어도 루소는 그렇게 생각했습니다.

예술을
꿰뚫어
철학을 발견하다

고매한 정신은 몸을 떠나 존재할 수 있을까?

순수한 정신이란 대체 무엇을 뜻하는 말일까요? 아마 철학을 공부해 본 사람들은 순수한 정신이란 '육체에 속박되지 않은 정신'을 뜻한다고 생각할 겁니다. 저 역시 동의해요. 육체에 속박된 정신은 결코 순수한 정신일 수 없죠. 이것은 뭐, 별로 깊이 생각할 필요도 없는 아주 간단한 문제입니다. 예컨대 성욕에 눈이 멀어 추행이나 일삼는 사람은 육체에 속박된 사람이죠. 육체적 쾌락에의 욕망을 이겨낼 힘이 없는 사람이고. 그런 점에서 그의 정신은 결코 순수하지 않습니다. 하지만 누군가 '육체에 속박되지 않은 정신이란 결국 육체와 무관하게 존재하는 정신일 수밖에 없다'고 주장한다면 저는 그냥 웃고 말 겁니다. 육체와 무관하게 존재하는 정신이라니, 대체 그런 게 어떻게 있을 수 있겠어요?

아름다움을 모르는 정신은 존재할 어떤 이유도 지니지 못한 부조리한 정신에 불과합니다. 그런데 아름다움은 감각 없이 일어나지 않고, 감각은 몸 없이 일어나지 않죠. 그러니 만약 육체와 무관하게 존재하는 정신이 있다면 그것은 아름답고 순수한 정신이기는커녕 무의미의 나락 속으로 끝없이 추락해갈 공허한 정신에 불과할 겁니다.

혹시 어린 시절 친구들과 함께 밤하늘을 쳐다보신 적이 있나요? 늦은 밤 부모님 몰래 집을 빠져나와 마을에서 가장 높은 곳으로 가 별들을 우러른 적이? 밤하늘의 별들은 그저 여기저기 마음대로

누워있는 친구들 같습니다. 거기에는 내일 일을 염려하는 정신이 만들어낸 질서 따위는 없죠. 그저 별자리 같은 재미난 모양이나 있을 뿐, 모든 별들을 아우르는 고정된 질서는 어디에서도 찾을 수 없습니다. 하지만 그렇다고 해서 밤하늘이 혼란스럽고 무질서하게 느껴지는 것은 아니죠. 운이 좋으면 별이 떨어지는 것을 볼 수도 있습니다. 누가 알겠어요, 어쩌면 당장 오늘 밤에도 밤하늘에서 상상도 못할 엄청난 격변이 일어날지? 그러면 모두가 불안과 기대로 흥분한 몸을 진정시키며 아스라한 하늘을 우러를 겁니다. 누군가는 탄성을 지를 것이고 누군가는 애써 진정시켜 둔 마음을 그만 놀람과 환호로 분출시키며 호들갑을 떨 겁니다.

이런 시간은 가지런한 질서가 지배하는 시간도 아니지만 혼란과 무질서가 지배하는 시간도 아니죠. 이상하게 들릴지는 모르지만 이런 시간은 가지런하지 않은 질서, 즉 제멋대로 분출되는 여러 힘과 정열이 이성으로는 도무지 파악할 수 없는 놀라운 조화를 이루면서, 온 세상을 감싼 어둠속에서 힘찬 소리로 울려 퍼질 수 있게 하는 그런 질서입니다.

자연이란 원래 그런 거죠. 삶은 원래 그런 겁니다. 존재란 오직 그러한 놀라운 조화를 통해서만 자신을 내보이는, 개별화된 힘들의 어울림을 뜻하는 말입니다. 이러한 순수한 삶과 존재의 의미가 육체에 속박된 정신에 의해 왜곡될 때, 우리는 몸과 마음을 모두 억압할 가지런한 질서를 찾게 되죠. 욕망을 이기지 못하는 정신에 의해 우리 안에서 다툼이 일어날 때, 우리는 실은 자기가 창조한 혼란과 무질서를 두려워하게 되고, 그 두려움 때문에 정형화된 생활방식 안에 자신의 삶을 가둡니다. 그러니 육체와 무관한 정신을 갖는 것은 불

순하고 비겁한 정신이 헛되이 찾아 헤멘 존재의 감옥에 자신을 가두
는 것입니다.

밤하늘의 별은 얼마나 아름다운가요? 그것은 분명 감각적인 것
으로 빛나고 있죠. 내 곁에서 별들을 우러르며 불안과 흥분에 젖은
채 밤의 신비에 자신을 내맡기는 친구들의 몸은 또 얼마나 기껍고
훌륭한가요? 제 몸 역시 그들에게는 기껍고 정겨울 겁니다. 순수한
정신이란 주위의 모든 것들을 감각적인 정신과 기꺼움, 정겨움으로
받아들이는 긍정의 정신을 뜻합니다. 아무 것도 부정하지 않으면서
스스로 아름다워지기를 소망하는 그런 마음이죠.

몸은 질서와 무질서의 경계선상에 있다

어쩐 일인지 우리 시대의 철학에는 무질서 혹은 카오스에 대한
예찬이 가득합니다. 질서보다 무질서를 선호하는 철학자들은 정신
보다 몸을 더 중요하게 여기는 경향을 보이죠. 정신은 이성의 반듯
한 질서를 지향하지만 몸은 정신이 세운 이성적 질서를 억압적인 것
으로 이해하고 거부한다는 식입니다.

하지만 이런 식의 생각은 전통적인 이분법적 사고의 잔재입니
다. 신과 자연, 이성과 몸을 구분하고, 신과 이성은 정신적인 것으로
자연과 몸보다 소중하다고 주장하는 철학과 마찬가지로, 자연과 몸은
물질적인 것으로 신과 이성보다 소중하다고 주장하는 철학 역시 이
분법적 도식이 자아내는 추상적 이념에 사로잡혀 있음을 드러냅니다.

간단히 말해 정신과 몸의 분류는 오직 이론적 사고로만 가능합

니다. 우리에게 정신과 몸은 언제나 이미 하나로 연합한 것으로만 알려지니까요. 틀에 박힌 생활이 질리면 우리는 일상 세계를 지배하는 질서와 아무런 상관도 없는 대자연으로 나가고 싶은 강렬한 동경을 느끼기 마련입니다. 만약 우리의 정신이 질서만을 지향한다면 모든 것을 훌훌 털어버리고 여행을 떠나고 싶어 하는 이런 마음을 어떻게 설명할 수 있을까요? 실은 정신이야말로 무질서와 모험을 동경한다는 느낌을 받을 때도 있지 않나요?

과연 그렇죠. 마음과 정신은 모험을 바라지만 육체가 따라주지 않아 일상생활에 안주해버리는 일은 얼마든지 일어납니다. 어떤 의미에서는 몸이야말로 우리가 안정된 질서를 희구하게 만드는 근본적인 원인일 수 있습니다. 몸은 상처입기 쉽죠. 마음이 상상으로 즐기는 모험은 우리에게 거의 아무런 해를 끼치지 않지만 몸으로 하는 실제 모험은 그렇지 않습니다. 결국 모험은 위험해서 모험이고 모험이 위험한 까닭은 우리가 상처를 입을 수 있는, 심지어 죽을 수도 있는 몸과 더불어 존재하기 때문입니다. 그러니 아무리 과격한 정신을 지닌 자라고 해도 몸이 따라주지 않으면 쉽게 모험을 감행하지 못하기 마련입니다. 몸이 편한 것만 찾고 일상적인 질서에만 안주하다가 정신마저 소심해지는 일은 평범한 사람이라면 누구나 겪죠. 그러니 정신을 멸시하고 몸만 예찬하는 일은 질서를 위협하기는커녕 도리어 공고하게 하기 쉽습니다.

한 가지 분명한 사실은 삶은 삶을 가능하게 할 질서를 필요로 한다는 겁니다. 카오스를 예찬하고 정신보다 몸을 더 중요하게 생각하는 철학자들은 자신을 니체의 후예로 여기는 경우가 많습니다. 하지만 실은 니체야말로 삶은 삶을 가능하게 할 질서에의 의지와 무

관한 것일 수 없음을 가장 분명하고도 적극적으로 밝힌 철학자였죠. 사실 니체의 철학을 카오스에 대한 예찬으로 소개하는 것이야말로 니체의 철학을 가장 심각하게 왜곡하는 일이라고 볼 수 있습니다.

　니체에게 중요한 것은 카오스를 예찬하는 것이 아니라 우리의 삶이 어느 때, 왜 카오스를 갈망하는지 밝히는 일이었죠. 니체는 삶을 감퇴시키고 억압하는 상황을 크게 두 가지로 분류했습니다. 하나는 변화에의 의지, 즉 삶을 증진시킬 새로운 가능성을 모색하고자 하는 우리의 의지가 화석화된 질서로 인해 억눌리는 상황이고, 다른 하나는 삶을 증진시킬 새로운 질서에의 약속 자체가 부재한 순수한 카오스의 상태입니다.

　이러한 생각을 니체는 자신의 첫 저작《비극의 탄생》1972에서 아폴로적 원리와 디오니소스적 원리라는 말로 표현했죠. 아폴로적 원리는 조형의 원리를 뜻하는 말로, 마치 조각가가 아무 형상도 없는 돌을 깎아 아름다운 예술 작품을 조형해내듯이, 무질서한 자연에 삶을 가능하게 하고 또 증진시킬 질서를 만들고자 하는 의지를 일컫는 말입니다. 디오니소스적 원리는 이와 반대로 삶을 억압하는 경직된 질서를 해체하고 삶을 무질서한 자연적 상태로 되돌리고자 하는 의지를 일컫는 말이죠. 이처럼 둘은 서로 상반된 원리지만 실은 둘 다 삶을 증진시키고자 하는 의지, 삶을 아름답고 긍정할만한 것으로 전환시키고자하는 근원적인 의지로서의 삶을 표현하는 말입니다. 즉 아폴로적 원리와 디오니소스적 원리는 서로 별개인 것이 아니라 삶을 증진시키고자 하는 의지의 서로 다른 두 이름이라는 겁니다.

　저는 삶을 증진시키고자 하는 의지는 아름다운 삶에의 의지와 결코 다른 것이 아니라고 생각합니다. 삶은 억압을 거부하는 자유분

방한 정신을 통해서만 아름다워질 수 있기에, 삶을 증진시키고자 하는 자는 자연적 상태를 추구하기 마련이죠. 아름다운 삶에의 의지와 몸의 관계를 이해하려면 우리는 정신과 몸을 추상적으로 분리하는 이분법적 도식에서 벗어나야 합니다. 우리의 정신은 언제나 이미 육화되어 있고, 우리의 몸 또한 언제나 이미 정신과 하나로 결합되어 있는 법이니까요.

예술의 이해에 있어서 몸이 특별한 의미를 지니는 이유는 그것이 정신에 대립해 있기 때문이 아니라, 우리의 정신이 양 극단으로 갈라놓는 것을 바로 몸이, 다시 하나로 되돌려놓기 때문입니다. 만약 이성에 의해 산출된 질서가 억압적이라면, 그것은 질서의 억압적 힘이 우리의 몸을 향해 있기 때문입니다. 오직 육화된 정신만이 억압될 수 있는 법이죠. 반대로 우리의 의지가 그 억압적 질서를 해체하고 삶을 무질서한 자연적 상태로 되돌려놓고자 한다면, 그것은 질서의 예속하고 억압하는 힘이 붙들고 있는 우리 몸이 정신과 하나로 결합되어 있기 때문입니다. 육화된 정신을 억압받은 자는 오직 자신의 몸을 향한 억압적 힘을 이겨내는 경우에만 해방될 수 있죠.

즉 몸은 우리의 존재가 질서와 무질서의 경계선상에 머물게 하는 원인이 됩니다. 우리는 몸으로 존재하기에 질서와 무질서의 양 극단을 무로 돌려놓을 가능성을 모색해야만 합니다. 무질서를 전제로 하지 않는 질서나 질서를 전제로 하지 않는 무질서는 모두 삶을 부정하는 것이니까요.

자연은 질서와 무질서의 피안에 있다

'억압적 질서를 해체하고 삶을 무질서한 자연적 상태로 되돌린다'는 말은 대체 무엇을 뜻할까요? 자연이 무질서하다는 말은 진실일까요?

이렇게 한번 생각해보죠. 예부터 사람들은 자연을 자신의 이성에 걸맞은 방식으로 이해하려고 노력해왔습니다. 자연을 이론 이성[9]의 관점에서 바라보면서 자연의 합법칙적 질서[10]라는 관념을 지니게 되었고, 도덕 이성의 관점에서 바라보면서 자연의 조화로운 질서를 가능하게 하는 원리와 도덕적 삶의 원리가 같은 것이라는 믿음을 지니게 되었죠. 기독교의 하나님이든, 이슬람의 알라든, 동양의 공자가 말하는 하늘의 뜻이든, 동서양을 막론하고 사람들은 예부터 자연을 움직이는 원리와 인간의 삶을 움직이는 원리는 결코 분리될 수 없는 것이라는 생각을 해왔습니다.

하지만 자연은 결코 가지런하기만 한 세계가 아니죠, 그렇지 않은가요? 자연에는 포효하는 맹수들도 있고, 무시무시한 폭풍우도 있습니다. 밤하늘의 별들은 인간 이성이 자아내는 이런저런 질서들을 비웃기라도 하듯 무한의 어둠 속에 잠겨 있죠. 있는 그대로의 자연은 인간이 표상해내는 질서정연한 세계와는 본질적으로 다릅니다.

표상된 세계의 질서와 자연 자체의 차이가 드러날 때, 우리는 자연의 힘을 카오스적 힘으로 느낍니다. 이성의 질서를 지향하는 인간에게 자연은 종종 무질서한 세계로 나타나고, 그 때문에 인간은 있는 그대로의 자연을 직시하고 인정하기보다 신과 이성의 이름으로 자연을 합리화하거나 물질적이고 열등한 세계로 격하시켜버리는

경향에 빠지죠.

　이러한 경향은 결국 자연의 부정으로 이어지게 됩니다. 합리화된 자연이란 이성의 한계 내에 가두어둘 수 없는 자연의 광폭한 힘을 아예 배제해버리고, 가지런한 이성의 세계로서 그것을 추상화하여 얻어진 관념에 불과하죠. 그렇게 물질적이고 열등한 세계로 격하되어버린 자연은, 자연 속에서 발견되는 놀라운 조화와 아름다움을 자연이 아닌 어떤 관념적 존재의 흐릿한 그림자처럼 여기게 만듭니다. 요컨대 자연을 자신의 이성에 걸맞은 방식으로 이해하려는 인간의 노력은 결국 자연에 반하는 것이 될 수도 있다는 겁니다.

　생철학은 삶을 이성과 도덕의 한계 내에 머물 수 없는 것으로 긍정하는 모든 철학을 뜻한다는 말, 기억나세요? 합리적 질서를 추구하면서 우리는 자칫 삶으로 충만한 자연의 진정한 의미를 잃어버리기 쉽습니다. 하지만 저는 카오스에 대한 예찬 역시 별로 좋은 것은 아니라고 생각해요. 자연을 카오스적인 것으로 여기려는 경향은 자연을 이성과 도덕의 질서로 환원하려고 하는 경향과 마찬가지로 자연을 왜곡시키기나 할 뿐입니다. 카오스란 삶을 영위하기 위해 질서를 필요로 하는 자에게나 나타나는 지극히 인간적인 현상일 뿐이니까요.

　달리 말해 이성과 도덕의 질서에 집착하면서, 있는 그대로의 자연을 직시하기보다는 오히려 외면하려는 경향이 생겨났고, 그 결과 사람들은 이성과 도덕의 관점에서 파악할 수 없는 자연의 모습들을 혼란스럽고 무질서한 것으로 느끼고 두려워하게 되었습니다. 얼핏 카오스에 대한 예찬은 이러한 태도와 완전히 상반된 것처럼 보이기 쉽지만, 실은 전혀 그렇지 않죠. 그것은 단지 우리의 소심함과 비겁

함에 의해 왜곡된 자연의 상像을 절대화하고 실체화하는 것에 불과하니까요.

　근대 이후 이런 생각을 처음으로 표방하기 시작한 사람은 바로 지난 시간에 함께 공부했던 장 자크 루소입니다. 제가 루소의 철학을 생철학의 출발점으로 간주하는 이유도 바로 여기에 있죠. 루소는 자연을 이성의 질서로 환원시키려고 했던 계몽주의자들의 시도에 맞서서, 인간 이성에 대한 맹목적인 예찬은 결국 자연 및 인간의 자연적인 천성에 대한 왜곡으로 이어질 뿐이라고 천명했습니다. 루소는 이성보다 감성을 더 중요하게 여겼죠. 이성이란 오직 인간의 감성을 아름답게 함양하는 경우에만 올바른 것일 수 있다는 것이 루소의 생각이었습니다.

　감성이란 원래 자극이나 자극의 변화를 느끼는 성질을 뜻하는 말이죠. 연인을 향한 사랑은 연인의 아름다움이 자극이 되어 우리 안에 변화가 일어나는 것을 우리가 느낀다는 것을 뜻합니다. 또한 친구나 가족, 이웃을 향한 우정 역시 그들이 한 인간으로서 지니는 아름다움이 자극이 되어 우리 안에 변화가 일어나는 것을 우리가 느낀다는 것을 의미하죠. 그러니 인간에게 사랑과 우정보다 더 소중한 것은 있을 수 없다고 하기 위해서는 루소가 말한 대로 이성이 아니라 감성이 우리에게 참으로 소중하다는 것을 인정해야만 합니다. 감성이 없다면 우리는 사랑이나 우정을 느낄 수 없을 것이고, 사랑과 우정을 느끼지 못하는 삶은 정말 상상하기도 싫을 정도로 무미건조한 삶일 겁니다.

　그런데 감성이 이성보다 더 중요하다는 말은 정신은 오직 육화된 정신으로서만 아름다울 수 있다는 것을 뜻하기도 합니다. 예부터

철학자들은 이성은 결코 변하는 것이 아니라고 생각해왔죠. 만약 이성이 변하는 것이 아니라면 이성은 결코 사랑이나 우정을 느낄 수 없을 겁니다. 사랑과 우정은 자기 안에 일어나는 변화를 느끼는 것이니 오직 감성적인 사람만이 느낄 수 있는 거죠. 육화되지 않은 정신, 육체를 통해 아름다움의 자극을 수용하며 공명共鳴할 줄 모르는 정신은 무미건조하고 타산적인 정신이기 쉽습니다. 그러한 정신이 구축하는 세계는 합리적일 수는 있을지언정 결코 살만한 세계일 수는 없죠.

게다가 대체 무엇을 위해 합리성을 추구해야 하는지를 생각해보면 그러한 세계의 합리성이란 실은 인간이 지성의 이름으로 자신에게 가하는 부조리한 폭력이라는 것을 깨닫게 될 것입니다. 살아야만 하는 인간에게 삶을 감퇴시키고 견디기 힘든 것으로 만드는 모든 것들은 극복해야할 장애물일 테니까요. 무미건조하고 타산적이기만 한 이성에 의해 세계가 황폐화될 때 우리로 하여금 세계를 다시 풍요롭게 할 꿈을 꾸게 하는 것은 무엇보다도 우선 우리의 몸입니다. 오직 몸을 지닌 자만이 아름답고 풍요로운 삶을 지향하는 법이죠.

우리가 일상의 안위에 젖어 있을 때 몸은 비겁의 원인이 되기 쉽습니다. 편한 것만 추구하는 몸 때문에 모험은 두렵기만 한 것이 되고, 심지어 사랑이나 우정이 우리를 찾아와도 우리는 사랑과 우정이 불러일으킬 새로운 삶의 여정을 위험한 모험으로 여기고 응답하기를 주저하게 되죠.

하지만 권태롭기만 하고 아무 감동도 없는 삶 역시 결코 견디기가 쉽지 않습니다. 비록 편하고 모든 것이 다 충족된 것 같아도, 우리는 일상의 권태로 인해 때로 걷잡을 수 없는 우울과 상실감에 시달

리게 되죠. 그럴 때 우리는 변화를 추구하게 되고, 오직 몸만이 수용할 수 있는 아름다움의 자극을 통해 잃어버린 자신을 다시 일깨우게 되기를 원합니다. 그러한 소망 속에서 일상의 안위로 인해 게을러진 몸은 문득 아름다움을 향한 강렬한 열정에 사로잡힌 찬란하고도 격정적인 몸이 되죠. 오직 육체와 더불어 존재하는 자만이 경험할 수 있는 열정의 힘으로 우리는 무미건조한 이성이 질서와 무질서의 이분법으로 갈라놓은 세계를 다시 이성으로 헤아릴 수 없는 놀라운 조화와 격동, 기적의 세계로 되돌려놓습니다.

몸은 자연적인 것이죠. 자연적인 것으로서의 몸이 우리로 하여금 사랑과 우정을 느끼게 하고, 아름다움을 동경하게 하며, 이성의 한계 내에 가둘 수 없는 삶의 근원적 충동과 열정에 사로잡히게 합니다. 이러한 생각은 루소로부터 비롯된 생철학의 관점을 표현하죠. 그것은 삶이란 이성과 도덕의 질서로 환원될 수 없는 것이라는 것을 이해할 수 있는 자만이 품을 수 있는 생각이니까요.

생철학은 루소가 죽은 뒤에도 소멸하기는커녕 더욱 맹렬하고도 과격한 형태로 발전해가기 시작했습니다. 그것은 바로 낭만주의 예술 운동을 통해서였죠. 낭만주의자들을 통해 유럽에서 이성과 도덕의 한계를 뛰어넘는 삶에의 예찬이, 18세기 후반부터 19세기 중엽에 이르기까지 한 시대를 풍미한 위대한 예술 운동으로 꽃을 피우게 되었습니다.

프란시스코 고야Francisco Goya, 1746~1828나 외젠 들라크루아Eugène Delacroix, 1798~1863 등 낭만주의 예술가들의 작품 속에 열정적이거나 관능적으로 보이는 인간의 몸이 자주 등장하는 것은 결코 우연이 아닙니다. 그들은 몸을 예술적으로 형상화함으로써 이성의 한계 내에

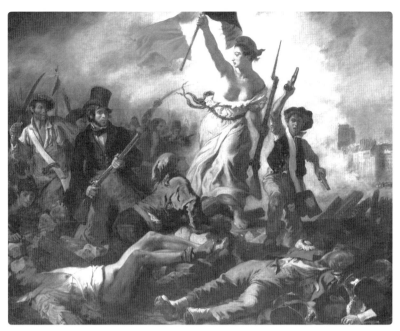

외젠 들라크루아, 〈민중을 이끄는 자유의 여신〉, 1830.

가두어둘 수 없는 자연의 활력을 드러내려 애썼죠. 이성보다 고귀한 감성, 우리로 하여금 사랑과 우정의 진정한 힘에 감응하도록 해주는 감성의 위대한 힘을 드러내는 데는, 육체를 통해 표현되는 열정과 관능을 예술적으로 형상화하는 것보다 더 좋은 방법도 없습니다.

　　낭만주의자들에게 자연은 질서와 무질서의 피안[11]에 있었습니다. 그 말은 자연적인 몸과 더불어 삶을 영위하는 우리 인간들 역시 실은 질서와 무질서의 피안에 있다는 뜻이기도 합니다.

이성이 멈춘 곳에서 정열은 배가 된다

루소로부터 시작된 생철학적 경향은 낭만주의 예술운동에 이르러 꽃을 활짝 피웠습니다. 그런데 낭만주의란 대체 무엇을 표현하는 말일까요? 이런 물음에는 대답하기가 쉽지 않습니다. 철학자마다 낭만주의를 몹시 다르게 이해하거든요.

어떤 철학자는 낭만주의에 대해 몹시 비판적입니다. 그런 철학자는 흔히 '낭만주의적 반동'이라는 말을 사용해요. 낭만주의는 본질적으로 과거 지향적이고 반진보적이라는 겁니다. 하지만 어떤 철학자는 낭만주의에서 메마른 합리적 지성의 한계를 극복할 가능성을 보기도 합니다.

이처럼 철학자들이 저마다 낭만주의에 대해 다른 입장을 취하게 된 원인 가운데 하나는 처음에는 계몽주의에 대체로 우호적이었던 낭만주의자들이 시간이 지나면서 점차 계몽주의에 비판적이 되었다는 점에서 찾을 수 있을 겁니다. 계몽주의와 진보주의는 인간의 해방에 기여한 측면이 많지만 억압적인 측면 또한 분명히 가지고 있었습니다. 그렇기에 낭만주의들의 입장이 달라졌던 것이죠. 하지만 낭만주의가 반진보주의적 모습을 보였다는 점을 근거로 낭만주의를 나쁜 것 혹은 좋은 것으로 단정 짓는 것은 온당하지 않습니다. 그저 낭만주의에서 삶을 증진시키는 데 이바지할 수 있는 것은 취하고 그렇지 못한 것은 버리면 되는 거죠.

또 한 가지 낭만주의를 이해하는 데 큰 방해가 되는 것은 문예 사조에 대한 도식적인 이해입니다. 예컨대 문예 사조에 관한 책들을 읽어보면 프랑스의 시인 보들레르Charles Pierre Baudelaire, 1821~1867에서

출발한 상징주의 운동을 반낭만주의적으로 설명하는 것을 자주 접하게 되죠. 낭만주의자들은 자연을 지나치게 낭만적으로 보고 또 이상화했는데 반해 상징주의자들은 대체로 반자연적이었다는 식입니다. 또 어떤 책들은 낭만주의는 고전주의의 이성 중심적 태도에 대한 반발로, 예술가의 주관적인 감성을 강조하는 경향을 보인 반면 상징주의는 작가의 주관적 감성으로 환원될 수 없는 어떤 초월적인 것의 상징을 중요하게 여겼다는 식으로 설명합니다.

하지만 단언컨대 역사 속에 굵직하게 이름을 남긴 낭만주의 예술가나 철학자 중 자신의 주관적 감성에만 몰두한 사람은 없습니다. 정도의 차이나 표현 방식의 차이는 있을지언정 낭만주의자들 역시 개개인의 주관적 감성으로 환원될 수 없는 어떤 초월적인 것을 표현하려 애썼죠. '낭만주의는 자연, 상징주의는 반자연'이라는 식의 구분 역시 인위적이기 짝이 없습니다. 낭만주의자로서 인간이 이룩한 문화적 삶을 무턱대고 부정적으로만 본 사람도 없고, 반대로 상징주의자로서 자연에 대한 존중감을 지니지 않았던 사람도 별로 없다는 뜻입니다.

상징주의를 단순히 낭만주의에 대립적인 경향으로 이해하는 것이 얼마나 위험한 일인지는 상징주의 운동의 효시인 보들레르가 프랑스 낭만주의를 대표하는 화가 들라크루아의 열렬한 예찬자였다는 점만 보아도 잘 알 수 있죠. 보들레르는 꽤 많은 들라크루아 평론을 남겼습니다. 《1859년 살롱》1859에서 보들레르는 다음과 같이 주장했습니다.

들라크루아의 상상력! 그의 상상력은 종교의 심오한 경지까지 오르는

것조차 두려워하지 않는다. 하늘이 그의 것이고 지옥과 전쟁마저도 그의 것이며, 낙원의 순수함뿐 아니라 관능 역시 이 화가의 것이다. 그는 시인의 자질을 지닌 화가의 전형인 것이다!

위의 인용문은 사실 보들레르에 관한 통속적인 이해 또한 얼마나 그릇되고 잘못된 것인지를 알려주는 사례이기도 하죠. 사람들은 보들레르의 사상을 으레 '악마주의'라는 말로 설명합니다. 이런 설명을 듣노라면 보들레르가 잔인무도하기 짝이 없는 사탄숭배자가 아니었나, 하는 의구심마저 들 지경이죠.

하지만 들라크루아를 비롯한 낭만주의 예술가들과 보들레르는 선과 악을 실체화하거나 종교나 자연을 무조건적으로 숭배하거나 반대로 경원시하는 식의 태도는 보이지 않았습니다. 그들은 다만 선과 아름다움에 관한 인위적인 구분과 정의를 용인하려 하지 않았을 뿐입니다. 그들에게 선이라 할 만한 것이 있다면 그것은 오직 어떤 인식의 체계나 도덕의 체계로도 환원될 수 없는 삶과 존재의 본질을 밝히고 또 증진시키는 일이었습니다. 아름다움이란 그들에게 체계의 이념을 넘어서는 놀랍고도 신묘한 조화의 이름이었죠.

《들라크루아의 생애와 작품》1864에서 보들레르는 들라크루아에 관해 이렇게 말합니다.

무서운 의지로 배가 된 무한한 정열, 이것이 인간 들라크루아이다.

또한 그는 들라크루아의 무한한 정열이 지향하는 바를 설명할 요량으로 들라크루아가 남긴 다음과 같은 말을 인용하죠.

자연이 예술가에게 남긴 인상이 예술가가 번역해야 할 가장 중요한 것
이라 생각한다. 그러니 예술가는 '자연의 인상'을 가장 빠르게 번역하게
할 모든 수단을 미리 갖추고 있어야 하지 않겠는가?

실제로 보들레르가 들라크루아에게 감탄했던 것들 중 하나는 들
라크루아가 자연이 남긴 인상을 있는 그대로 신속히 회화적으로 표
현할 요량으로, 늘 정열적이고 세심하게 그림을 그릴 준비를 하고 있
었다는 것이었답니다. 타성에 젖은 예술가는 이렇게 하지 않죠. 전통
과 인습의 굴레에 사로잡힌 예술가는 그냥 배운 방식대로 그리려 할
뿐 자연이 남긴 인상을 있는 그대로 묘사하려 노력하지 않습니다.
　이쯤에서 상징주의는 반자연적이고 반낭만주의적이라는 식의
틀에 박힌 설명은 잠시 잊고, 보들레르의 〈상응〉이라는 시를 한번 감
상해볼까요?

상응

<div align="right">샤를르 보들레르</div>

자연은 신전, 그 살아 있는 기둥들에서는
이따금 혼란스런 말들이 새어나오나니
사람은 상징의 숲들을 통해 그곳을 지나고
숲들은 친근한 눈빛으로 사람을 바라보네.

멀리서 어둡고 깊은 조화와 섞여드는
아련한 메아리처럼,

밤처럼 빛처럼 광막하게,

갖가지 향기와 색채, 소리가 서로 화답하네.

아이의 살결처럼 상큼하고 오보에 소리처럼 부드러우며

초원처럼 푸르른 향기들이 있고

또 한편에는 썩어 도리어 풍부하고 승리에 찬 향기들마저 있나니

용연향, 사향, 안식향, 훈향처럼

정신과 감각의 환희를 노래하며

무한히 널리 퍼져가네.

이 시에 따르면 사람은 상징의 숲을 지나는 존재죠. 상징의 숲은 자연에 이르는 길이고 자연은 하나의 신전으로, 그 기둥들로부터는 이성으로는 도무지 헤아릴 길이 없는 혼란스럽게만 느껴지는 말들이 새어나옵니다. 그 안에서는 오감이 서로 화답하죠. 갖가지 향기들이 정신과 감각의 환희를 노래하며 무한히 널리 퍼져갑니다.

저는 이 상징의 숲이란 도덕과 인식의 체계로 환원될 수 없는 삶과 존재의 의미가 드러나는 순간을 표현하는 시어라고 생각합니다. 그 진실의 순간, 삶은 모든 인위적인 질서를 거부하며 정신과 감각의 환희를 노래하지만, 삶을 정신과 감각의 환희에 사로잡히게 하는 것은 결코 단순한 혼돈이 아니죠. 그것은 도리어 무한의 질서, 온갖 것들이 개별적이고 자유로운 것으로 약동하게 하면서도, 동시에 어떤 인위적인 구속도 없이, 오직 승리의 찬가만을 부르며, 서로가 서로에게 화답하게 하는 놀라운 신전의 질서입니다.

저는 니체가 말하는 힘에의 의지가 지향하는 곳이 바로 여기라고 생각합니다. 그것은 소심하고 비겁한 정신에는 두렵고 혼란스러운 곳이지만 과감하고 결단력 있는 정신에는 한없이 풍요롭고 아름다운 곳이죠. 루소로부터 비롯되었고, 한때 낭만주의를 통해 활짝 꽃을 피웠으나 아직 초월과 상징의 참된 의미가 온전히 드러나지 않아 잠시 머뭇거리던 생철학의 정신은, 마침내 위대한 광인 니체의 철학을 통해 완성되었습니다. 얼핏 생각하면 니체의 허무주의는 '자연은 신전'이라는 보들레르의 속삭임과 어울리지 않을 것 같아요. 일반적인 철학의 관점에서 보면 신이란 궁극의 의미를 뜻하는 말이고 허무주의란 궁극의 무의미를 뜻하는 말이니까요. 하지만 이미 말씀드렸듯이 니체의 허무주의가 지향하는 것은 삶의 부정이 아니라 순수하고도 온전한 삶의 긍정입니다.

순수하고도 온전한 삶의 긍정이 일어나는 자리, 저는 보들레르의 자연이 바로 이런 의미의 신전이라고 생각합니다. 그 신전 안에서 인위적인 모든 것들은 그저 허허로울 뿐이죠. 그 허허로움은 슬퍼하고 절망할 이유가 아니라 정신과 감각의 환희에 사로잡힐 이유입니다. 그것은 삶과 존재란 인위적인 모든 것들을 극복하고 넘어설 의지의 이름이라는 것을 알리는 자연의 속삭임이니까요. 그러니 참된 의미의 초월이란 자연의 속삭임에 귀 기울이고 응답하는 자에게만 열리는 아름다운 삶의 가능성입니다.

눈이 볼 수 없는 것을
머리는 본다?
입체감은
거짓말이다!

기이하여라, 안개 속을 거닒은!
덤불과 돌이 모두 외롭고,
어떤 나무도 다른 나무를 보지 못하나니,
모두가 그저 홀로일 뿐이네.

헤르만 헤세Hermann Hesse, 1877~1962의 시 〈안개 속에서〉의 첫 연
입니다. 짙은 안개가 모든 것을 뒤덮어버리면 우리는 아무 것도 볼
수 없죠. 그저 누구도 보지 못하는 자기 자신만을 느낄 뿐 마음은 하
릴없이 배회하듯 시간을 보냅니다. 혼자라고 느끼지 않으려면 우선
안개가 걷혀야 하죠. 공간이 열리고 시야가 틔어 덤불과 돌, 우람한
나무가 제각각 고유한 존재자로서 우리에게 드러나야 합니다. 사람
들은 흔히 주변에 있는 것들이 자신과 떨어져 있다고 여깁니다. 자
신은 모든 것으로부터 공간적 거리를 두고 서서 홀로 존재한다고요.
하지만 헤세는 〈안개 속에서〉의 두 번째 연에서 이렇게 노래합니다.

나의 삶이 아직 밝았을 때
세상은 내게 친구로 가득했지,
지금은 안개가 내려와
더는 아무도 보이지 않네.

공간이란 거기 친구가 있음을, 나와 친숙해지기를 기다리는 그 무언가가 있음을 알려오는 존재의 음성과 같습니다. 공간 속에 머물 때, 시간은 정겨운 소리들로 넘쳐나고 우리는 주위의 것들과 거리를 두고 떨어져 있기는커녕 도리어 스스로도 소리가 되어 공간 속으로 울려 퍼지죠. 물론 소리의 공명共鳴은 때로는 사나운 맹수의 울음이 되기도 합니다. 그때마다 우리는 친숙해진 모든 것들을 잊고 불안해 하죠. 하지만 비겁한 자는 숨고 용맹한 자는 앞으로 나가 싸우는 가운데, 저도 모르는 사이 마음은 여물고 기억할 것 또한 많아집니다. 그럼 희한하게도 불안과 두려움, 맹렬한 투쟁마저도 그만 우리에게 친숙한 것이 되지요.

그런데 친숙함이란 대체 무엇을 의미하나요? 세상의 모든 것들이 혼자가 아니라면, 그 모든 것들이 서로 떨어져 각각 고유한 자로 존속하는 것이 아니라면, 세상의 그 무엇이 서로 친숙해질 수 있을까요?

우리는 종종 공간으로부터 눈을 돌려야 합니다. 어둠속으로든 안개 속으로든 아무튼 모든 것을 가리는 허무의 심연 속으로 들어가, 자신이 결국 혼자임을 새삼 깨달아야 합니다.

어둠을 모르는 자는 정녕
지혜롭지 못하나니,
어둠은 기어이 내려와
모든 것으로부터 나를 조용히 갈라놓네.

기이하여라, 안개 속을 거닒은!

삶이란 외롭게 있는 것,

누구도 다른 이를 알지 못하고

모두가 홀로 있네.

안개 속에 머물면 공간은 사라지고 친숙했던 모든 것들도 함께 사라집니다. 어둠만이 혹은 어둠과 다를 바 없는 흐릿하고 모호한 빛만이, 사물에 익숙해진 눈을 희롱하며 형상도 없고 깊이도 없는 베일로 세상을 가리죠. 흐릿한 빛은 거산의 유령처럼 터무니없이 광대하게 일렁입니다. 그러면 우리는 평면, 거리가 사라지고 사물마저 사라져 어디나 중심인 그러한 존재의 평면 위에서 배회하는 자신과 만납니다.

그것은 정녕 진실의 순간이죠. 홀로 있음의 참된 의미가 드러나는 순간입니다. 세상의 모든 것이 제각각 하나로 숨은 채 모두를 아우르는 존재의 장막 속에 머물며 친숙해질 그 무엇을 기다리는 것은 참으로 아름답습니다.

우리는 몸으로 존재하기에
순수한 연속성으로서의 존재를 자각할 수 있다

우리는 질서와 무질서의 경계선상에 놓여 있는 몸과 더불어 살아갑니다. 우리에게 무질서를 전제로 하지 않는 순연純然한 질서나 질서를 전제로 하지 않는 순연한 무질서는, 구체적인 경험에는 도무지 상응할 수 없는 추상적인 관념에 불과하죠. 몸을 통해 알려지는

모든 것이 질서와 무질서의 피안에 놓여있기 때문입니다.

　질서란 대체 무엇을 뜻하는 말일까요? 아마 대부분의 사람들은 이런 물음을 황당하고 쓸모없다고 여길 겁니다. 질서라는 말이 뜻하는 바가 너무나도 분명하니 굳이 그 의미를 물을 필요는 없다고 생각하면서요. 그래도 한번 생각해봅시다. 원래 학문이라는 게 그렇게 시작하는 거니까요. 그냥 당연하다고만 하고 그 이유를 설명하지 못하는 건 학문적으로 무지한 겁니다. 아무리 당연한 말이라도 그 의미를 명료하게 설명할 수 있어야 학문적으로 그 말의 의미를 안다고 할 수 있는 거예요.

　저는 질서란 '존재자들의 운동이 예측 가능한 방식으로 이루어짐'을 뜻하는 말이라고 생각합니다. 이 말은 두 가지 상이한 관점으로 고찰할 수 있죠. 첫째, '예측 가능함'을 전제로 한다는 점에서 질서는 '볼 수 있고 이해할 수 있는 존재자'에 의해 판단된 것으로만 나타날 수 있습니다. 우리가 아는 모든 질서는 우리의 지각과 판단을 전제로 하죠. 질서란 우리의 지각하고 판단할 수 있는 역량을 통해서 비로소 나타나는 것이지, 우리와 무관하게 그 자체로서, 자연적인 것으로 나타날 수는 없습니다.

　둘째, '존재자들의 운동'이라는 말에서, 질서는 개별적 존재자들의 관계를 표현하는 말이라는 것을 알 수 있습니다. 개별화된 존재자를 전제로 하지 않는 질서란 있을 수 없습니다. 여기서 존재자란 딱딱한 사물 같은 것을 뜻하는 말이 아니라 그저 자신이 아닌 다른 것들과 구분되어 존재하는 일체의 것들을 지칭하는 말입니다.

　예컨대 자신이 태풍 속에 있다고 생각해보세요. 누군가는 태풍을 개별적인 공기 입자들의 운동에 의해 일어나는 것으로 볼 수도

있겠지만 솔직히 태풍 속의 공기 입자들을 맨눈으로 보고 구별할 수 있는 사람은 없죠. 그러니 태풍은 힘의 순수한 연속체로 느껴지기가 쉽습니다. 태풍을 이루는 어떤 개별자들에 관한 관념은 과학적 지식을 갖고 있지 않은 사람에게는 생겨나기 어렵다는 거예요.

하지만 그럼에도 태풍에서 어떤 질서를 발견한다면 그것은 우리가 태풍을 개별적 존재자들의 예측 가능한 운동으로 이해한다는 것을 뜻합니다. 그러기 위해서는 우선 태풍을 개별화해서 보아야 하죠. 그렇지 않으면 심지어 태풍이 있다는 것 자체도 알 수 없을 거예요. 그 다음으로 태풍의 움직임을 한 방향에서 다른 방향으로 움직이는 패턴으로 파악해야 합니다. 그러니까 그 안에서 질서를 발견할 수 있다면 그 태풍은 이미 하나의 단일한 태풍이 아닌 거예요. 과거, 현재, 미래의 세 계기로 나뉜 태풍이죠. 내가 서 있는 지금 여기를 기준으로, '다른 곳에 속해 있었던 과거의 태풍', '지금 내 몸을 스치며 지나가는 현재의 태풍', '과거에 속해 있던 곳의 반대 방향으로 흘러갈 미래의 태풍'으로요. 마치 하나의 태풍이 과거, 현재, 미래라는 세 상이한 계기들을 따라 세 개의 개별적 존재자로 갈라진다는 식입니다.

물론 태풍이 세 개의 개별적인 태풍이 되어 제각각 존재한다고 생각할 필요는 없습니다. 사실은 전혀 그렇지 않으니까요. 하지만 그럼에도 태풍에서 어떤 질서를 자각하고 그 질서를 이해한다면, 그것은 우리가 태풍이라는 하나의 존재자를 상이한 시간들 속에서 제각각 존재하는 개별자들로 구분해 보고 있다는 겁니다. 오직 그런 경우에만 질서에 관한 관념을 지닐 수 있죠.

자, 그렇다면 이제 순연한 질서와 순연한 무질서가 왜 전혀 현실적일 수 없는 추상적 관념에 불과한지 한번 알아볼까요? 먼저, 질

서를 전제로 하지 않는 무질서가 순전히 추상적인 관념에 불과한 이유는, 무질서 역시 개별적인 존재자들의 질서를 전제로 하는 경우에만 나타날 수 있는 현상적 개념이기 때문입니다. 이 말 또한 두 가지 상이한 관점으로 고찰할 수 있죠.

첫째, 무질서란 질서와 마찬가지로 개별적인 존재자들의 관계를 표현하는 말입니다. 개별적인 존재자들을 전제로 하지 않는다면 질서나 무질서는 따질 필요도 없게 되죠. 그런데 개별적인 존재자들의 존재는 하나의 존재자를 다른 존재자들로부터 구분하는 우리의 판단을 전제해야만 가능한 말입니다. 그러니 무질서란 우리의 판단에 의해 개별적인 존재자들의 관계로 파악된, 어떤 상태를 뜻하는 말이고, 그러는 한 그 무질서는 이미 순수한 무질서일 수 없죠. 순수한 무질서란 파악이 불가능한 어떤 것을 지칭하는 말일 텐데, 우리가 말하는 무질서는 개별자들의 관계를 파악해서 표현한 것이니까요. 이 말은 곧 보통 우리가 말하는 무질서라는 것은 '개별자로 파악된 존재자들의 운동을 예측할 수 없음'이라는 뜻으로, 우리의 지적 한계를 드러내는 말이지 사물의 자연적 상태를 나타내는 말일 수는 없다는 것을 뜻합니다.

둘째, 무질서에 관해 생각하거나 말하는 것은 그 자체로 이미 질서의 경험을 전제로 합니다. 개별적인 것들이 이루는 어떤 질서정연함을 경험해보지 않고서는 무질서라는 말을 떠올릴 수가 없습니다. 그러니 무질서는 질서라는 단어에 기생하는 말이고 오직 질서와의 관계 속에서만 개념화될 수 있습니다. 하지만 그렇다고 해서 질서가 무질서보다 더 근원적이라고 생각할 필요는 없습니다. 무질서에 관한 이런 말들은 질서에도 똑같이 적용할 수 있으니까

요. 질서에 관해 생각하거나 말하는 것 역시 무질서의 경험을 전제로 합니다. 이는 질서 역시 무질서와의 관계 속에서만 개념화 될 수 있음을 의미하죠. 아무튼 한 가지는 분명합니다. 무질서란 질서라는 말과의 관계 속에서 틀지어진 말이고, 그러는 한 이미 질서와 무질서라는 이항二項 질서 안에 포섭되어 있는 것이기에 우리가 경험하는 모든 무질서는 어떤 경우에든지 질서의 경험과 의식에 의해 나타나는 것이지, 어떤 질서도 전제로 하지 않는 순연한 무질서일 수는 없습니다.

이 두 번째 이유는 무질서를 전제로 하지 않는 순연한 질서가 왜 추상적 개념에 불과한지를 잘 알려줍니다. 하지만 순연한 질서가 불가능한 가장 근본적인 이유는 우리가 몸으로 존재하기 때문입니다. 몸으로 존재하는 한 우리는 순수하게 개별적인 것은 경험할 수 없습니다. 순수하게 개별적인 것을 경험할 수 없다는 것은 개별적인 것들의 순수하고도 완벽한 질서 중에 우리가 몸으로 경험할 수 있는 것은 없다는 것을 뜻합니다.

우리 자신의 몸으로 인해 우리는 질서의 관념을 근원적인 방식으로 무화無化시키는 순수한 연속성으로서의 존재에 언제나 이미 눈뜨고 있죠. 개별적인 것들의 질서를 무화시킨다는 점에서 순수한 연속성으로서의 존재는 언제나 무질서와 더불어 자각되는 것일 수밖에 없습니다.

물론 무질서 자체가 존재한다고 생각할 필요는 없습니다. 이러한 의미의 무질서란 질서의 현상과 순수한 연속성으로서의 존재를 함께 자각하여 야기되는 의식의 무기력을 표현하는 말에 불과하니까요.

근원적인 것은
순수하게 평면적인 인상이다

무슨 말인지 도무지 이해가 가지 않는다고요? 그럴 수 있죠. '순수한 연속성으로서의 존재'는 일상의 타성에 젖은 정신에는 늘 감추어져 있기 마련이니까요. 깨어 활동하는 우리의 의식은 존재를 늘 개별적인 존재자의 관점에서 이해하지만 그러한 이해는 오직 '순수한 연속성으로서의 존재를 자각함'이 전제가 되어야만 가능합니다.

이런 말들을 잘 이해하려면 인상주의 회화에 관해 공부해보는 것도 좋은 방법일 겁니다. 인상주의 예술가들은 순수한 연속성으로서의 존재가 무엇을 의미하는 말인지 아주 잘 이해하고 있었거든요. 클로드 모네Claude Monet, 1840~1926, 폴 고갱Paul Gauguin, 1848~1903, 빈센트 반 고흐Vincent van Gogh, 1853~1890, 폴 세잔Paul Cézanne, 1839~1906, 조르주 피에르 쇠라Georges-Pierre Seurat, 1859~1891 등이 인상주의 회화를 대표하는 화가들이죠. 이들의 작품은 한 가지 공통점을 지니고 있습니다. 그것은 아마 '평면적 인상'이라는 말로 가장 잘 표현될 수 있을 거예요. 인상주의 화가들의 그림에서는 대개의 풍경화나 정물화, 인물화 등에서 느낄 수 있는 입체감이나 원근감이 거의 느껴지지 않습니다. 좀 기이하다 싶을 정도로 평면적인 인상만으로 일관하죠. 제법 입체적인 사물이 그림 속에 등장하는 경우에도 그림의 전체적인 기조는 언제나 평면적입니다.

"인상주의 화가들은 왜 평면적인 느낌의 그림만을 그렸을까요?" 그들에게 이런 질문을 던지면 그들은 아마 "왜 그림이 평면적이면 안 된다고 생각하는 거요?" 하고 반문할 겁니다. 그들은 그림은

조르주 피에르 쇠라, 〈그랑드 자트 섬의 일요일 오후〉, 1844~1886.

사물의 입체감과 원근감을 잘 표현해야 한다는 전통적인 생각을 회화의 본질을 왜곡시키는 선입견에 불과한 것이라 생각했습니다. 그들의 관점에서 사물의 입체감이나 풍경의 원근감은 습관화된 경험과 타성의 산물이었죠. 일리가 있는 말입니다. 인간의 시야 범위는 원래 이차원 평면이니까요. 영화관에서 영화를 관람하는 경우를 생각해보세요. 영화를 본다는 것은 스크린에 비친 상들의 연속적인 흐름을 보는 겁니다. 하지만 영화를 보면서 우리는 영화 속 세계를 입체적인 세계로 느끼죠. 결코 입체적이지 않은데도 말입니다. 영화관의 스크린이 평면이니 그 위에 비친 상들도 사실은 평면적입니다. 즉 영화 속 세계를 입체적으로 보는 것은 스크린 위의 상들을 왜곡된 방식으로 지각하고 이해함으로써 가능한 거죠.

　이는 우리의 시지각적 경험 일반에 적용해볼 수도 있습니다. 무

언가를 보려면 빛이 동공을 통과해 망막에 맺혀야 하죠. 조금 휘어 있기는 하지만 망막 역시 영화관 스크린처럼 평면적입니다. 즉 우리는 늘 입체적인 사물들의 세계를 본다지만 그러한 사물들의 인상印象은 실은 평면적인 근원 인상을 왜곡시켜 얻어진 파생적인 인상에 불과합니다.

인상주의 화가들의 한결같은 모토는 '직접 보지 않고서는 아무것도 그리지 말라!'는 것이었습니다. 이 말은 무엇보다도 입체적인 사물, 원근감이 느껴지는 풍경이란 습관화된 경험과 타성의 산물에 불과하다는 생각으로부터 비롯된 것이었죠.

전통적으로 화가들은 마치 당연한 것처럼 평면적인 화폭 위에 입체감과 원근감이 느껴지는 그림을 그려왔습니다. 하지만 습관화된 경험과 타성의 늪에 빠지기 전에 우리가 체험한 감각적 인상들은 분명 평면적이었을 겁니다. 그러니 본 대로 그리려면 입체적이지 않은 감각적 인상들을 그리려 애써야만 하죠. 우리는 오직 그런 경우에만 감각적 인상의 체험이 진정 어떤 것인지 이해할 수 있게 될 겁니다.

중요한 것은 인상주의 회화의 평면성을 입체적인 사물의 단면과 같은 것으로 오인해서는 안 된다는 겁니다. 그 평면적인 근원적 인상 속에서 개별적 존재자로 존재하는 것은 아무 것도 없습니다. 심지어 바라보는 나조차도 모든 것을 휘감은 근원적 인상 속에 존재할 뿐이에요. 인상주의 회화의 평면성은 이렇게 자신마저도 휘감은 존재의 근원적 연속성을 암시하며, 습관화된 경험과 타성으로 인해 망각해버린 삶의 근원적 의미를 일깨워줍니다. 그 근원적 의미란 몸으로 존재하는 자는 살 위에서 일어나는 감각의 평면 위에 거하는

자이며, 오직 그 감각의 평면 위에서만 존재를 경험할 수 있다는 것입니다. 감각의 평면 위에서는 개별적인 나도 없고 사물도 없으며, 모든 것이 그저 하나의 절대적인 연속성을 이룰 뿐입니다. 말하자면 감각의 평면이란 존재하는 모든 것을 아우르는 절대적인 내재성[12] 內在性의 평면인 셈입니다. 그 내재성의 평면 위에서는 우리가 바라보는 모든 곳이 경계 없는 중심이 됩니다. 경계란 오직 개별화된 어떤 것만이 지닐 수 있는 현상적인 개념이니까요.

경계 없이 모든 것을 아우르는 절대적인 내재성의 평면은 질서와 무질서의 피안에 있습니다. 질서와 무질서는 모두 개별자들의 운동을 전제로 하기에, 근원적인 감각 인상으로부터 멀어져 습관화된 경험과 타성의 늪에 빠져버린 우리 일상적 인간들에게나 유의미할 수 있다는 겁니다.

삶과 존재는 단절을 모른다

인상주의에 관해 한 백과사전을 찾아보니 "19세기 후반에서 20세기 초 프랑스를 중심으로 일어난 근대 예술운동의 한 갈래"라고 소개되어 있었습니다. 인상주의 운동은 처음에는 회화에서 출발했지만 나중에는 문학과 음악에서도 그 경향이 나타났죠. 한 가지 재미있는 건 인상주의 미술과 인상주의 음악에 대한 백과사전의 설명이 서로 모순되는 것처럼 보인다는 겁니다. 백과사전에 따르면 인상주의 화가들은 "빛과 함께 시시각각으로 움직이는 색채의 변화 속에서 자연을 묘사하고, 색채나 색조의 순간적 효과를 이용하여 눈에

보이는 세계를 정확하고 객관적으로 기록"하려 했죠. 반면 인상주의 음악은 "극도로 절제한 표현의 섬세함과 자극적·색체적인 음의 효과, 모호한 분위기를 특징"으로 합니다.

보통 인상주의 음악가의 대명사로 통하는 인물은 프랑스의 작곡가 클로드 아실 드뷔시Claude-Achille Debussy, 1862~1918입니다. 드뷔시의 〈목신의 오후〉나 〈바다〉 같은 작품을 듣고 있노라면 정말 섬세한 색채들로 가득찬 소리를 듣는 듯한 느낌이 들기도 하고 모호한 분위기가 느껴지기도 하죠.

그런데 만약 인상주의 회화가 눈에 보이는 세계를 "정확하고 객관적으로" 묘사하는 회화라면 그것은 인상주의 음악의 "모호함"과는 어울릴 수 없는 것이 아닐까요? 모네, 고흐, 고갱 등 인상주의 화가들의 작품들을 보면 정확하고 객관적인 묘사와는 거리가 멀게 느껴지는 그림들이 대부분이죠. 정확하고 객관적이라기보다 오히려 드뷔시의 음악처럼 모호하고 때로는 몽롱하기까지 한 분위기를 자아내지 않나요?

그러니 아마도 이런 식의 주장은 인상주의가 인습과 타성을 거부하고 사물과 풍경이 남기는 인상을 '있는 그대로' 묘사하려 했다는 점을 반영한 것일 겁니다. 평범한 어법을 따른다면 별 무리 없이 통할 수 있는 주장이죠. 무엇이든 있는 그대로 묘사하려면 먼저 객관적으로 잘 관찰하려 노력해야하니까요. 하지만 엄밀한 철학의 관점에서 보면 이 주장에서 다음과 같은 문제들을 볼 수 있습니다.

첫째, 객관적인 관찰을 위해서는 공간적 거리가 전제되어야하고, 삼차원적 사물들의 세계가 관찰의 대상이 되기 마련입니다. 그러니 객관적인 관찰은 인상주의 회화의 평면성과는 어울리기 힘든 말

빈센트 반 고흐, 〈별이 빛나는 밤〉, 1889.

이죠. 둘째, 인상은 일종의 지각체험이기에 몸의 작용을 전제로 합니다. 몸의 작용을 전제로 한다는 점에서 지각체험은 주관적이라고도 객관적이라고도 말할 수 없는 모호한 체험이 될 수밖에 없죠.

　프랑스의 철학자 데카르트는 《방법서설》1637과 《성찰》1641에서 "신체지각을 통해 알려지는 이런저런 속성들은 지각되는 사물에 속한 것인지, 지각하는 몸에 속한 것인지 결정하기 힘든 모호함이 있다"고 지적했습니다. 예컨대 우리는 녹색과 적색, 뜨거움과 차가움을 우리가 지각하는 사물의 속성이라고 여기지만 그러한 속성들은 신경세포가 살아 있는 몸을 소유한 자만이 느낄 수 있는 것이기에 지각체험에 속한 것이기도 합니다. 그러니 지각을 통해 알려지는 이런저런 속성들이 사물의 속성인지 몸의 속성인지는 결정하기가 어려울 수밖에요.

삼백여 년 뒤 프랑스의 철학자 모리스 메를로-퐁티Maurice Merleau-Ponty, 1908~1961 역시 그의 주저《지각의 현상학》1945에서 비슷한 주장을 했습니다. 다만 명석·판명[13]한 인식을 얻는 것을 철학의 목적으로 삼았던 데카르트는 이 모호함을 근거로, 수학적으로 정량화될 수 있는 연장[14]延長을 사물의 실체적 속성으로 인정한 반면, 메를로-퐁티는 몸을 통한 지각체험의 근원적 모호함에 대한 성찰을 근거로, 우리의 '의식'을 명석·판명한 인식의 주체로 설정한 데카르트적 합리주의를 거부했죠.

한 가지 재미있는 사실은 메를로-퐁티를 공부한 사람들 중 꽤 많은 이들이 지각체험의 근원적 모호함이 그 자체로 데카르트를 비판할 근거가 된다고 착각한다는 겁니다. 그들은 마치 데카르트가 지각체험의 모호함에 대해 전혀 알지 못했던 것처럼 생각하죠.

메를로-퐁티의 철학은 굉장히 섬세하고 심오한 철학입니다. 굳이 따지자면 저의 철학적 입장은 데카르트보다는 메를로-퐁티에 훨씬 가깝죠. 저 역시 지각체험의 근원적 모호함은 우리의 의식을 명석·판명한 인식의 주체로 이해하는 것을 불가능하게 만든다고 생각해요. 하지만 그래도 데카르트가 지각체험의 모호함에 관해 몰랐다는 것은 전혀 사실이 아닙니다. 메를로-퐁티의 관점에서 데카르트를 비판하려면 지각체험의 모호함 외에 또 다른 논점이 필요합니다.

이쯤에서 다시 앞으로 돌아가 인상주의 회화를 "세계를 정확하고 객관적으로 묘사"한 것이라고 기록한 백과사전의 설명과 실제 그림을 볼 때 우리가 느끼는 모호한 인상 사이의 괴리의 문제를 살펴봅시다. 왜 인상주의 그림들은 우리에게 모호한 느낌을 남길까요? 그 대답은 무엇보다도 우리가 사물을 삼차원적인 대상으로 인지하

는 데 익숙해 있다는 점에서 찾을 수 있습니다. 백과사전의 설명처럼 인상주의 회화는 어쩌면 세계를 정확하게 묘사한 것일 수 있습니다. 하지만 우리는 객관적 거리를 두고 삼차원적 대상들을 바라보는 데 익숙합니다. 때문에 인상주의자들이 있는 그대로 묘사한 사물의 근원적 인상을 정확한 관찰의 결과라기보다 모호하기 짝이 없는 이미지의 얼룩으로 느끼죠.

전 인상주의란 '단절을 모르는 삶과 존재에의 회귀'라는 말로 특징지어질 수 있는 예술 운동이라고 생각합니다. 데카르트적 합리주의 정신과 뉴턴의 고전물리학이 지배적이었던 17세기 이후, 유럽인들은 이전과 달리 이분법적 사고에 함몰되기 시작했습니다. 현세적 세계를 이데아를 향한 플라톤적 열정, 혹은 순수한 형상이 되고자 하는 아리스토텔레스적 의지에 의해 움직이는 곳이라고 생각하기보다, 인과율에 의해 움직이는 필연성의 왕국이라고 이해하면서, 이상은 현실과는 다른 존재하지 않는 공허한 것에 불과하다는 생각이 전 유럽에 퍼져나갔습니다.

하지만 이런 이분법적 사고는 실은 체험의 한계를 넘어서는 형이상학적 개념을 실체화함으로써 생겨난 오류 추론의 결과입니다. "모든 이론은 회색이요, 영원한 것은 오직 저 푸른 생명의 나무뿐이다." 2강에서 함께 읽었던 괴테의 말, 기억나시죠? 육체와 무관한 순수한 정신이나 정신과 무관한 순수한 물질은 구체적인 삶 속에서는 알려질 수 없는 추상적인 개념에 불과합니다. 우리에게 알려지는 모든 것들은 우리 자신의 존재를 통해 새롭게 일어난 현상들일 수밖에 없기 때문입니다.

우리에게는 싱그러운 풀잎, 눈부시게 푸르른 하늘, 황량한 사막,

죽음, 희망, 찬란한 별들만이 있을 뿐, 육화된 정신으로 존재하는 자만이 경험할 수 있는 이런저런 생생한 느낌과 무관한 순수한 물질은 존재하지 않습니다. 물질이란 자기 밖의 세계를 자신과 무관한 법칙들에 의해 움직이는 것으로 생각하여 생겨난 파생적 관념에 불과합니다. 지각되는 모든 것들은 이미 우리 존재와 불가분의 통일성을 이루고 있습니다. 우리는 그것들이 우리에게 남긴 인상만을 이해할 뿐이고, 그것들과의 관계 속에서만 자신의 존재를 헤아릴 수 있을 뿐이며, 모든 것에게서 육화된 정신으로 존재하는 자신의 흔적을 발견할 뿐입니다.

뚜렷이 인지될 수 있는 대상과 공간이 사라진 인상주의의 평면은 결코 모호하고 불철저한 인식의 결과물이 아닙니다. 도리어 삶과 존재란 어떤 단절도 인위적인 구분도 모르는 순수하고도 연속적인 힘의 장이라는 대담한 선언이죠.

우리는 실은 개별화된 힘으로 존재합니다. 개별화된 힘으로서 우리는 자신의 안과 밖에서 넘나드는 존재의 힘을 아름다움에의 의지로 이해하는 법을 배워야 하죠. 그러려면 사랑하는 연인들이 종종 그러듯, 주위의 모든 것들과 언제나 이미 하나로 연합한 자신을 느껴야만 합니다.

그럼에도
입체감이
낯설지 않은
이유는 뭘까?

지금부터 전 가끔 '그대'라는 말을 쓰면서 독자들을 작은 소설 속의 주인공으로 만들 겁니다. 혹시 주인공이 되기 부담스러우시면 주연급 조연으로 주인공에게 일어나는 일들을 가까운 곳에서 지켜보고 있다고 상상하세요.

이렇게 하는 데는 다 이유가 있습니다. 현대의 예술가들은 종종 작품과 관람객 사이의 간극을 없애려고 애쓰곤 했죠. 관람객이 작품을 대상화하면 작품이 관람객에게 끼칠 수 있는 영향이 작아질 수밖에 없으니까요.

이전까지 읽은 앞부분들을 떠올리면서, 지금까지 자신이 벽에 걸린 그림들을 보며 미술관 안을 걷고 있었다고 생각해보세요. 그저 글자들로 만들어진 철학적 그림들을 대상처럼 바라보고 있었을 뿐이라고요.

이제부터는 설치미술의 공간 속으로 들어갑니다. 작품과 관람객 사이의 거리가 사라져 관람객이 작품의 한 부분이 되어버리는 그런 공간 속으로요. 예술과 철학에 관한 담론들이 작은 작품으로 형상화되어 있고, 여러분은 더 이상 그 작품을 감상하는 관람객이기만 한 것이 아니라, 스스로 작품의 한 부분이 되어 작품의 세계를 체험해보는 겁니다. '그대'라는 낯선, 혹은 누군가에게는 꽤나 친숙할 수도 있는, 그런 말로 불리면서요.

첫 번째 이야기

그대는 안개로 뒤덮인 가을 숲을 향해 걷고 있었습니다. 숲으로 가는 길목에는 마을이 하나 있고, 마을에는 소녀의 집이 있습니다. 어떤 소녀냐고요? 그냥 이름 모르는 소녀라고만 해두죠. 그해 여름의 어느 날 소녀는 창문을 열어둔 채 기지개를 펴고 있었습니다. 아침 햇살에 눈이 부신 듯 조금 찌푸린 표정이었죠.

그대는 신문 배달을 하느라 분주히 달리다 언뜻 소녀를 보았습니다. 그 뒤 소녀의 모습이 간간히 마음속에 떠오르기도 했지만 며칠이 지나자 까맣게 잊었죠. 가난은 힘에 겨웠고, 학교는 점점 낯설어갔습니다. 늘 고단해 하는 부모의 얼굴을 보고 있노라면 그저 먹먹해질 뿐 하루하루 기억들을 정리해둘 마음의 여유 따윈 부릴 수 없었죠.

이따금 숲속을 거니는 것은 그대가 누릴 수 있는 유일한 사치였습니다. 숲을 향해 갈 때마다 그대의 마음은 어두웠죠. 숲속을 거닐어도 마음이 밝아지는 일은 한 번도 없었습니다. 다만 숲속에서는 어둠과 친숙해질 수 있었어요. 한낮에도 짙은 그늘이 드리워지는 숲속에서 그대는 자신의 어두운 마음을 마치 영혼의 그림자인 양 발밑에 부려둘 수 있었어요.

그 안개 낀 가을날에도 그대의 마음은 무척이나 어두웠습니다. 하여 집밖으로 나가 친근한 어둠이 깃들어 있을 숲을 향해 갈 수밖에 없었죠. 그건 꽤나 어리석은 생각이었어요. 안개가 짙은 날엔 그늘도 없고, 그늘이 없는 숲은 그대에게도 분명 낯설었을 테니까요.

아무튼 그대는 집을 나섰죠. 처음에는 아무 것도 보이지 않았어요. 하지만 숲이 가까워지자 안개에 가린 집들이 조금씩 나타나

기 시작했습니다. 그건 처음 집을 나섰을 때보다 안개가 조금 걷혔기 때문이기도 했고 눈이 안개에 익숙해졌기 때문이기도 했죠. 어쩌면 화사한 색으로 단장했을지도 모를 벽과 지붕은 안개의 희부연 색 때문에 죽은 빛을 띠고 있었습니다. 그건 온전한 집들이라기보다는 도화지 위에 파스텔로 그려진 흐릿하고도 평면적인 인상에 불과했어요.

그대는 마을 따윈 신경 쓰지 않고 그냥 지나쳐가려고 했죠. 가난이 힘겨울 때면 사람 사는 세상이 멀게만 느껴지는 법일까요? 그대에게 숲으로 난 길은 그대가 사는 곳으로부터 멀어지는 길이었습니다. 실제로 숲으로 갈 때마다 그대의 마음은 그대 자신마저 떠난 듯했어요. 하물며 거의 모르는 사람들만 사는 마을을 위한 자리가 그대의 마음속에 있을 턱이 없었죠.

하지만 안개가 너무 짙어 마음이 길을 잃었던 것일까요? 그날 그대는 문득 걸음을 멈추고 마을의 집들을 보았습니다. 집들은 마치 안개의 장막 위에 힘겹게 달라붙은 신기루 같았어요. 가까이 다가가 팔로 휘저으면 금방이라도 사방으로 흩어져버릴 것만 같았죠. 그대는 차마 그렇게 할 수 없었어요. 그건 다가가기 힘겨울 만큼 안개 속의 마을이 낯설기 때문이기도 했고 집들을 바라보는 그대의 마음 한 구석에서 어떤 상념이 떠올랐기 때문이기도 했죠.

주위가 낯설면 상념마저도 낯선 법입니다. 마치 처음 가본 마을의 풍경처럼 기억이 아주 멀리서부터 다가왔어요. 그대는 가물거리는 기억의 언저리에서 미처 생생해지지 않은 그 상념의 이유를 찾고자 고개를 갸웃거렸죠. 그리 많은 시간이 흐르지는 않았을 거예요. 문득 그대는 상념의 정체를 알아냈죠. 그건 소녀의 모습이었어요. 몇

달 전 분주히 달리다 언뜻 보았을 뿐인, 아침 햇살을 받으며 기지개를 켜던, 바로 그 소녀였죠. 그대는 소녀의 찌푸린 표정 역시 꽤나 힘겹고 고단해보였다는 것을 기억해냈어요. 뭐, 별로 확실한 기억은 아니었죠. 어쩌면 그대 마음의 음울함이 기억을 뒤틀어버렸을지도 모르니까요. 희한하게도 소녀의 찌푸린 표정은, 그녀의 얼굴을 비추던 아침 햇살은, 그대에게 무척이나 아름다웠어요.

정말 우스운 일이죠, 그렇지 않은가요? 그대는 까맣게 잊고 있었던 걸요. 그리고 그 소녀 역시 그대처럼 삶의 무게에 짓눌려 있었을 뿐인 걸요. 적어도 그대의 기억에서는 그랬죠. 그대에게 그녀는 그대가 사는 곳만큼이나, 그대의 가족만큼이나, 심지어 그대 자신만큼이나 그대로부터 멀리 있었어요. 그대로 하여금 자꾸 숲으로 가게 하는 쓸쓸하고 우울한 표정이 그녀의 얼굴에도 어려 있었으니까요.

아무튼 그대는 그녀에게 가고 싶었죠. 무엇이든 아름다운 것은 그리움으로 우리를 사로잡는 법이니까요. 하지만 그대는 차마 마을로 갈 수가 없었습니다. 그건 그리움으로도 지울 수 없을 만큼 짙은 고독이 그녀의 얼굴에 어려 있었기 때문이었죠. 아니, 사실은 그대 자신 때문이었어요. 자신의 얼굴에 어린 고독이 하도 짙어서 행여 그녀가 낯설어할까 그대는 두려웠죠.

그대는 숲을 향해 떠나지도 못하고 그냥 우두커니 서 있었어요. 그런 그대에게 안개 너머의 집들은 더 이상 신기루 같기만 하지는 않았습니다. 집들은 마치 안개의 장막을 뚫고 소년을 향해 불쑥 튀어나오려 하는 것 같았어요. 그대 역시 안개의 장막을 뚫고 집들을 향해 가고싶었죠. 하지만 안개는 여전히 짙었고, 마음의 먹먹함 역시 가실 줄을 몰랐습니다.

감각의 평면은 통일적인 힘의 장이다

입체적인 사물들의 세계, 원근감과 더불어 지각되는 공간적인 세계에 익숙한 사람에게는 '우리는 감각의 평면 위에 존재한다'는 말이 아마 이해하기 어려운 난문일 겁니다. 하지만 이 말은 누구도 부정할 수가 없죠. 세계는 분명 감각을 통해서 알려지는 것인데, 감각이란 언제나 평면적이고, 어떤 단절도 허용하지 않는 절대적 연속성과 통일성의 장으로 생겨나는 것이니까요. 이것은 비단 눈의 감각뿐 아니라 모든 감각에 다 통용될 수 있는 말이죠. 소리를 듣거나 살 위를 스쳐 지나가는 바람을 느끼거나, 감각은 언제나 우리와 우리 아닌 그 어떤 존재자 사이에 형성된 상호작용의 연속적이고도 통일적인 장을 이루며 일어납니다.

세계를 개별화된 사물들의 관계를 매개로 인식하면서, 우리는 부지불식간에 세상에 있는 모든 것들이 공간적 거리를 두고 떨어져 있는 것처럼 여기게 되지만, 사실 우리가 경험하는 모든 것들은 감각의 평면 위에서 서로 결합되어 있죠. 그것은 존재하는 것은 사물이 아니라 사물의 형상으로 개별화한 힘이기 때문입니다.

오직 힘으로서 존재하는 것만이 우리에게 알려질 수 있고, 우리 자신 역시 오직 힘으로서 존재하는 한에서만 자신이 아닌 다른 존재자를 경험할 수 있습니다. 그것은 밤하늘의 별들이 지상의 인간들에게 어떻게 알려지는지 생각해보면 금방 알 수 있죠. 아스라한 고도 위의 별들은 우리로부터 아주 멀리 떨어져 있습니다. 개별적 사물들이 이루는 공간적인 관계의 관점에서 보면 별들은 우리로서는 도무지 닿을 수 없는 먼 곳에 있는 거죠.

하지만 기억나시죠? 4강에서 신비주의와 예술에 관해 논하며 말씀드렸듯이, 밤은 빛이 부재하는 시간이 아니라 실은 별들이 사방으로 뿌린 빛으로 가득한 시간입니다. 별빛을 우러르는 순간 우리는 우리로부터 멀리 떨어져 있는 별들을 보는 것이 아니라, 실은 별들이 뿌리는 빛과 그 빛을 감각할 수 있는 우리의 몸이 함께 만들어내는 통일적인 힘의 장 안에 머무는 것입니다.

공간은 세계에 실재하는 것이 아니라 우리에게 감각의 원인이 되는 것을 우리 자신으로부터 분리함으로 인해 생겨나는 순수 현상입니다. 하지만 어떤 현상이든 그것이 우리에게 하나의 존재자로서 나타나는 것인 한 우리의 존재로부터 분리될 수 없죠.

우리가 사념할 수 있는 가장 근원적인 존재는 감각의 평면, 감각의 절대적인 내면성을 통해 알려지는 통일적인 힘의 장입니다. 하지만 그마저도 실은 실재하는 것이 아니죠. 힘이란 오직 감각할 수 있는 존재자에게만 예감될 수 있는 존재의 역량을 표현하는 말이니까요.

복수의 시점은 평면을 입체적으로 만든다

자신이 감각의 평면 위에 머물고 있음을 자각하는 것은 사물과 공간의 관점에서 벗어나 모든 것을 하나로 아우르는 절대적인 통일성 안에서 존재를 이해한다는 뜻입니다. 저는 인상주의 회화의 바탕에 깔려있는 근원적인 성찰이 바로 이것이라고 생각합니다. 물론 모든 인상주의 예술가들이 이런 명확한 철학적 성찰을 지니고 있었던

것은 아니죠. 그들의 감성적·지적 성향은 꽤나 다양하고 상이했기 때문에 천편일률적으로 이렇다 저렇다고 말하기가 쉽지 않습니다. 하지만 그들이 끝없이 평면적 인상의 표현에 매진했던 것은 그들에게 개별적인 사물들과 공간성의 관점으로는 표현할 수 없는, 근원적인 체험에 대한 자각이 있었기 때문입니다.

그들은 늘 본 대로 그리려 했죠. 타성에 젖은 정신이 알고 있는 입체적이고 공간적인 사물들의 세계가 실은 감각의 평면으로부터 파생된 정신적 구성물에 불과하다는 것을 잘 알고 있었던 겁니다. 하지만 한 가지 결정적인 문제도 있었죠. 그것은 감각의 평면이란 글자 그대로의 '평면'과는 근본적으로 다른 것일 수밖에 없음에서 기인하는 문제였습니다.

감각의 평면은 우리 자신으로는 환원될 수 없는 초월적 존재의 경험과 더불어서만 형성되는 것이죠. 감각의 평면 위에 머무는 한 밤하늘의 별들은 나의 의식 안에 내재하는 환영일 수 없습니다. 감각의 주체인 나는 감각의 원인인 별들을 나의 의식 안에 내재하는 것으로 이해할 수 없다는 겁니다. 감각은 분명 살 위에서 일어나는 것이고, 살 위의 감각을 통해 알려지는 것인 한 별들은 감각이 일어나는 살 위로 돌출한 초월자여야만 합니다. 그것은 마치 무한의 깊이로 주름이 진 천과도 같죠. 별과 나는 분명 동일한 내재성의 평면 위에 머물고 있지만 그럼에도 별들은 무한히 높은 곳 혹은 무한히 깊은 곳으로 사라져가는 존재의 그림자와도 같습니다.

하지만 감각이 자아내는 내재성의 평면이 지닌 그 무한의 높이와 깊이를, 인상주의의 평면은 담아내지 못했습니다. 어떤 점에서는 인상주의의 평면마저도 실은 타성에 젖은 정신에 의해 구성된 구성

폴 세잔, 〈목욕하는 사람들〉, 1894~1905.

물에 불과할지도 모릅니다. 높이와 깊이를 담아내지 못하는 평면, 주름으로서 돌출하는 존재의 근원적 초월성을 표현하지 못하는 평면이란 삼차원적 공간에서 경험되는 입체적 사물의 평면과 별반 다를 바 없으니까요.

　　아마 인상주의의 이런 예술사적 의의를 잘 이해하고 적극적으로 수용하면서도 그 한계에 대해서까지 눈을 뜬 최초의 예술가는 폴 세잔일 겁니다. 그는 인상주의의 평면 위에 무언가 보다 견고하고 지속적인 것을 표현하기를 원했죠. 오랜 고심과 실험 끝에 그는 마침내 우리의 시지각視知覺 장은 구형과 원뿔형, 원통형의 세 가지 기

본 도형으로 구성되어 있다는 결론에 도달했습니다. 그리고는 정말 세 가지 기본적인 도형으로 구성된 그림을 그리기 시작했죠. 인상주의의 평면성 위로 그 평면과 동떨어진 느낌이라고는 전혀 주지 않는 사물들이 세 가지 기본 도형으로 구성되어 돌출되기 시작했습니다. 세잔은 그가 원했던 대로 인상주의의 평면 위에 보다 견고하고 지속적인 것을 표현하게 된 것입니다.

우리의 시지각 장이 구와 원뿔, 원기둥의 세 가지 기본 도형으로 구성되어 있다는 세잔의 생각이 옳은지 그른지를 따지는 것은 별로 중요하지 않습니다. 세잔의 회화를 통해 타성에 젖은 정신의 산물이 아닌 진정으로 근원적인 감각 인상의 평면성이 회화적으로 표현될 가능성이 열렸다는 것을 이해하는 것이 중요하죠.

감각의 평면은 언제나 이미 '초월적 관계맺음 속에서 돌출한 입체적 평면'일 수밖에 없습니다. 인간에게 감각이란 자신의 존재를, 자신의 존재로 환원될 수 없는 그 어떤 초월자와 자신 사이에 맺어진 힘의 관계 속에서 이해하는 것이니까요. 그런 점에서 세잔의 회화는 우리에게 삶과 존재의 근원적 진실을 알려준다고 볼 수 있죠. 감각의 평면 위에서는 누구도, 그 어떤 것도, 다른 것으로부터 동떨어진 것일 수 없습니다. 감각의 평면이란 모든 것을 하나로 아우르는 힘의 장이니까요.

하지만 감각의 평면 위에서는 초월자로서 돌출하는 존재자의 존재가 하나의 주름으로서, 힘의 굽음으로서, 끝없이 흐르는 덧없는 인상보다 더욱 견고하고 지속적인 것으로서, 언제나 이미 알려져 있기 마련입니다. 오직 그러한 초월자와의 관계 속에서만 감각의 평면은 생겨날 수 있으니까요.

조르주 브라크, 〈에스타크의 집〉, 1908.
마티스가 "조그만 입체 덩어리"라는 평을 한 작품으로
브라크의 연작 《에스타크 풍경》 중의 하나.

세잔은 마네Édouard Manet, 1832~1883가 대중들과 다수의 평론가들로부터 멸시를 당할 무렵 마네의 회화를 경탄스러워 했던 소수의 사람들 중 하나였죠. 세잔은 전기 인상주의자들이 소멸시킨 형태를 다시 회복시켰다는 점에서 최초의 후기 인상주의 화가였어요. 하지만 우리의 시지각 장을 구와 원뿔, 원기둥의 세 입체적 도형들로 재구성했다는 점에서 보면, 세잔은 조르주 브라크Georges Braque, 1882~1963, 파블로 피카소Pablo Picasso, 1881~1973에 의해 시작된 입체파 운동의 문을 연 화가라고 볼 수 있습니다.

입체파 회화의 의의를 잘 이해하려면 입체파 회화의 '입체'가 통상적 의미의 입체와는 전혀 다른 것이라는 점을 먼저 분명히 이해할 필요가 있습니다. 입체파라는 말은 앙리 마티스Henri Matisse, 1869~1954가 1908년 브라크의《에스타크 풍경》이라는 연작을 평하면서 "조그만 입체 덩어리"라는 표현을 사용한 것으로부터 유래했죠. 하지만《에스타크 풍경》의 조그만 입체 덩어리들은 평면으로 구성되어 있습니다. 이것은 입체파 회화의 일반적인 특성이기도 하죠. 입체파 예술가들 역시 감각적 인상의 근원적 평면성이라는 인상주의 운동의 근본 특성을 긍정하고 적극적으로 수용했다는 겁니다.

타성에 젖은 정신이 이해하는 세계는 입체적인 세계이고, 공간적 세계이며, 모든 것이 정형화된 사물 중심으로 파악된 세계죠. 이러한 세계에서는 존재의 역동성조차 정형화된 존재자의 운동을 매개로 이해될 수밖에 없습니다. 정형화된 개별적 존재자들의 관계가 우리의 정신에 의해 잘 파악되어 가지런하게 느껴지면 세계는 질서정연한 세계로 파악되죠. 하지만 개별적 존재자들의 관계가 우리의 정신에 의해 잘 파악될 수 없으면 세계는 무질서한 세계로 인지됩

니다.

　인상주의 예술가들이 담아내고자 했던 세계는 정형화된 존재자의 존재를 통해 매개된 세계가 아니라, 존재의 근원적 역동성과 통일성이 우리에게 직접 알려지는 그러한 세계였습니다. 그들은 무상한 빛의 흐름을 그 무상함 가운데 드러내려 했고, 빛의 흐름에 따라 유동하는 색채의 감각적 인상을 실제로 유동하는 것으로 표현하고자 했으며, 존재의 절대적 연속성과 통일성을 실제로 그러한 것으로, 회화적으로 나타내려 했습니다. 이러한 시도는 인상주의 회화들을 통해 분명 주목할 만한 성과로 이어졌습니다. 서구의 예술사에 비추어볼 때 인상주의 운동은 그 이전의 예술과 궤를 달리 하는 새로운 예술의 창조로 이어졌고, 인상주의 이후의 예술들은 거의 예외 없이 인상주의의 영향을 직간접적으로 받았다고 볼 수 있습니다.

　하지만 인상주의 회화는 존재의 역동성을 표현하는 데는 큰 한계를 지니고 있었죠. 그것은 인상주의 예술가들이 이해한 감각적 인상이 고정된, 그리고 단일한 시점을 전제로 하는 것이었기 때문입니다. 감각이란 오직 감각하고 이해하는 존재자의 존재를 전제로 해서만 일어날 수 있습니다. 존재의 역동성을 잘 표현하려면 무엇보다 감각하고 이해하는 존재자의 존재의 역동성이 잘 표현되어야 하죠. 하지만 인상주의 회화는 고정되고도 단일한 시점에서 출발했기 때문에 이러한 역동성을 잘 표현할 수 없었습니다. 구체적으로 말해 회화에 있어서 감각하고 이해하는 존재자란, 결국 그림을 그리는 예술가일 수밖에 없습니다. 예술가가 고정되고도 단일한 시점을 지니고 있다는 것은 그가 한 자리에 머물고 있고, 그의 시선 또한 한 방향으로 고정되어 있다는 것을 뜻하죠. 그러한 예술가는 정형화된 존

재자로서 '거기' 있습니다. 마치 움직이지 못하는 사물처럼 한 자리에 머문 채, 인상주의 예술가들은 고정된 자신의 밖에 존재하는 세계의 유동성과 역동성을 표현하고자 했습니다.

인상주의 회화의 한계는 브라크와 피카소 등의 입체파 예술가들에 의해 극복됩니다. 그들이 그린 '조그만 입체 덩어리'는 하나의 사물, 혹은 하나의 풍경을 복수의 시점時點에서 다각도로 바라본 것을 하나로 통일시킨 것입니다. 입체파 예술가들은 그러한 방식이 인상주의 회화의 출발점이 된 감각적 인상의 근원적 평면성의 의미를 잘 살리면서도, 동시에 존재의 근원적 역동성과 통일성을 표현하는 데 적합한 방식이라고 여겼죠.

입체파 회화에서 역동적이 된 것은 무엇보다도 우선 감각하고 이해하는 존재자의 존재입니다. 그럼으로써 인상주의 예술에서 추상적으로 분리되어 있었던 '단일한 시점을 지닌 자로 정형화 되어 있던 예술가와 역동적인 세계 사이의 구분'이 극복되었죠. 입체파 회화에서는 모든 것이 역동적이며 끝없이 유동합니다. 혹은 적어도 우리 스스로, 입체파 회화를 보며 그동안은 정형화시켜 보았던 세계를 역동적으로 감지하게 되었죠. 그것은 입체파 회화에 나타난 복수의 시점이, 회화에 시간이라는 새로운 차원을 부여했기 때문에 가능한 일입니다.

통념적으로 보면 회화는 원래 평면적이고, 그 이유는 회화가 한 자리에서 한 순간 바라본 풍경의 재현만을 허용하기 때문입니다. 즉 회화란 본디 순간의 실체화로, 삶과 존재의 시간적 계기가 소실됨을 전제로 하는 예술 장르죠. 하지만 입체파 회화의 등장 이후에 회화에 대한 이러한 통념적인 인식은 더 이상 유효하지 않았습니다. 복

수의 시점이란 오직 시간의 흐름과 더불어서만 인지될 수 있는 것이니까요. 오직 스스로 역동적이고 끝없이 유동하는 존재자로서 존재하는 자만이 복수의 시점을 지닐 수 있습니다.

존재가 존재를 구성한다

존재를 역동적이고 통일적인 힘의 장으로 이해하는 것은 주체와 객체를 이분법적으로 도식화하는 태도에서 벗어났다는 것을 뜻합니다. 개별화된 모든 힘들은 상호작용을 하죠. 영향을 주기만 하거나 받기만 하는 것은 힘의 장 안에서는 있을 수 없습니다. 이는 지각체험에서도 마찬가지죠.

'나는 꽃을 본다'는 말에 관해 생각해보세요. 우리는 아무렇지도 않게 이런 식으로 말하지만 사실 보는 나와 꽃의 관계는 결코 단순하지 않습니다. 문법적으로 보면 '나'는 주어이고 '꽃'은 직접목적어이니 나는 능동적인 주체이고 꽃은 수동적 객체라고 여겨지기 쉽죠. 하지만 '나는 꽃을 본다'는 말을 '나에게 꽃이 보인다'는 말과 비교해봅시다. 둘째 문장에서는 '꽃'이 주어이고 직접목적어는 없습니다. 또한 그것은 '꽃이 나에 의해 보여진다'는 어색한 수동태 문장과는 뜻이 다르죠. 꽃의 보임은 꽃이 나의 능동적 행위에 의해 영향을 받음을 전제로 해서 일어나는 일이 아니니까요. 간단히 말해 우리가 무엇인가 볼 수 있으려면 그것이 우선 우리에게 보여야 합니다. 그러기 전에는 우리는 아무 것도 볼 수 없어요. '나는 꽃을 본다'는 말에 담긴 문법적 구조에 착안해 '나'는 능동적인 주체이고 '꽃'은 수동

적 객체에 불과하다고 여기는 것은 정말 우스운 일입니다.

세잔의 회화에서 그 맹아가 나타나 브라크와 피카소에게서 활짝 꽃을 피운 입체파 회화의 '입체'는 전통적인 주객이원론의 도식으로는 도무지 헤아릴 수 없는 의미를 지니고 있죠. 그것은 아마 '보는 자의 존재는 보이는 것의 존재와 불가분의 관계를 맺고 있다'라는 말로 가장 잘 표현될 수 있을 겁니다.

자신이 처음 가본 도시의 거리를 걷고 있다고 생각해보세요. 우리의 시지각 장은 평면적이기에 우리는 매 순간 하나의 면만 볼 뿐 입체적 사물의 모든 면들을 한꺼번에 볼 수 없죠. 그런데 희한하게도 우리는 낯선 사물들조차 보는 즉시 입체적인 것으로 인지합니다. 예컨대 처음 가본 도시에서도 우리는 처음부터 입체적인 건물을 보지 평면적인 인상들만 감지하지는 않죠.

그런데 이러한 일은 어떻게 가능해지는 것일까요? 실제로는 언제나 사물의 한 면만 보면서도 우리는 어떻게 입체적 사물이 거기 있음을 알게 되는 것일까요? 우리는 매 순간 평면적인 인상들만 감지할 뿐인데 대체 언제, 어떻게 입체적인 사물의 지각이 일어나는 것일까요?

전통 철학은 이런 의문을 인간의 주체적 인식역량에 호소해서 설명했습니다. 우리의 의식이 단편적인 인상들을 잘 연결시켜서 사물의 입체적인 상을 구성한다는 식이죠. 이런 관점에서 보면 우리가 사물을 보는 것은 사물이 우리에게 감각적 인상을 남긴다는 것을 전제하지만, 아무튼 우리가 보는 사물의 입체적 형상은 우리의 주체적 역량에 의해 만들어지는 셈입니다. 우리는 구성하는 주체이고 우리가 객체로 이해하는 것의 존재는 실은 우리의 의식에 의존하는 현상

에 불과하다는 거죠.

하지만 입체파 회화의 입체는 이런 식으로 주체인 나에 의해 일방적으로 구성되는 입체가 아닙니다. 메를로-퐁티는 〈세잔의 회의〉 1945라는 한 에세이에서 세잔 회화의 예술사적 의의에 관해 논하면서, 세잔의 리얼리즘은 통속적인 의미의 리얼리즘과 달리 가시적으로 드러나는 것에 대한 일상적인 집착이 멈추는 곳에서만 가능하다고 설명했습니다. 메를로-퐁티에 따르면 세잔은 '내가 삼차원적인 풍경을 구성하고 생산하는 것이 아니라 풍경이 내 안에서 그 자체를 생각하고, 나는 그것의 의식으로 존재함'을 드러냈죠. 이 말은 우리에게 존재하는 것으로서 알려지는 모든 것들은 나를 향해 다가오는 세계와 세계를 향해 나아가는 내가 조우하는 순간 일어나는 사건적인 성격을 지닌다는 것을 뜻합니다.

조금 더 구체적으로 살펴보죠. 안개가 자욱한 날 누군가 들판에서 길을 걷고 있다고 생각해보세요. 보이는 것은 오직 안개뿐, 모든 것은 안개의 장막에 가려져 있습니다. 나그네는 안개 속을 걷고 또 걸었어요. 문득 안개의 한 부분이 조금 짙어졌습니다. 그것은 겉보기로는 마치 백지 위에 생긴 작은 얼룩과도 같았지만 그는 즉시 안개 너머에 그 무언가 평면적이지 않은 것이 감추어져 있다는 것을 깨달았죠. 그는 까닭 모를 희망과 두려움을 동시에 느끼며 안개 너머에 존재하는 것을 향해 계속 나아갔습니다. 처음엔 작은 얼룩에 불과했던 것이 앞으로 나아갈수록 커지고 복잡해졌죠. 한참을 걷고 나자 한 눈에 다 들어오지 않을 정도로 거대한 그림자 하나가 짙음과 옅음의 다양한 정도를 드러내며 그를 압도해왔습니다. 그것은 산이었죠. 아직 뚜렷하게 보이지는 않지만 그는 자신 앞에 태산처럼 거대

한 산이 놓여 있다는 것을 깨달았습니다.

이야기 속 주인공은 어떻게 안개 너머에 산이 있음을 깨달았을까요? 그 사실을 깨닫게 해준 조건들을 한번 나열해볼까요? 첫째, 비록 안개에 가려 아무 것도 보이지 않아도 안개 너머에 있을 그 무언가를 향해 나그네는 나아갔습니다. 만약 나그네가 안개 속에는 자신과 만날 어떤 존재자도 없다고 믿었다면 그렇게 안개 속을 헤맬 이유가 없었을 테죠.

둘째, 자신을 향해 다가오는 나그네에게 산이 자신을 내보였습니다. 나그네가 멀리 떨어져 있을 때 산은 자신을 작은 얼룩처럼만 내보였죠. 나그네가 가까이 있을 때 산은 짙음과 옅음의 다양한 정도를 지닌 거대한 그림자로 자신을 내보였습니다.

셋째, 산이 남긴 그 모든 인상들이 나그네의 마음속에서 생각할 거리가 되었습니다. 산이 남긴 인상들이 생각할 거리로 주어져 있지 않았다면 나그네는 그 무언가가 안개 너머에 감추어져 있다는 것에 주목하지 못했을 겁니다. 심지어 그것이 산이라는 깨달음이 나그네의 마음속에서 아예 생기지도 않았겠죠.

넷째, 나그네가 짙은 안개 속에서도 한 자리에 머물지 않고 앞으로 나아갔기 때문에 산은 나그네에게 인상을 남길 수 있었습니다. 물론 산은 한 자리에 머물러 있었지만 그렇다고 산이 정적으로 존재했다고 생각해서는 안 되죠. 산이 짙은 안개를 뚫고 사방으로 자신의 존재를 알리지 않았다면 나그네는 안개 너머의 산을 볼 수 없었을 테니까요.

물론 나그네의 의식과 사유가 산의 존재가 나그네에게 알려지는 데 아무 역할도 하지 않았다고 여겨서는 안 되겠죠. 누구든 산을

보고 '저기 산이 있다'고 생각할 수 있으려면 산의 형상을 알고 있어야 하고, 산으로 존재함은 분주히 움직이며 존재함과는 다르다는 것 또한 깨닫고 있어야만 하니까요.

하지만 짙은 안개를 뚫고 산을 향해 나아가던 나그네는 밝고 투명한 빛의 세상에서 산을 보는 것에만 익숙한 사람들은 도무지 알지 못할, 봄과 보임의 참된 관계에 눈을 뜨게 되었습니다. 그것은 보는 자의 의식은 보이는 것의 존재가 다양하고 역동적인 이미지로 화化하여 거주하는 자리라는 것에서 드러나는 관계입니다. 생각할 거리로서 주어진 이미지가 보는 자의 자의적 판단과 의지와는 무관하게 그 자신을 초월적인 존재자의 이미지로 확정해주지 않으면, 보는 자는 세상의 그 무엇과도 만날 수 없다는 것에서 드러나는 관계입니다. 이러한 관계에서 보는 자는 보이는 것의 존재와 분리되지 않습니다. 보는 자의 의식은 이미 보이는 것의 의식이고, 보이는 것에 의해 사유된 의식이며, 보이는 것을 향해 나아갈 뿐만 아니라 보이는 것이 자신을 향해 나아오도록 내버려두는 몸의 의식이니까요.

산은 처음부터 그저 산일 뿐이었습니다. 하지만 이 말은 산이 나와 무관한 물리적 객체로서 존재한다는 것을 암시하지는 않습니다. 산은 그저 산일 뿐이라는 깨달음은 우리 자신의 존재란 오직 산과 하나인 한에서만 가능한 존재라는 깨달음과 다르지 않습니다.

왜 가끔은
내가 남보다 더
낯설게 느껴지는
것일까?

두 손 가득 풀잎을 들고서 한 아이가 내게 물었지. "풀잎은 뭐죠?"

내 어찌 그 물음에 답할 수 있었겠는가? 그 아이만큼이나 나도 풀잎이

무엇인지 알지 못하는 것이다.

휘트먼Walt Whitman, 1819~1892의 시 〈풀잎〉의 6편은 이렇게 시작하죠. 우리는 자신에 대해 얼마나 잘 알고 있을까요? 혹시 자기 자신이 타인보다도 더 낯설게 느껴질 때는 없나요? 세상에 풀잎처럼 흔한 것도 없죠. 하지만 시인은 너무 평범해서 아무 것도 아닌 것처럼 여겨지는 풀잎에 관해 자신은 아무 것도 알지 못한다고 고백합니다.

거울에 비친 자신의 모습을 한번 살펴보세요. 눈, 코, 입이 달린 얼굴, 풀잎처럼 돋은 머리카락, 머리카락을 어루만지는 손 등, 내 몸에 속한 모든 것들은 내게 너무도 친숙하죠. 하지만 그 뿐입니다. 우리는 그 모든 것들이 어떻게 자신에게 주어졌는지 알지 못합니다. 세상에 빛은 왜 있는지, 빛을 보는 눈은 무슨 까닭으로 만들어졌는지, 곱게 빗은 머리는 왜 그렇게 말쑥해 보이는지, 동공 속의 어둠은 왜 그리 멀리 느껴지는지, 우리는 도무지 헤아릴 수 없죠.

이제 눈을 감고, 바깥세상 따윈 까맣게 지워버리고, 오직 마음만을 느껴보세요. 그럼 거울에 비친 얼굴만큼이나 익숙한 상념들이 불쑥불쑥 떠오릅니다. 좋아하는 노래가 흘러 감미로움이 느껴지기도

하고, 며칠 전 본 코미디 장면이 떠올라 히죽 웃기도 하죠. 어제 그녀는 왜 그토록 뾰로통했을까 걱정이 되는가 하면, 친구들과 여행갈 생각에 설레기도 합니다.

그런데 대체 나는 어디 있는 거죠? 마음에 떠오르는 상념들은 그저 기억이거나 희망일 뿐입니다. 이전까지는 모르고 있던 어떤 기이한 상념일수도 있죠. 아무튼 모두 상념들일 뿐 다른 아무것도 아닙니다. 마음속에 떠오르는 상념은 분명히 내가 들은 노래의 상념인데, 그 속에는 노래만 있을 뿐 나를 찾을 수는 없습니다. 아! 물론 저도 알고 있습니다. 자신에 대한 기억을 가지고 있지 않은 사람은 없다는 것을요. 그런데 그렇게 기억된 나를 정말 나라고 할 수 있을까요? 잠깐 저의 상념 속을 들여다보죠.

언젠가 봄기운이 완연할 때 저는 시내에서 그녀를 만난 적이 있습니다. 그녀는 그날따라 행복해 보였어요. 우리는 팔짱을 낀 채 이어폰을 한 짝씩 꽂고 꽤나 오랫동안 거리를 헤맸습니다. 굳이 말을 나눌 필요도 없었지요. 그냥 함께 음악을 듣는 것만으로도 충분히 즐거웠습니다. 그렇게 그녀와 함께 있으면 꿈이라도 꾸듯 황홀했습니다. 하지만 요새는 별로 그렇지 않죠. 설렘이 없어진 대신 편해졌습니다. 하지만 이러다 싫증이라도 나서 흐지부지 헤어지게 되는 건 아닐까 두려운 마음이 들기도 하죠. 전 그 모든 것을 기억합니다. 그녀와 함께 한 시간들은 소중하기에 되도록 잊지 않으려 애쓰는 편입니다. 하지만 기억되는 나는 이미 내가 아니죠. 그녀에게 말을 거는 나, 생각하는 나, 꿈꾸고 한숨을 쉬고 웃기도 하고 남몰래 울기도 하는 나, 그건 그저 마음속의 상념일 뿐 매 순간의 내가 아니잖아요.

지금 이렇게 말하는 내가 바로 나라고요? 어디서 찾을 필요도

없이 매 순간 나 자신은 지금 여기 있을 뿐이라고요? 그래요, 어쩌면 그 말이 맞을지도 모릅니다. 나를 찾으려는 노력 따위는 어리석은 헛수고에 지나지 않을 수도 있죠. 나는 매 순간 지금 여기 있고, 지금 여기 있는 나 외에 또 다른 나는 도무지 있을 수가 없으니까요.

그런데 희한하게도 저는 지금 여기 있는 제가 불쑥 땅에서 솟은 풀잎처럼 느껴져요. 나로 존재한다는 건 분명 한 생명으로 지금 여기서 숨 쉬고 있음을 뜻하죠. 하지만 나로 하여금 지금 여기 있게 만든 시간과 공간은 대체 무엇인가요? 나는 대체 어디로부터 와서 또 어디로 갈까요? 저는 아무리 해도 자신이 아닌 그 무엇 혹은 그 누군가와 함께 있는 나 외에 다른 나는 도무지 떠올릴 수 없습니다. 대체 무슨 까닭에서 일까요?

아으, 자꾸 이런 생각을 하니 머리만 아파요. 그냥 그녀와 좀 잘 되기만 했으면 좋겠어요. 나를 찾지 못하면 또 어떤가요? 그녀와 잘 되면 아무튼 행복할 텐데.

그런데 그녀도 행복할까요? 그냥 이렇게 별 감동도 없이 데면 데면 시간만 보내도?

자기의식은 변화하는 자기에 대한 의식이다

우리에게는 자기의식[15]이 있습니다. 그런데 자기란 대체 무엇이며 또 어떻게 생겨나게 되는 것일까요? 셰익스피어의 《리어왕》에는 "내가 누구인지 말할 수 있는 자는 누구인가?"라는 유명한 구절이 나옵니다. 대체 우리는 어떤 존재일까요? 또한 자신이 그렇다는 것

을 우리는 무엇으로 증명할 수 있을까요?

철학적 사고에 익숙하지 않은 사람들에게 이런 물음은 엉뚱한 것으로 여겨지기 쉽죠. 누구나 자신이 누구인지 이미 알고 있습니다. 게다가 한 인간으로 존재함에는 자기의식과 더불어 존재함이 포함되어 있으니 자기의식이란 그냥 인간으로 태어나는 순간부터 자동적으로 지니게 되는 것이라고 말할 수도 있죠.

그럼에도 자기가 무엇을 뜻하는 말인지 설명하기는 결코 쉽지 않습니다. 자기란 학생으로서의 자기, 선생으로서의 자기, 한 남자 혹은 한 여자의 애인으로서의 자기, 한 국가의 국민으로서의 자기 등 살면서 겪게 되는 이런저런 일들과 교육, 가치관 등에 의해 형성된 것이죠. 하지만 우리가 자기에 대해 지니는 이런 생각들은 실은 자신이 한 사회에서 맡고 있는 이런저런 기능과 역할을 표현할 뿐입니다. 누구도 자신의 존재가 학생이나 선생, 누군가의 애인, 국민 등의 의미로 한정된다고 생각하지 않죠. 우리에게 자기란 기능과 역할의 관점에서는 도무지 헤아릴 수 없는 고유함과 인격성을 표현하는 말입니다.

현대의 과학자들이나 철학자들 중에는 갓난아이는 자기의식을 지니지 않는다고 여기는 사람들이 많이 있습니다. 자기의식이란 자신에 관한 반성적 성찰을 통해 생겨나는 것인데, 갓난아이에게는 자신에 관한 반성적 성찰을 할 능력이 아직 생겨나지 않았다는 거죠. 이러한 생각에 따르면 갓난아이는 그저 감각적 자극에 그때마다 반응할 뿐이기 때문에 자기의식을 지닌 성인처럼 능동적으로 사유하거나 행동할 수 없습니다. 전 이런 식의 주장에는 별 관심이 없습니다. 그럴듯하기는 하지만 그것은 성인이 된 인간들의 자기의식을 자

기의식의 표본으로 삼기에 가능한 주장일 뿐이죠.

사람들은 종종 식물은 의식을 지니고 있는지, 식물 또한 인간처럼 고통을 느낄지 궁금해하죠. 만약 인간의 의식, 한 동물로서 인간이 느끼는 고통을 표본으로 삼는다면 식물은 당연히 의식도 없고 고통도 느끼지 못합니다. 식물은 인간이 아니니 식물이 인간적인 의식이나 고통과 무관하게 존재한다는 것은 자명하죠. 하지만 그렇다고 식물이 돌과 같이 그저 무감각하게 있을 뿐이라고 단정 지을 수도 없는 노릇입니다. 식물은 분명 살아 있고, 살기 위해 노력할 뿐만 아니라 자신의 삶을 지속하기 위해 불리한 것은 피하려 하니까요. 다만 식물은 우리와 근본적으로 다른 방식의 삶을 지니고 있기에, 우리는 우리에게 통용될 수 있는 의식이나 고통 같은 말들로 식물이 어떤지 설명할 수 없을 뿐입니다.

그렇다면 갓난아이에 대해서도 같은 말을 할 수 있지 않을까요? 성인의 자기의식을 표본으로 삼는 한 갓난아이에게는 아무런 자기의식이 없죠. 하지만 그렇다고 갓난아이가 자기를 전혀 의식함 없이 시간을 보낸다고 단정하는 것도 꽤나 섣부른 단정일 겁니다. 아기의 울음은 대체 뭔가요? 그것은 그냥 돌을 치면 나는 소리처럼 순전히 물리적인 반응에 불과한가요? 만약 아이에게 아무런 자기의식이 없다면 대체 얼마만큼 경험이 반복되어야 없던 자기의식이 불현듯 생겨나게 될까요?

성인에게 자기란 언제나 동일한 것처럼 느껴지기 마련이죠. 시간의 흐름만큼이나 무상한 것이 마음인데도 우리는 십 년 전의 자기나 지금의 자기나 다 똑같은 나라고 생각합니다. 그것은 성인에게 자기의식이란 자신을 경험의 축으로 삼아 일어나는 것이기 때문이

죠. 감각과 의식이란 한 자리에 머무는 법 없이 늘 무상하게 흐르기 마련입니다. 그런데 우리는 감각과 의식의 흐름을 언제나 동일한 자기에게 속한 것으로 받아들이죠. 그런데 그렇게 생겨난 자기의식은 감각과 의식의 무상한 흐름을 자기로부터 뻗어나가는 원형의 파동으로 전환시킴으로써 얻을 수 있는 특별한 의식입니다. 자기의식을 이러한 의미로 이해하면 갓난아이에게는 정말 자기의식이 있을 수가 없죠. 이러한 자기의식이란 일정 시간 이상 지속하는 것으로, 자신을 반성적으로 되돌아보고 또 대상화하는 과정이 전제가 되어야 생겨나는 것인데, 갓난아이는 이런 식의 자기의식을 지닐 만큼 오래 살지 못했으니까요. 사실 이런 식의 자기의식은 체험의 순간 활동하는 구체적인 의식이 아니라 자신에 대한 반성과 대상화를 통해 비로소 나타나게 되는 추상화된 의식에 불과합니다.

예컨대 자신이 누군가에게 첫눈에 반했다고 생각해보세요. 그럴 때 우리는 동일한 자기에 대한 생각 따윈 까맣게 잊고 말죠. 우리의 마음은 온통 자신이 사랑하게 된 자의 아름다움을 향해 있을 뿐이기 때문에 자기를 반성적으로 되돌아보거나 동일한 어떤 것으로서 자신을 대상화하는 일은 전혀 일어나지 않습니다. 하지만 그럼에도 우리는 아름다움으로 인해 일어나는 감정의 동요를 느끼죠. 상대에게 매료된 채, 동일한 자기 따윈 까맣게 잊은 채, 아름다움으로 인해 동요하고 고양되며 심지어 격동하기까지 하는 감정의 흐름에 자신을 내맡기게 됩니다.

이러한 느낌은 비록 성인이 된 우리들이 흔히 말하는 자기의식처럼 동일한 자기를 전제로 하지는 않지만, 아무튼 자기의식이라고 불릴 수는 있지 않을까요? 아니 실은 변화하는 자기에 대한 의식,

자신을 중심축으로 삼아 감각과 의식의 모든 원인들을 자기 존재의 외곽에 놓인 것으로 주변화하는 의식이 아니라, 자신을 감정의 힘으로 뒤흔드는 감각과 의식의 원인들을 삶과 존재의 중심으로 삼아 그 중심을 향해 나아가는 그러한 의식이야말로 진정한 자기의식이 아닐까요? 전 그렇다고 믿습니다. 그리고 이런 의미의 자기의식은 갓난아이에게서도, 아니 실은 갓난아이에게서 가장 강한 정도로 발견되죠.

우리는 매 순간 끝없이 변하고, 그때마다의 감각에 반응하며 그 감각의 원인이 되는 존재자에 주목합니다. 우리의 구체적 삶 속에서 활동하는 자기란 이러한 것이고, 따라서 동일한 자기란 기껏해야 자신에 대한 이론적 성찰의 산물에 불과할 뿐이죠. 그렇다면 진정한 자기의식, 우리의 구체적 삶 속에서 작용하는 그러한 자기의식은 실은 변화하는 자기에 대한 의식이어야만 합니다.

그러한 자기의식에 있어서 가장 주된 것은 사념이 아니라 감각과 감정입니다. 감각과 감정을 통해 우리는 언제나 이미 초월적 존재자를 향해 나아가고 있는 자로서의 자기를 발견하게 되죠. 아니 실은 발견이란 말 자체도 참된 의미의 자기의식에 있어서는 아무 의미도 없는 말일지 몰라요. 느끼며, 우리는 아름다움에는 다가섬과 어루만짐으로 반응하고 추함에는 심정의 경직과 외면으로 반응합니다. 그 느낌은 언제나 자기의 느낌이죠. 느낌이란 오직 자기 안에서, 혹은 자기에게서 일어나는 것이지 자기 밖에서 일어나는 것일 수 없으니까요.

하지만 느낌을 통해 알려지는 자기는 언제나 이미 자신으로는 환원될 수 없는 초월적 존재와의 관계 속에서 존재하는 자기입니다.

그러한 자기는 동일한 자기, 대상화할 수 있는 자기와는 아무 상관도 없죠. 감각의 원인으로서 초월적 존재가 변화하는 것으로서 느껴지고, 감각의 수용자로서 자기 역시 변화하고 운동하는 것으로서 느껴지니까요.

의식은 언제나 이미 물질적이다

어떤 의미에서 회화는 가장 물질적인 예술입니다. 아마 이렇게 말하면 조소나 건축이 회화보다 훨씬 더 물질적이 아니냐고 반문하는 사람도 있을 거예요. 어떤 면에서는 그렇죠. 그림은 평면적이지만 조각 작품과 건축물은 삼차원적이고, 공간적이며, 육중한 물질덩어리로 이루어져 있으니까요. 하지만 조소와 건축에서 사람들은 대체로 조각가와 건축가가 부여한 형상에 주목하게 되고, 건축의 경우 기능성에 관심을 보이게 되며, 그 때문에 조각 작품과 건축물을 이루는 물질덩어리의 물질성은 형상과 기능성을 가능하게 할 특별한 질료의 성질로 전환됩니다. 즉 조각과 건축에서는 물질성이 인위적인 형상과 기능성에 종속된 변수처럼 여겨지기 쉽다는 거예요.

오귀스트 로댕Auguste Rodin, 1840~1917은 전통적 조소의 이러한 특성에 만족하지 않고 작품의 물질성을 적극적으로 부각시키기 시작한 예술가였죠. 예술 평론가들은 흔히 로댕이야말로 현대 조각의 문을 연 유일무이한 예술가라는 식으로 말하곤 합니다. 로댕은 주로 인체를 조각했는데, 직업적인 모델을 쓰거나 어떤 이상적인 형상미를 표현하지 않았죠. 그는 실제 인간과 일상의 모습을 그대로 표현

하려고 했습니다. 그 때문에 그의 작품은 매끈하고 우아한 전통적 조각 작품들과 달리 거칠고 사실적입니다.

전 로댕의 이러한 시도를 관념성으로부터 물질성으로의 이행이라고 이해해요. 이 말은 로댕의 예술이 유물론적 세계관을 지니고 있었다는 의미가 아닙니다. 다만 한 예술가로서 로댕이 인간의 삶과 존재를 물질적 세계로부터 유리된 순연한 정신성의 관점에서 바라보는 전통적인 태도에 만족하지 못했다는 뜻입니다.

유물론적 의미에서 물질이란 우리의 존재와 무관하게 존재하는 세계의 근원적 질료성을 표현하는 말이죠. 하지만 이런 의미의 물질은 형이상학적 개념에 불과합니다. 우리가 알고 있는 물질이란 감각을 통해 알려지는 것이죠. 감각을 통해 알려지는 물질은 우리의 존재와 무관한 것일 수 없고, 오직 정신과의 대비 속에서만 의미를 지닙니다. 물질 일반이란 원래 존재하지 않죠. 우리가 물질이라는 말로 부르는 것은 이미 알려진 것, 관념적이거나 정신적인 것으로 환원되지 않는 감각적인 것들의 총칭입니다. 즉 우리는 감각을 통해 우리에게 초월적인 것으로 알려지는 모든 것들을, 그것이 우리의 정신으로 환원될 수 있는 것이 아니라 우리에게 감각적으로 작용해오는 것이라는 점에서, 정신과 대비되는 물질적인 것으로서 파악하죠.

로댕의 작품에서 발견되는 거친 표면, 이상화되지 않은 형태, 대칭과 반복이 없는 구도 등은, 감각이란 혹은 감각을 통해 알려지는 모든 초월적인 것들은 우리의 정신과는 근본적으로 다른 것임을 알려주는 듯합니다. 그렇게 로댕의 작품은 우리의 정신과 무관하게, 감각을 통해 알려진, 그러나 정신의 작용과 이해의 한계는 근원적으로 넘어서는, 있는 그대로의 현실적 존재자들처럼 우리 앞에 서 있

습니다.

로댕의 작품이 우리에게 일깨우는 것은 유물론적 의미의 물질성과는 아무 상관도 없죠. 그것은 우리에게 우리 자신이야말로 스스로에게 가장 덜 알려진 존재라는 역설적인 사실을 드러냅니다. 우리 자신을 비롯해 세상에 있는 모든 것들은 결국 물질들로 이루어져 있다는 철학적 단언을 내리는 순간, 우리는 우리 자신에게 물질적 존재로서 아주 선명하게 드러납니다. 그것이 올바른 드러남이든 왜곡된 드러남이든 아무튼 우리는 우리 자신에 대해 명확한 이해를 갖게 됩니다.

하지만 한 예술 작품으로서 로댕의 조각이 드러내는 것은 단순한 사물의 물질성이 아니라 우리 정신의 근원적 물질성입니다. 우리 안에서는 감각을 통해 알려진, 그리고 바로 그러한 의미에서 우리 존재의 지평 위에 머무는 순연하게 감각적인 것으로서, 비정신적인 것들이 꿈틀거리죠. 로댕의 작품을 통해 우리는 우리의 정신이 가지런하고 조화로운 질서의 관점에서 고찰될 수 있는 것이 아니라, 이성적 이해의 한계를 넘어서는 불가해한 것으로서 존재한다는 사실에 눈을 뜨게 됩니다. 우리 정신의 물질성이란 우리의 정신 역시 감각과 무관할 수 없는 것이기에 늘 불가해한 것으로 존재한다는 것을 표현하는 말이죠.

조소에서와 달리 회화에서는 관념성으로부터 물질성으로의 이행이 단 한 사람의 걸출한 예술가에 의해 이루어지는 대신 여러 전위적 예술가들에 의해 서서히, 그리고 보다 철저하게 이루어졌습니다. 풍경을 입체적 사물과 공간의 관점에서 고찰하는 것을 타성에 젖은 정신의 산물로 보고, 근원적 인상의 평면성을 표현하려 한 인

상주의 예술가들, 회화에 복수의 시점을 도입함으로써 회화의 세계를 정태(停態)적인 정신의 구성물로 이해하기를 거부한 입체파 예술가들이 회화에 대한 관점을 관념성으로부터 물질성으로 이행시킨 선구자들이었죠.

1908년경 시작된 분석적 입체파는 1912년 종합적 입체파로 넘어갔습니다. 아마 종합적 입체파의 작품들이야말로 현대 예술의 가장 주요한 흐름이 관념성에서 물질성으로의 이행임을 알리는 상징적인 작품들일 거예요. 비록 복수의 시점을 도입함으로써 화가 자신의 존재가 역동성을 띠게 되었다고는 해도, 분석적 입체파의 작품들은 여전히 화가 자신에 의해 인위적으로 구성되어 만들어진 것이라고 볼 수 있습니다. 하지만 종합적 입체파의 작품들에서는 파피에 콜레[16] 등의 기법이 도입되면서 사물의 즉물성[17]을 표현하는 일이 가능해졌죠. 화가가 직접 그리는 것이 아니라 벽지나 담배갑, 신문지 등을 화면에 붙임으로써 어떤 인위적 구성도 전제하지 않는 사물의 즉물성이 회화의 한 구성요소로 자리매김하게 되었다는 겁니다. 하지만 종합적 입체파의 작품들에서 발견되는 사물의 즉물성은 형이상학적 이념으로서의 물질과는 아무 상관도 없죠. 그것은 바로 우리 자신에 의해 감각된 즉물성, 우리 정신의 근원적 물질성을 드러내는 즉물성입니다.

물질과 무관한 순연한 정신성의 관점에서 우리 자신을 고찰하는 한, 우리는 이성적 이해의 한계를 넘어서는 모든 것들을 정신에 낯선 타자로 만들어버립니다. 그 낯선 타자에는 우리 자신도 속하게 되죠. 하지만 감각이란 그저 그때마다 창발(創發)적으로 일어나는 것이기에, 감각에 의해 일깨워져 활동하는 정신 역시 이성적 이해의 한

계를 근원적으로 넘어서는 것으로서, 언제나 이미 역동적인 것으로서, 있을 뿐입니다.

감각과 역동적 존재의 관점에서 보면 우리에게 낯선 타자는 원래 존재할 수 없는 법이죠. 우리에게 알려진 모든 것들이 실은 우리 존재의 역동성을 가능하게 하는 우리 자신의 일부니까요. 기억나시죠? 우리는 역동적으로 삶을 꾸려가는 존재자이고, 그러한 존재자에게 고립된 자기는 원래 아무 의미도 없는 허명에 불과합니다. 감각의 평면 위에서 우리는 이미 모든 것과 하나로 연합해 있습니다.

파악하고 이해하는 정신이란 모든 것이 근원적으로 하나인 그 무한의 지평 위에서 한 순간 울려 퍼지는 노래와도 같죠. 노래는 때로는 아름답고 때로는 추합니다. 하지만 노래가 끝나면 그뿐, 우리는 다시 모든 것을 하나로 아우르는 존재의 전체성 안에 머물게 됩니다. 어떤 밖도 지니지 않은 절대적인 안, 자신과 자신 아닌 것의 구분이 모두 사라진 감각의 평면 위에서 우리는 스스로 끝없이 역동하며 침묵하는 소리가 됩니다.

의식의 물질성은 우리에게
천국과 지옥을 함께 일깨워준다

로댕의 예술은 도식적으로 사고하는 것이 얼마나 위험한 일인지 잘 알려주는 또 다른 예입니다. 사람들은 흔히 로댕의 예술을 리얼리즘이라는 말로 특징 짓죠. 그런데 문예 사조에 대한 도식적인 설명에 따르면 리얼리즘은 낭만주의나 상징주의에 대립적입니다.

오귀스트 로댕, 〈생각하는 사람〉, 1880. 《지옥의 문》의 독립상들 중 하나.

뭐, 대강의 경향에 관해 말하자면 이런 설명이 잘못된 것이라고 볼 수는 없습니다. 실제로 리얼리즘 계열의 작가들은 대체로 낭만주의 및 상징주의에 대해 비판적이고, 상징주의 계열의 작가들은 리얼리즘에 대해 비판적이죠.

하지만 로댕은 상징주의에 대해 적대적인 태도를 취하지 않았습니다. 도리어 그 반대였죠. 로댕의 작품들 중 가장 유명한 것은 〈생각하는 사람〉입니다. 〈생각하는 사람〉은 《지옥의 문》이라는 작품에 포함된 독립상들 중 하나죠. 1880년 프랑스 정부는 당시 건립 예정이었던 장식미술관의 출입문 제작을 로댕에게 의뢰했습니다. 《지옥의 문》은 이탈리아의 조각가 로렌초 기베르티Lorenzo Ghiberti, 1378~1455의 〈천국의 문〉의 영향을 많이 받았다고 해요. 〈천국의 문〉은 피렌체 세례당의 제2문으로, 역시 이탈리아의 조각가이자 건축가

인 안드레아 피사노Andrea Pisano, 1290?~1348?가 제작한 피렌체 세례당의 제1문에 뒤이어 제작되었죠.

로댕은 단테Dante Alighieri, 1265~1321의 《신곡》과 보들레르의 시집 《악의 꽃》의 영향 아래 《지옥의 문》을 제작했다고 합니다. 《지옥의 문》은 고통에 몸부림치는 인간들을 극적으로 묘사하는데, 이는 《신곡》에서 단테와 베르길리우스가 지옥을 여행하면서 처절한 고통에 시달리는 인간들을 목격하는 이야기를 반영한 것이죠. 하지만 그것이 단테가 살았던 중세의 세계관을 반영한 것이라는 식으로 생각할 필요는 전혀 없습니다. 도리어 근대 이후 메마른 합리적 지성과 자본주의적 상품의 논리가 지배하게 된 세상에서 새로운 고뇌와 불안에 사로잡히게 된 인간들에 관한 이야기라고 볼 수 있죠. 로댕은 《신곡》도 즐겨 읽었지만 《악의 꽃》 역시 거의 암송할 정도로 즐겨 읽었다고 합니다. 《지옥의 문》은 보들레르가 《악의 꽃》에서 심오하고도 음울한 시어로 재해석한 우리 시대의 지옥을 표현하죠. 전 《악의 꽃》에 수록된 시들 중 《지옥의 문》에 담긴 지옥이 어떤 것인지 가장 잘 드러내는 작품은 〈신천옹〉이라고 생각합니다.

신천옹

샤를르 보들레르

장난삼아 뱃사공들은 종종 신천옹을 잡지.
깊은 바다 위에서 미끄러지는 배를 따르며
한가로이 길동무가 되어주는
커다란 바다의 새를.

뱃사공들이 갑판 위에 놓자마자

이 창공의 왕은 서툴고도 부끄럽네.

가련하게도 크고 흰 날개를 옆구리에 단 채

마치 노처럼 질질 끌지.

이 날개 돋친 길손은 얼마나 어색하고 무기력한가!

방금 전엔 그토록 아름다웠으나 이젠 우스꽝스럽고 추할 뿐이네!

어떤 이는 파이프로 부리를 지지고

어떤 이는 절름거리며 이전에는 날던 이 병신을 흉내내지!

시인은 이 구름의 왕자를 닮았구나.

폭풍 속을 넘나들며 궁수를 비웃지만

지상으로 추방되면 큰 소리로 놀림을 당하며

큰 날개로 인해 비트적거리기나 하네.

리얼리즘이란 분명 예술을 통해 있는 그대로의 현실을 표현하고자 하는 의지의 산물일 겁니다. 그런데 우리에게 현실이란 대체 무엇을 뜻하는 말일까요? 많은 현대인들은 현실이란 인간의 꿈과 의지, 감정 등에 영향을 받지 않는 과학적 탐구를 통해서만 밝혀질 수 있는 것이라고 생각합니다. 그런데 그러한 현실은 결국 인간이 배제된 현실, 우리 자신의 삶과는 직접적으로 아무 상관도 없는 공허한 현실일 뿐입니다. 과학적 탐구란 기껏해야 회색빛 이론만을 만들어낼 수 있을 뿐이죠.

로댕에게, 그리고 로댕이 즐겨 읽었던《악의 꽃》의 시인 보들레

르에게 현실이란 결코 인간과 무관한 것일 수 없었습니다. 인간은 본질적으로 자유로운 존재이고, 자유는 자유분방한 꿈과 상상력을 전제로 하죠. 눈앞의 현실에 마음을 빼앗긴 자는 이해하지 못하는 찬란한 존재의 아름다움에 눈을 떠 스스로 아름다워지고자 하는 열정과 의지로써 사는 삶, 오직 이러한 삶만이 참으로 살만한 가치가 있는 삶입니다.

루소와 낭만주의자들이 그랬던 것처럼 보들레르는 메마른 합리적 지성이 지배하게 된 근대 이후의 세계에서 자유로운 정신의 지옥을 보았습니다. 그는 상품의 논리에 사로잡힌 타산적인 지성을 경멸했고, 꿈과 이상마저도 이론화하려는 과학의 절대화를 거부했죠.

그것은 로댕 역시 마찬가지였어요. 로댕에게 현실이란 결코 인간의 고뇌와 무관한 것일 수 없었습니다. 로댕에게 인간은 하늘을 우러러야 하는 존재였고, 아름다움을 꿈꾸어야 하는 존재였으며, 참담한 고통 속에서도 자유로운 선택의 가능성 앞에서 고뇌하기를 멈출 수 없는 존재였습니다.

로댕의 작품이 지니는 그 강렬한 물질성은 이론화되기를 기다리는 자연과학적 세계의 물질성과는 아무 상관도 없습니다. 자연과학적 세계의 물질성이란 오직 메마른 지성의 한계를 드러내는 물질성이죠. 이론화될 수 없는 근원적인 것으로서 거기 있으면서, 마치 풀잎이 땅으로부터 돋듯 모든 아름다운 것이 거기로부터 유래하는 불가해한 존재의 지평, 로댕에게 물질이란 바로 이러한 의미를 지니고 있었습니다. 불가해한 존재의 지평으로서 물질을 드러내며 로댕의 작품들은 우리에게 천국과 지옥을, 회피할 수 없는 존재의 선택지로 제시합니다.

세계의 물질성으로 인해 우리는 우리 자신이 지성 이상以上의 존재라는 사실에 눈뜨게 되죠. 그럼 우리는 가지런하게 질서 잡힌 지성적 세계의 한계에서 벗어나 드높은 창공을 나는 시인의 꿈을 꿀 수 있습니다. 하지만 지상에 유배된 자에게 시인의 꿈은 천국의 가능성뿐 아니라 지옥의 가능성 또한 열어놓습니다. 그저 뱃사람일 뿐이라면 만족스러웠을 지상의 세계가 하늘을 우러르는 시인에게는 그 자체로 지옥이 되니까요.

로댕의 〈생각하는 사람〉은 현대를 살아가는 우리 모두의 자화상입니다. 바로 우리 안에 천국과 지옥이 있죠. 아름다움을 꿈꾸는 우리 모두에게 삶이란 결국 시인되기의 과정일 수밖에 없으니까요.

꿈과 현실은 공존하는 걸까 분리되어 있을까?

꿈과 현실은 대체 무엇을 뜻하는 말일까요? 꿈은 없는 것이고 현실은 있는 것일까요? 안개로 뒤덮였던 그 가을날로 돌아가 봅시다.

두 번째 이야기

그대는 차마 소녀의 마을을 향해 걸음을 옮길 수가 없었습니다. 마음의 먹먹함이 좀처럼 가시지 않았기 때문이죠. 꽤 오랫동안 그대는 우두커니 서 있기만 했습니다. 하지만 결국 가던 길을 그냥 계속 가는 편을 택했죠.

숲속에서 그대는 안개로 뒤덮인 나무 사이를 헤매고 다녔습니다. 안개 속에서는 모두가 혼자였어요. 하지만 외톨이가 된 듯한 기분을 느끼지는 않았죠. 그건 마을의 집들이 그랬듯 주위의 나무들 역시 안개를 뚫고 그대를 향해 다가오려는 것 같았기 때문입니다. 그대 또한 나무들에게 다가가고 싶었죠. 하지만 먹먹한 심정을 감춘 채 그저 묵묵히 걷기만 했습니다. 그대는 숲속의 그 무엇에도 다가갈 수 없었어요. 어찌 그럴 수 있었겠어요. 그대는 소녀에게도 다가갈 수 없었는데요. 그리움마저 외면한 사람은 아무 것에도 다가가서는 안 되는 사람입니다. 설령 그대가 다가가기를 원한다 해도 어차피 아무 것에도 다가갈 수 없어요. 그립지 않은 것은 아름답지 않고, 아름다움을 잃은 것은 무의미할 뿐이니까요. 사람에게 무의미만큼

멀리 있는 것은 아무 것도 없는 법입니다.

아마 그 때문이었을 거예요. 그날 이후 그대는 무뚝뚝해지기 시작했습니다. 숲으로 가는 일도 점점 더 적어졌고 고단한 부모의 얼굴을 보며 느끼는 먹먹함도 점점 더 옅어졌습니다. 이따금 먼발치에서 소녀의 모습을 보기도 했지만 그럴 때마다 그대는 왠지 자신에게 화가 나 견딜 수가 없었죠. 가슴 한 구석에서 일렁이는 그리움도 싫었고 그 그리움에 순응할 수 없는 자신도 미웠습니다. 그건 무뚝뚝한 그대의 마음이 흔들리던 유일한 때였죠.

하지만 그런 흔들림마저도 삼 년쯤 지나자 더 이상 일어나지 않게 되었습니다. 그대의 가족이 먼 도시로 이사를 갔기 때문이죠. 낯선 도시에서의 삶은 그리 나쁘지 않았습니다. 그대의 가족은 여전히 가난했지만 어찌어찌 생활은 꾸려갈 수 있었죠. 그곳에서 그대는 공업 고등학교에 들어가 기술을 배웠고, 고등학교를 졸업한 뒤에는 제법 번듯한 공장에 취직도 했습니다. 하지만 제법 똑똑했던 그대는 공장 생활에 만족하지 않았죠. 틈날 때마다 열심히 공부해서 몇 년 뒤에는 대학에 들어갔습니다. 대학에 들어가자 애인도 생겼죠. 애인이 생기자 무미건조하기만 했던 그대의 마음에도 조금씩 온기가 돌기 시작했습니다.

물론 애인에게서 애틋한 감정을 느끼지는 않았습니다. 기억나시죠? 어린 시절 안개 속을 헤맨 후로 그대는 그 무엇 혹은 그 누구에게도 다가갈 수 없는 사람이 되었습니다. 다행히도 그대의 애인은 성격이 쾌활했어요. 시쳇말로 쿨했죠. 미인은 아니었지만 스타일이 꽤 좋은 여자였습니다. 그건 그대 역시 마찬가지였어요. 그대 또한 미남은 아니었지만 나름 남자다운 매력이 있어서 제법 여자들의 이

목을 끌고는 했죠. 그대는 애인을 자주 만나지는 않았습니다. 그래도 남자가 애인에게 해야 한다고들 하는 일은 하나도 빼놓지 않고 다 했죠. 만나서 함께 밥도 먹고, 영화도 보고, 쇼핑을 하며 길거리를 헤매기도 하고, 때로는 여행도 함께 갔습니다. 때가 되면 선물도 주었고, 이벤트를 벌이기도 했죠. 물론 애인이 특별히 감동하는 일은 거의 없었습니다. 그대 또한 감동을 기대하지 않았죠.

그대도 애인도 장래의 계획까지 생각하지는 않았습니다. 그대는 사는 게 쉽지 않다는 것을 아주 잘 아는 대단히 현실적인 사람이었죠. 결혼은 미래가 어느 정도 보장된 사람이나 하는 것인데, 지금 그대는 우선 대학을 졸업하고 취직을 해야 했고, 그러고 나서는 돈을 벌어야 했습니다. 돈이 제법 모여야 결혼이든 뭐든 생각해볼 수 있는 거죠. 하지만 자신은 있었습니다. 미래가 불안하기는 했지만 그대는 단련된 사람이었거든요. 가난도 이겨냈고 부모의 고단한 얼굴이 안겨 준 먹먹한 마음도 잊었고 그리움마저 지워버렸죠.

어느 여름날이었어요. 햇살이 눈을 찔러와 그대는 투덜거리며 잠을 깼습니다. 토요일이었던가, 아무튼 주말이었고, 전날 밤 애인과 꽤 많은 술을 마셨습니다. 애인은 그날따라 기분이 좋은지 진심은 담겨 있지 않았지만 그대에게 여러 번 사랑한다는 고백도 했죠. 그때마다 그대는 최대한 그윽한 표정을 지으며 "나도 사랑해" 하고 대답했어요. 물론 그대의 말에도 진심이 담겨 있지는 않았습니다. 둘 다 알고 있었어요. 사랑한다는 말에 진심이 담기면 상대가 부담스러워할 거라는 것을, 그대도 그대 애인도 너무 잘 알고 있었습니다. 눈을 감은 채 그대는 애인이 있는 곳을 더듬거렸어요. 조금 더 자고 싶기도 했지만 그새 애인이 그리웠거든요. 지난 밤 애인은 정말 화끈

했습니다. 평소보다 더 많이 웃었고, 여느 때보다 배는 더 감각적이 었습니다.

하지만 애인은 곁에 없었어요. 그대는 일어나 방 밖으로 나갔죠. 애인은 부엌 싱크대 곁에 서서 창밖을 보고 있었습니다. 애인에게 다가가려다 그대는 무언가 이상한 기색을 느끼고 제자리에 멈추어 섰죠. 가만히 살펴보니 애인의 눈가에서 무언가 반짝이고 있었습니다. 눈물이었죠. 그대가 처다보고 있는 줄도 모르고 애인은 계속 눈물을 흘렸습니다. 꽤 오랫동안 그대는 우두커니 서서 그런 애인을 바라보고만 있었어요. 그건 정말 낯선 모습이었죠. 그토록 쾌활하던 애인이 울다니, 마치 애비라도 죽은 것처럼, 혹은 첫사랑이라도 잃은 것처럼 하염없이 울다니, 그대는 정말 당황스러웠습니다.

아으, 그대는 속으로 신음했죠. 갑자기 마음이 먹먹해졌고, 어쩌면 이제부터 애인을 볼 때마다 마음이 먹먹해질지도 모르겠다는 불길한 예감이 들기도 했습니다. 마치 보이지 않는 장막이 내려와 애인과 그대 사이를 갈라놓은 것만 같았어요. 그대는 예감했죠. 애인이 그대로부터 멀어질 것이고 그대 역시 애인으로부터 멀어질 것을요. 애인이 그 장막을 뚫고까지 그대에게 다가올 것 같지는 않았습니다. 그대 역시 굳이 장막을 뚫고까지 애인에게 다가가고 싶지는 않았죠. 물론 헤어지면 당장은 외롭고 힘들겠지만 먹먹해진 마음을 품고서 그녀 곁에 머무는 것도 그대는 좀 부담스러웠습니다. 그래서 그게 다행인지 불행인지는 판단할 수 없었습니다.

'마치 꿈을 꾸고 있는 것 같아!' 그대는 마음속으로 신음했습니다. 적잖게 혼란스러웠죠. 하지만 단련된 사람답게 곧 마음을 다잡았습니다. '별거 아냐. 처음부터 우리에게 미래 따윈 중요하지 않았는

걸!' 물론 그대는 알지 못했습니다. 자신은 진작부터 꿈속을 헤매고 있었고, 애인과 자신 사이의 장막이란 새삼 악몽으로 변해버린 고독이라는 것을요. 정녕 짐작도 못했습니다. 하지만 모르는 것이 잘못된 것은 아니죠. 그대에게는 처음부터 별로 중요하지 않은 문제였을 겁니다. 쿨한 사람에게는 악몽조차도 장차 즐거운 추억이 되는 법이니까요.

어린 시절에 그랬던 것처럼 그대는 여전히 먹먹한 마음이 싫었습니다. 그건 그대를 위해서는 다행스러운 일이었을 수 있죠. 고독과 같은 감정을 챙기기보다는 일단 현실적인 사람이 되는 것이 중요하니까요. 그렇지 않으면 잘 살기가 정말 힘들죠. 그대는 그리운 것은 다 잊었습니다. 짙은 안개의 장막을 뚫고 숲속의 나무가 그대를 향해 다가오려 애쓰던 것도, 비록 묵묵히 안개 속을 걷기만 했지만 숲속의 나무에게 다가가고 싶었던 것도, 그대는 기억하지 못했죠. 그뿐인가요? 아침햇살을 받으며 기지개를 켜던 소녀의 아름다움도 그대 가슴속에선 하얗게 지워졌죠.

애인과의 이별이 힘들 거라고요? 걱정하지 마세요. 결국 세월이 약인 걸요. 조금만 시간이 지나면 상처 따윈 다 회복되는 법입니다. 애인의 까닭 모를 슬픔 때문에 잠시 마음이 먹먹해졌던 것도 그대는 결국 다 잊게 될 거예요.

의식의 물질성은 존재 자체의 표현이다

우리의 의식은 언제나 물질적입니다. 이 말은 '존재하는 것은 오

직 물질뿐'이라는 유물론적 명제와는 아무 상관도 없어요. 유물론은 형이상학적 이론의 하나이고, 유물론에 바탕을 둔 물질 개념 역시 그 현실성 여부를 확정지을 수 없는 형이상학적 개념에 불과하죠. '의식이 물질적'이라는 말은 우리의 의식은 감각적인 것들로 구성되어 있으며, 우리의 의식을 구성하는 감각적인 것들은 의식의 통제를 받지 않는 것들이라는 뜻입니다.

실은 우리가 물질이라는 말로 표현하는 모든 것들이 감각적인 것들이죠. 감각하는 나와 무관한 것으로 주어질 수 없는 감각적인 것들은 우리에게 주어지기는 하나 우리의 의식적 통제 밖에 있고, 우리 자신과 그 감각적인 것들과의 관계 속에서만 존재할 수 있습니다. 의식적 행위의 전제가 되는 감각적인 어떤 것은 그 자체로 의식의 근원적 구성요소인 셈입니다.

이 말이 무엇을 뜻하는지 잘 이해가 되지 않으면 자신이 붉은 꽃을 바라보고 있다고 생각해보세요. 사람들은 보통 붉은 꽃이 자신과 무관하게 존재하는 하나의 사물로서 마음 밖에 존재한다고 생각합니다. 하지만 붉은 꽃의 붉음은 감각적인 것으로, 감각하는 자의 마음을 떠나서는 존재할 수 없죠. 붉은 꽃은 하나의 물질적 사물로서 마음 밖에 있는 것이 아니라 우리 마음과 무관할 수 없는 것으로서, 감각적인 것으로서, 그저 지각하는 자에게서나 그렇게 나타날 수 있는 하나의 현상으로서 존재합니다. 그럼에도 우리는 붉은 꽃의 붉음을 결코 자의적으로 만들어낼 수는 없죠. 붉은 꽃은 분명 감각적인 것으로 마음 밖에 있는 사물이 아니지만, 그럼에도 우리가 어떤 의식적 행위를 통해 자의적으로 만들어낼 수 있는 어떤 것도 아닙니다. 바로 그 때문에 우리는 붉은 꽃의 존재를 물질적인 것으로 이해하죠.

하지만 우리가 경험하는 붉은 꽃의 물질성은 실은 감각적인 것입니다. 그런데 감각적인 것이란, 적어도 그것이 우리에 의해 의식되는 것인 한, 의식의 한 계기일 수밖에 없습니다. 그러니 물질적인 것은 결국 우리의 의식 자체일 수밖에 없죠.

아마 '의식의 물질성'이라는 표현에 대한 오해는 크게 두 가지 형태로 나누어볼 수 있을 겁니다. 하나는 의식의 물질성이 우리가 알고 있는 현상적 세계와 다른 물질적 세계의 존재를 암시한다고 여기는 겁니다. 물질적인 것이 우리 의식의 한 계기인 감각적인 것일 뿐만 아니라, 의식적 행위의 통제로부터 벗어난 것이려면, 의식의 밖에 감각적인 것의 근거인 물질적인 것이 존재해야 한다는 결론을 내리는 겁니다. 하지만 조금만 생각해보면 이런 식의 생각은 결코 자명할 수 없다는 것을 쉽게 알 수 있죠. 예컨대 붉은 꽃의 이미지를 컴퓨터 모니터를 통해 보는 경우를 생각해봅시다. 모니터에는 붉은 꽃이 아주 실감나게 나타나지만 그것이 꼭 실재하는 붉은 꽃을 전제하는 재현된 이미지라는 법은 없죠. 이미지 파일이란 실은 0과 1이라는 두 숫자의 조합으로 이루어진 정보의 덩어리에 불과하니까요. 그렇다면 우리가 실재한다고 여기는 꽃 역시 0과 1이라는 두 숫자의 조합에 불과할 수도 있는 것 아닐까요? 마치 컴퓨터의 그래픽카드가 정보의 덩어리에 불과한 이미지 파일을 바탕으로 화려한 이미지를 모니터 위에 재생하듯이, 우리의 눈과 뇌가 정보의 덩어리를 토대로 화려한 이미지를 재생하는 것이라고 생각할 수도 있지 않을까요?

감각적인 것은 감각적인 것을 가능하게 하는 물질적 사물을 전제한다는 생각은 사실 감각적인 것을 의식 밖에 존재하는 물질적인 것으로 오인함으로써 생겨나는 오류 추론의 결과에 불과합니다. 한

마디로 우리가 물질적이라고 여기는 것 자체가 실은 감각적인 것이기에, 우리의 '의식 밖에 존재하는 물질적 사물'이라는 관념은 감각적인 것을 형이상학적으로 실체화함으로써 얻어진 거짓 관념에 지나지 않는다는 겁니다.

'의식의 물질성'이라는 표현에 대한 또 다른 오해는 어떤 유아론唯我論적인 관념에 바탕을 두고 생겨난 것이라 볼 수 있습니다. 결국 물질적인 것을 포함해 우리가 경험하고 알게 되는 모든 것들이 다 의식의 계기들에 불과하니 존재하는 것은 결국 우리 자신의 의식뿐이라고 결론을 내리는 거죠. 하지만 우리 의식의 계기들 중 순전히 우리 자신에 의해 산출된 것은 아무 것도 없습니다. 그것들은 모두 우리 자신이 아닌 그 어떤 존재에 의해 우리 안에 불러일으켜진 것이고, 오직 그런 것인 한에서만 우리의 의식적 행위의 통제 밖에 있는 물질적인 것으로 판단될 가능성을 지닐 수 있어요.

그러니 결국 의식의 물질성은 감각적인 것으로서 드러나며 동시에 숨는 존재의 표현일 수밖에 없습니다. 우리는 오직 감각의 우회로를 통해서만 존재를 경험할 수 있기에 존재는 오직 감각적인 것으로서만 우리에게 자신을 나타내지만, 감각적인 것은 현상에 속한 것일 뿐 존재 자체와 동일한 것으로서 오인되어서는 안 된다는 겁니다.

이 말은 물질이라는 말 자체가 실은 존재가 우리에게 자신을 나타내는 방식을 표현한 말이라는 뜻입니다. 물질적인 것은 결국 모두 감각적이니까요. 바로 여기에서도 '우리의 의식은 물질적이다'라는 명제가 결코 '오직 물질만이 존재한다'는 유물론적 명제와 같은 뜻을 지니지는 않는다는 것이 분명하게 드러납니다.

도리어 우리는 의식의 물질성을 어떤 이념적 가치로도 환원될

수 없는 존재 자체의 고유함을 드러내는 말로 이해해야 합니다. 물질이든 정신이든, 삶과 존재를 표현하는 모든 말들은 결국 이념적인 것들이고, 삶과 존재를 물질이나 정신으로 환원하기를 시도하는 순간 우리는 삶과 존재의 근원적 고유함을 훼손하게 되죠.

분명 삶과 존재는 때로는 정신적인 것처럼 때로는 물질적인 것처럼 우리에게 나타납니다. 하지만 정신과 물질은 존재가 우리에게 자신을 나타내는 방식을 표현하는 이념적인 말일 뿐이죠. 우리는 오직 우리 자신의 역량에 상응하는 방식으로밖에는 아무 것도 경험할 수 없기에 우리에게 나타나는 모든 것들은 자신을 드러내면서 동시에 감추는 것일 수밖에 없습니다.

어쩌면 바로 여기에 예술의 진정한 의의가 있는지도 모릅니다. 예술 작품 역시 언제나 물질적이죠. 하지만 누구도 예술 작품의 물질성을 사물의 무감각한 물질성과 같은 것으로 받아들이지 않습니다. 물질적인 것인 한 예술 작품은 순연한 정신일 수 없는 삶과 존재의 비밀을 일깨우죠. 하지만 예술적 음미와 이해의 대상인 한 예술 작품의 물질성이 일깨우는 삶과 존재의 비밀은 사물의 무감각한 물질성으로 환원될 수 없는 근원적 아름다움입니다. 그것은 삶과 존재의 고유함을 드러내는 거죠. 오직 고유한 것만이 아름다울 수 있으니까요.

물질적 의식은 생성의 바다이다

의식의 물질성에 대한 분명한 자각은 예술의 영역에서는 세잔

으로부터 비롯되었습니다. 이 말은 세잔 회화의 예술사적 의의를 이해하려면 풍경이 구형과 원통형, 원추형의 세 기본 도형들로 재구성될 수 있다는 세잔의 생각을, '세계란 우리 자신에 의해 구성되고 산출된 현상에 불과하다'는 관념론적 생각과 같은 것으로 여겨서는 안 된다는 뜻입니다.

기본 도형들의 구성물로서 드러나는 한, 풍경은 우리 자신의 의식과 무관할 수 없는 현상적인 것으로 판단될 수 있죠. 하지만 풍경은 우리 자신에 의해 산출되는 것이 아니라, 다만 도형적으로 세상을 해석할 수 있는 우리의 역량에 걸맞은 방식으로 자신을 드러낸 존재의 표현일 뿐입니다. 세잔의 회화가 표현하는 구성된 풍경은 도형들로 구성된 현상을 통해 자신을 드러내면서 동시에 현상으로 환원될 수 없는 것으로서 현상의 이면에 숨은 존재를 암시합니다.

세잔의 회화를 통해 표현되기 시작한 의식의 물질성은 브라크나 피카소를 비롯한 입체파 화가들을 통해 보다 구체적이고 혁신적인 방식으로 표현되었죠. 파피에 콜레를 비롯하여 예술가에 의해 가공되지 않은 물질적 사물들을 그림의 구성요소로 사용하는 기법들을 보여준 종합적 입체파의 회화는 그 완결판이라고 볼 수 있습니다.

화폭 위의 물질적 사물들은 예술가들의 인위적 통제에 의해 산출된 것일 수 없습니다. 하지만 그런 화폭 위의 물질적 사물들은 그림의 구성 요소로서 삶과 존재에 대한 예술적 감성과 이해의 지평 위에 놓여 있는 것일 수밖에 없죠. 즉 종합적 입체파의 회화에서는 예술가의 행위에 의해 창조되거나 산출된 것이 아닌 하나의 물질적 존재자가 예술적 의식의 한 근원적인 계기로 작용합니다.

하지만 세잔을 비롯한 입체파 예술가들의 작품은 의식의 물질성을 온전히 표현하는 데는 여러 가지 한계를 지니고 있었죠. 그것은 무엇보다도 우선 입체파 운동이 여전히 '의식의 밖'이라고 여겨질 사물들과 풍경들의 입체적 표현을 지향하고 있었다는 점에서 찾을 수 있습니다. 물론 철학적 사유를 통해 '의식의 밖은 존재하지 않는다'고 결론을 내릴 수는 있어요. 하지만 그림이 이런저런 물질적 사물들과 풍경들을 입체적으로 재구성한 것인 한, 그것은 의식의 물질성을 표현하는 그림이라기보다 '특정한 예술적 방식으로 새롭게 수용되고 해석된 외부 세계의 물질성'을 표현하는 그림으로 오인되기 십상이죠.

입체파 예술이 지니고 있었던 이러한 한계는 초현실주의 운동을 통해 극복되었습니다. 초현실주의 혹은 쉬르레알리슴surréalisme이라는 말을 처음으로 쓴 이는 프랑스의 문인 기욤 아폴리네르Guillaume Apollinaire, 1880~1918예요. 아폴리네르는 처음에는 초자연주의 혹은 쉬르나튀랄리슴surnaturalisme이라는 명칭을 사용하려 했지만 이 말이 특정한 철학적 관점과 연관되어 있다는 오해를 살까 염려하여 초현실주의라는 말로 바꾸었다고 합니다. 초현실주의는 원래 문학에서 처음으로 시작되었습니다. 초현실주의에 새로운 시대정신의 도래를 알리는 본격적인 문예학 운동으로서의 의의를 부여한 사람은 앙드레 브르통André Breton, 1896~1966이었습니다. 의학도이기도 했던 그는 지그문트 프로이트Sigmund Freud, 1856~1939의 정신분석학에 심취한 시인이자 비평가였죠.

브르통이 1924년에 작성한 《초현실주의 선언》에 따르면 초현실주의란 "이성에 의한 통제가 완전히 부재하는, 미학적이고 도덕적인

모든 선입견에서 벗어난, 사유의 받아쓰기"를 표현하는 말입니다. 그런데 "이성에 의한 통제가 완전히 부재하는 사유의 받아쓰기"란 대체 무엇을 말하는 것일까요? 사유나 받아쓰기라는 말은 이성적 이해를 전제로 하니, 이성적 통제를 전제로 하지 않는 사유의 받아쓰기에 관해 논하는 것은 실은 어불성설에 불과한 것 아닐까요?

아마 이러한 문제를 해결하려면 먼저 공간의 문제에 관해 생각을 정리해 둘 필요가 있을 겁니다. 우리는 보통 세계를 삼차원적 대상들이 서로 공간적 관계를 맺고 있는 세계로 이해하죠. 하지만 인상주의 운동의 의의에 관한 설명에서도 나왔듯이 우리의 시지각 장은 근원적으로 평면적입니다. 삼차원적 대상들의 공간적 관계로서 지각된 세계는 반복 체험과 습관, 지각에 대한 이성적 판단 등을 전제로 구성된 세계일뿐이지 근원적 감각인상으로부터 직접적으로 주어진 세계는 아니라는 겁니다.

그렇다면 이성의 통제가 부재하는 사유의 받아쓰기 혹은 그 회화적 표현은 삼차원적 대상들의 공간적 관계가 해체됨을 전제로 할 수밖에 없는 셈입니다. 그리고 이러한 작업은 바로 인상주의 및 입체파 예술가들에 의해 수행되었죠. 하지만 인상주의 및 입체파 회화는 여전히 "이성에 의한 통제"가 사라지지 않은 회화라고 볼 수 있습니다. 그림을 통해 표현되는 것이 감각되고 이해될 '바깥세상'이니까요. 의식은 여전히 느끼고 이해하는 주체로서 감추어져 있고, 다만 '바깥세상'만이 이성적으로 구성되기 이전의 근원적인 상태로 되돌려졌을 뿐이죠.

초현실주의는 바깥세상이 아니라 의식의 근저에 놓여 있는 무의식에 주목합니다. 의식의 통제를 받지 않는다는 점에서, 그리고 무

의식의 영역으로부터 솟아오르는 모든 이미지들은 우리 자신의 의식적 행위에 의해 산출된 것이 아니라는 점에서, 무의식은 우리 존재의 물질성을 드러내죠. 하지만 무의식의 영역에서 발견되는 우리 존재의 물질성은 감각적인 것으로서 경험되는 물질성 입니다. 우리는 오직 감각적인 것만을 발견할 수 있습니다. 이미 감각된 것으로서 소위 바깥세상에 속한 것이 아니라 이미 우리 자신의 존재에 속한 것으로 드러나는 것만을 발견할 수 있죠.

이성적 통제가 부재하다는 점에서 무의식의 영역에서 발견되는 우리 존재의 물질성은 종종 혼란스럽고 기괴합니다. 하지만 우리 존재의 물질성이 자아내는 혼란과 기괴함이 우리 존재의 근원적 어둠을 드러내는 것으로 오인될 필요는 없습니다. 이러한 의미의 어둠이란 오직 이성을 빛으로, 이성적이지 않은 모든 것을 어둠으로 대립시킴을 전제로 한 것이니까요. 존재의 드러남이라는 점에서, 무의식의 영역에서 발견되는 우리 존재의 물질성은 이성적 통제를 수반하는 어떤 세계상보다도 더 밝고 찬란합니다. 이성에 의해 감추어진 것이 우리 존재의 물질성을 통해 밝혀지고 드러나게 되니까요.

예술 작품의 물질성은 초현실을 고지한다

초현실주의 예술운동에 참여했던 예술가들 중에서는 지그문트 프로이트의 정신분석학의 영향을 받은 이들이 많습니다. 하지만 그렇다고 초현실주의 예술 작품들을 정신분석학의 관점에서만 해석할 이유는 없어요. 예술가는 이론이 아니라 삶과 존재 자체를 표현하려

애쓰는 자니까요.

예술 작품은 결국 사람이 만들고 또 사람에 의해 향유되는 법이죠. 예술가가 어떤 사상에 사로잡혀 있든 예술 작품은 아무튼 우리 자신의 존재가능성에 잇닿아 있는 것으로서만 만들어질 수 있다는 겁니다. 존재가능성이 뭐냐고요? 그것은 우리의 미래는 우리의 꿈과 무관하게 저절로 주어지는 것이 아니라는 생각을 담고 있는 말입니다. 그렇다고 우리의 미래가 우리 자신의 꿈에 의해서만 결정된다고 생각해서는 안 되죠. 우리가 알지도 못하고 어쩔 수도 없는 것들이 우리의 삶을 송두리째 바꾸어버릴 수도 있으니까요.

사람들 중에는 꿈은 공허한 것에 불과하다고 여기는 이들이 있죠. 현실을 직시하지 못하면 현명하게 살기 어렵다는 식으로요. 하지만 어떤 사람들은 우리가 어떤 꿈을 꾸느냐에 따라 미래가 달라진다고 생각하기도 합니다. 꿈을 꾸지 않는 자의 삶은 그저 덧없을 뿐이지만 꿈을 꾸고 또 자신의 꿈을 현실로 만들기 위해 노력하는 자의 삶은 의미로 가득 차 있다는 겁니다. 실제로 현실과 무관한 꿈이나 꿈과 무관한 현실은 있을 수 없죠. 인간은 분명 꿈을 꾸는 존재이고, 꿈을 실현하고자 애쓰는 존재이며, 오직 이러한 애씀을 통해서만 현실적인 방식으로 삶을 영위할 수 있는 존재니까요. 이 말은 인위적인 정신의 산물이 아니라 우리의 존재 자체로부터 필연적으로 생겨나는 것인 한, 우리의 꿈과 의지는 언제나 참으로 현실적인 것이라는 뜻이기도 합니다.

앙드레 브르통은 꿈과 현실의 관계를 아주 잘 이해한 시인이었죠. 그는 《초현실주의 선언문》에서 이렇게 말했습니다.

꿈과 현실은 서로 모순인 두 상반된 상태처럼 보인다. 하지만 나는 장차 꿈과 현실이—아마도 초현실이라 불릴—일종의 절대적 현실 안에서 하나가 되리라 믿는다.

전 브르통의 말에 다음과 같이 덧붙이고 싶어요.

"꿈과 현실은 결코 분리될 수 없는 것이며, 꿈과 하나로 결합되지 않은 현실이란 실은 그 자체로 하나의 악몽일 뿐이다."

꿈이란 대체 무엇을 뜻하는 말일까요? 프로이트 식으로 말하면 꿈이란 현실에서 이루어지지 않은 욕망이 은밀한 방식으로 충족되며 생겨나는 겁니다. 이런 관점에서 보면 세계는 욕망이 좌절되는 현실적 세계와 욕망이 충족되는 꿈의 세계로 갈라져 있는 셈이죠. 정말 그럴까요? 전 좀 다르게 생각해요. 만약 꿈이 욕망의 충족이라면, 실은 꿈조차 욕망의 충족을 가능하게 할 어떤 냉정한 논리에 의해 움직이는 셈이죠. 꿈과 반대로 현실은 욕망의 추구가 초래할 위험을 피하려는 냉정한 논리에 의해 움직이는 거고요. 이런 식의 생각은 인간의 지성적 통제에 지나치게 커다란 의미를 부여하는 잘못된 생각입니다. 꿈속에서도 욕망의 좌절은 일어나는 법이고 현실에서도 욕망의 충족은 일어나는 법입니다. 그것은 우리의 의식이 본질적으로 물질적이기 때문이죠.

"풍경이 내 안에서 그 자체를 생각하고, 나는 그것의 의식이다"라는 메를로-퐁티의 말, 기억나시죠? 내 안에서 그 자체를 생각하는 풍경의 의식은 내 욕망과 의지의 통제 밖에 있는 겁니다. 이것은 사실 별로 어렵게 생각할 필요도 없는 간단한 이야기죠. 거리에서나 들판에서나 우리는 매 순간 새로운 풍경을 보고, 풍경이 우리에

게 남긴 이런저런 인상들은 때로 불쑥 머릿속에 떠오릅니다. 그것은 우리가 인위적으로 세우는 계획이나 의지하고는 아무 상관도 없이 일어나는 일이죠. 풍경이 우리에게 남기는 인상들은 나의 욕망과 의지에 의해 산출되는 것들이 아니라는 겁니다. 풍경은 그저 나타났을 뿐이고, 만약 풍경에 의해 내 안에서 어떤 욕망과 의지가 발동하게 되었다면 그것은 풍경이 욕망과 의지의 원인이 될 만한 어떤 인상을 내게 남겼기 때문입니다.

예를 들어 무더위에 지쳐 있었던 나그네 앞에 잔잔하고 푸른 호수가 나타나면 그는 문득 호수에 뛰어들고싶은 충동을 느끼게 되겠죠. 이것을 몸을 식히고 싶은 욕망과 의지에 의해 잔잔하고 푸른 호수의 이미지가 인위적으로 구성되었다는 식으로 생각하는 것은 부조리합니다. 실은 그 반대죠. 먼저 눈앞에 호수가 나타난 뒤에야 기억될 호수의 이미지가 생겨날 수 있고, 내 몸이 무더위에 지쳐 있는 경우에만 잔잔하고 푸른 호수의 이미지가 내 안에 호수 안으로 뛰어들고 싶은 충동과 욕망을 생겨나게 합니다. 간단히 말해 우리의 욕망과 의지는 이미지의 생성에 추후로 뒤따르는 것이지 그에 앞서는 것이 아니라는 겁니다. 아마 꿈이 일종의 욕망충족이라는 프로이트식의 발상은 이미지의 의미가 우리의 주관적 성향이나 상태 등에 의해 변용될 수 있다는 사실을 잘못 해석하면서 생겨났을 겁니다.

배부를 땐 성찬조차도 별로 맛있다는 느낌이 들지 않죠. 하지만 배가 고프면 딱딱하게 굳은 빵 조각조차 맛있게 보입니다. 눈앞에 놓여 있는 음식물 자체의 객관적 속성에 의해 음식물이 맛있어 보이거나 반대로 맛없어 보이거나 하는 것이 아니라 음식물을 몸 안에 받아들여야 하는 이유가 우리에게 있느냐 없느냐에 따라 그렇게 된

다는 겁니다.

배가 고픈 사람의 머릿속에서는 먹을 것의 이미지가 떠오르기 마련이죠. 하지만 자신이 어떤 음식도 먹어본 적이 없고 심지어 먹을 만한 어떤 것도 감각적으로 경험한 적이 없다고 상상해보세요. 그럼 아무리 배가 고파도 우리의 머릿속에서는 먹을 것의 이미지가 떠오르지 않을 겁니다. 그리고 먹을 것의 이미지가 머릿속에서 떠오르지 않는다면 우리는 그저 고통만을 느낄 뿐 구체적으로 먹을 것을 구하려는 욕망과 의지를 품지 못하겠죠. 결국 욕망과 의지란 감각적 경험 및 감각적 경험을 통해 형성된 이런저런 사물의 이미지에 뒤따르는 것일 수밖에 없다는 결론이 나옵니다.

게다가 모든 이미지가 우리 안에서 욕망이나 의지를 불러일으키는 것은 아니죠. 우연히 끔찍스러운 장면을 목격한 경우를 생각해보세요. 기억하고 싶지 않아도 무서운 이미지가 자꾸만 머릿속에서 떠오르고, 악몽을 자주 꾸는가 하면, 심한 경우 살고 싶은 욕망과 의지마저도 잃게 될 수 있죠. 만약 꿈이 일종의 욕망충족과 같은 것이라면 이런 일은 대체 어떻게 설명될 수 있을까요?

전 꿈이란 내 안에 나의 통제를 받지 않는 또 하나의 세계가 있음을 증거하는 것이라고 생각합니다. 의도적인 계획이나 논리 같은 것은 자기도 모르게 생겨난, 꿈에 뒤따르는 그 부산물에 불과하죠. 꿈을 꾸며 욕망의 충족을 꾀할 수도 있지만, 욕망의 충족을 꾀함 없이 그저 그 무엇인가에 매혹되거나 압도된 상태에서 꿈이 흐르는 경우도 있습니다. 우리를 매혹하거나 압도해온 그 무엇인가가 우리 안에서 그 자체를 꿈꾸고, 꿈을 기억하는 나는 그 의식에 불과할 뿐이라는 겁니다.

오직 부자가 되려는 목적으로 철저하게 자신을 관리하는 사람에 관해 한번 생각해볼까요? 소위 현실적인 사람이란 바로 이런 사람이죠. 언뜻 생각하기에 부자가 될 요량으로 자신을 잘 관리하는 사람은 주체적이고 이성적인 사람이라는 느낌이 들어요. 뭐, 상식적으로 생각하면 실제로 그렇기도 하죠. 세상에는 허황된 꿈만 꿀 뿐 자기관리는 잘 못하는 사람들이 많은데, 그런 사람들에 비하면 자기관리를 잘 하는 사람은 분명 주체적이고 이성적이죠. 하지만 그는 실은 부자의 이미지에 압도되고 구속된 사람에 불과합니다. 우선 그의 철저한 자기관리는 그가 부자가 되고자 하는 강한 욕망에 사로잡힌 사람이라는 것을 뜻하죠. 욕망이 강하지 못하다면 철저한 자기관리를 가능하게 할 강한 의지 역시 발휘되지 않을 테니까요. 부자의 화려한 옷이나 주택, 고급 승용차, 부자를 향한 사람들의 선망어린 표정 등 그로 하여금 부자가 될 강한 욕망을 품게 만든 이미지는 다양할 수 있죠. 한 가지 분명한 것은 그가 그러한 이미지에 압도되고 구속되지 않았다면 그는 결코 부자가 되고자 하는 강한 욕망에 사로잡히지 않았을 거라는 사실입니다.

　　그러니 여기서도 메를로-퐁티가 풍경에 관해 남긴 것과 유사한 말이 적용될 수 있습니다. '부자의 이미지가 내 안에서 그 자체를 생각하고, 나는 그것의 의식이다'라는 겁니다. 부자가 될 의지가 굳고 자기관리도 철저하니 나는 주체적이고 자율적인 사람이라고 생각하기 쉽지만, 부자가 될 열망을 품은 나는 내 안에 나 자신을 압도하며 틈입한 타자의 이미지에 구속된 자에 불과하죠. 오직 부자가 되려는 목적으로 자기를 철저하게 관리하는 사람은 꿈과 무관한 현실적 삶을 사는 것이 아니라 실은 달콤한 악몽을 꾸고 있을 뿐입니다. 그는

자신의 삶을 돈을 위한 수단으로 끝없이 전환시키는 사람이죠.

　　오직 아름다움을 향한 삶만이 참으로 자유로울 수 있습니다. 이 말은 아름다움이란 우리 자신이 주체적으로 선택하거나 심지어 산출해내는 것이라는 뜻과는 무관합니다. 실은 여기서도 우리는 마찬가지 이야기를 할 수 있죠. 내가 아름다움을 동경하는 한 '아름다움의 이미지가 내 안에서 그 자체를 생각하고, 나는 그것의 의식이다'라고요. 하지만 아름다움을 향한 동경은 삶을 수단으로 전락시키지 않습니다. 삶이란 자기 안의 아름다움이 끝없이 증가하기를 원하는 소망과 의지의 표현이니까요. 아름다움을 동경하는 자에게 꿈과 현실의 구분은 무의미하죠. 우리 안에서 그 자체를 생각하는 풍경이 현실적인 산과 강의 풍경이듯이 우리 안에서 그 자체를 생각하는 아름다움의 이미지 역시 현실적인 그 어떤 존재자의 아름다움이니까요.

　　아름다움에 사로잡힌 자에게 꿈과 현실은 불현듯 하나가 되고, 꿈과 현실의 구분을 모르는 그 절대 현실 속에서 고립된 자아는 존재하지 않습니다. 오직 절대 현실의 의식으로서만 나는 존재할 수 있습니다. 초현실주의의 초현실은 바로 이러한 절대 현실을 의미하죠.

의식과 무의식, 그 경계는 어디에 있을까?

무의식이라는 말이 있죠. 의식과 무의식은 대체 어떻게 다를까요? 그 경계는 또 어디에 있죠? 영화나 드라마를 보면 무의식 속에 잠재되어 있던 기이한 상념들이 갑자기 떠올라 괴로워하는 사람들 의 이야기가 제법 많이 나옵니다. 두려운 상념들의 원인은 여러 가지죠. 어린 시절 실수로 형제자매를 죽인 일, 어머니나 누이를 향한 성욕을 느낀 일 등 차마 인정하기 힘든 어떤 사건이 자신에 의해 일어났거나 그러한 사건을 일으킬 성향이 자기 안에서 느껴지는 경우, 우리는 현실로부터 눈을 돌리고 도피하기 쉽습니다.

하지만 전 무의식을 이런 식으로만 이해할 필요는 없다고 생각해요. 우리는 끔찍스러운 기억들뿐만 아니라 아름답고 소중한 기억들 또한 자꾸 망각하며 살죠. 우리는 차마 직시하기 힘들만큼 참혹한 기억도 외면하지만 한때 자신에게 속했던 아름다움과 소망도 외면합니다. 그것은 아름다움이란 자신의 추함을 비추는 거울과 같기 때문이죠. 한때 자신이 아름다운 영혼의 소유자였음을 기억하는 일은 지금의 내가 얼마나 추한지 새삼 깨닫게 되는 일과 같습니다.

한 가지 분명한 것은 추함이든 아름다움이든 우리의 기억은 다 삶에 대한 기억이라는 거죠. 상징적인 이미지를 가지고 있는 천사와 악마도 우리의 일상에서 작용하지 않는 한 우리의 기억과는 상관없는 것이 됩니다. 천사가 아름다운 것은 천사가 내 삶 속에서 선의 상

징으로 작용하기 때문이요, 악마가 추한 것은 악마가 내 삶 속에서 악의 상징으로 작용하기 때문이죠. 천사니 악마니 하는 건 다 헛소리에 불과하다고 믿는 무덤덤한 사람에게는 천사나 악마에 대한 별다른 기억이 없을 겁니다.

그렇다면 무의식을 향한 여행을 악의 심연을 향한 여행처럼 생각할 필요도 없죠. 무의식을 향해 가며 우리는 우리 자신과 만날 뿐입니다. 무의식을 탐색하며 우리는 추하거나 아름다운 생활 속의 기억 외에는 다른 것은 아무 것도 만날 수 없습니다. 중요한 것은 언제나 있는 그대로의 자신을 직면할 용기를 지니는 일입니다. 추하면 추한대로 아름다우면 아름다운대로 우리는 있는 그대로의 자신을 아끼고 사랑하는 법을 배워야 하죠.

물론 추한 자기에 그냥 만족해도 된다는 건 아닙니다. 기억하시죠? 아름다움은 우리에게서 아름다움을 향한 동경을 불러일으키기 마련입니다. 이 말은 추함이 우리에게서 추함을 멀리하고자 하는 의지를 불러일으키기 마련이라는 뜻이기도 합니다. 자신의 추함을 직시한 자는 자신을 아름다운 자로 변화시키기 위해 애쓸 겁니다. 그런데 자신을 아름다운 자로 변화시키려면 우리는 무엇보다도 우선 일상의 아름다움을 발견하고 실현하려 애써야 합니다. 일상이 아름답지 못하면 사람 역시 아름답지 못한 법이죠. 누구나 일상적인 존재자로서 삶을 영위하니까요.

있는 그대로의 자신을 직면할 용기란 자신이 살아가는 세상을 있는 그대로 직면할 용기와 다르지 않습니다. 무엇보다도 우선 우리는 추하면 추한대로 아름다우면 아름다운대로 있는 그대로의 세상을 아끼고 사랑하는 법을 배워야 합니다. 오직 그런 경우에만 세상

을 아름답게 만들 수 있으니까요.

예술적 생성의 자리는 일상 세계이다

초현실주의 예술이 주제로 삼은 것은 우리의 (무)의식입니다. 초현실주의 예술이 프로이트의 정신분석학 이론으로부터 많은 영향을 받았다는 것을 아는 사람들은 곧잘 초현실주의가 무의식의 세계에 관한 예술이라는 식으로 이야기하죠.

저는 무의식이라는 말을 온당하다고 여기지 않습니다. 무의식이란 깨어 있는 의식, 주체로서의 의식에 대비되는 의식을 표현하는 말이죠. 그런데 우리가 의식적으로 움직일 수 있는 팔과 다리는 신체에 속한 것인데 반해, 장이나 위처럼 의식적으로 움직일 수 없는 신체기관은 '무신체'에 속한다고 말할 수는 없는 노릇입니다. 마찬가지로 우리의 깨어 있는 의식의 통제를 받지 않는다고 해서, 분명 물리적 사물의 세계가 아니라 우리의 의식에 속해 있는 것을 무의식이라는 말로 표현하는 것은 별로 적절하지 않죠. 그보다는 차라리 잠재적 의식이라는 말로 표현하는 것이 더 적절할 겁니다. 사람들이 소위 무의식이라는 말로 표현하는 것은 실은 잠재되어 지금 당장은 인식되지 않지만, 꿈속이나 상념 속에서 불현듯 현실화될 수 있는 의식을 뜻하는 말이니까요. 이런 맥락으로 보면 초현실주의 예술은 (무)의식 혹은 잠재적 의식을 표현하는 방식들 중 하나라고 볼 수 있습니다.

그런데 우리 안에 잠재된 의식은 대체 어떻게 생겨나게 될까

요? 물론 경험을 통해서 생겨나죠. 그렇다면 경험이 일어나는 삶의 자리는 어디죠? 바로 일상 세계입니다. 일상 세계란 우리의 일상적 삶이 영위되는 세계를 뜻하는 말인데, 경험은 결국 일상적 삶이 영위되는 세계에서 일어날 수밖에 없죠.

그런데 초현실주의 예술 작품들은 비일상적인 이미지들로 가득 차 있고, 이미지들의 구성 역시 비논리적인 경우가 많습니다. 아마 잠재적 의식 속에는 실제로 비논리적으로 구성된 비일상적 이미지들이 꽤 있을 겁니다. 정상적으로 생활하려면 우리는 그런 이미지들에 지나치게 마음을 써서는 안 되죠. 그래서 우리에게 강렬한 인상을 남긴 비일상적인 이미지들은 시간의 흐름 속에서 기억이 닿지 않는 마음의 깊은 곳으로 숨고 맙니다.

하지만 잠재적 의식 속에는 분명 일상적인 이미지들도 많이 있을 겁니다. 경험은 대개 일상 세계에서 일어나니까요. 게다가 무엇인가 비일상적인 것이 경험되려면 일상적인 것의 경험이 전제되어야만 합니다. 비일상적인 것의 경험은 일상적 의식을 지닌 자에게 일어나는 것으로, 오직 일상적인 이미지들이 배경으로 작용하는 한에서만 그 무엇인가 비일상적인 이미지가 나타나는 법이니까요.

그러니 잠재적 의식을 예술적 표현의 소재로 삼는 자는 비일상적인 이미지들뿐만 아니라 일상적인 이미지들에도 주의를 기울일 필요가 있습니다. 아니 어쩌면 일상적인 이미지들이야말로 실은 잠재적 의식을 표현하는 데 있어서 가장 주요한 소재가 되어야만 하는지도 모르죠. 우리는 대부분의 시간을 일상 세계에서 일상적인 것들을 경험하며 삽니다. 그러니 우리의 잠재적 의식 속에서 가장 많은 부분을 차지하는 것 역시 일상적인 것일 수밖에 없죠.

일상 세계는 존재자의 고유함을
드러내면서 동시에 감춘다

유독 20세기에는 인간이란 결국 일상적인 존재자일 수밖에 없다는 사실에 주목한 사상가들이 많았습니다. 그중 가장 중요한 이가 바로 독일의 철학자 마르틴 하이데거Martin Heidegger, 1889~1976일 거예요. 하이데거의 《존재와 시간》1927에 따르면 인간은 무엇보다도 우선 일상적 존재자입니다. 이 말은 인간이란 일상 세계에서 삶을 영위하는 구체적 상황 속의 존재자라는 뜻이죠.

일상 세계는 우리에게 친숙한 세계입니다. 일상 세계의 친숙함은 두 가지 의미를 지니죠. 첫째, 우리는 친숙함을 통해 존재자의 고유함에 눈을 뜨게 됩니다. 친구가 나에게 친숙한 이유는 그가 나에게 긍정할 만한 인격적 아름다움을 소유한 고유한 자로 여겨지기 때문이죠. 친숙한 존재자의 고유함에 눈을 뜨면서 우리는 우리 자신의 고유함에도 눈을 뜨게 됩니다. 내가 친구에게 그랬듯 친구 역시 나에게서 고유한 인격적 아름다움을 발견하죠. 둘째, 나에게 친숙한 모든 것들은 나의 삶을 가능하게 하고 또 편리하게 할 도구로서의 의미를 지닙니다. 그런데 도구인 한, 존재자들의 고유함은 나에게 은폐된 채로 남게 되죠. 도구란 존재자의 쓰임새를 뜻하는 말이지 그 자체의 고유함을 뜻하는 말은 아니니까요.

한마디로 일상 세계는 우리에게 존재자의 고유함을 드러내면서 동시에 감추는 역설적인 세계입니다. 오직 고유한 것만이 참으로 아름다울 수 있다는 것에 이의를 달지 않는 한, 일상 세계란 존재의 아름다움이 친숙함과 더불어 고지되면서, 동시에 쓰임새 너머로 그 아

름다움이 사라져버리고 마는 기이한 세계라고 볼 수 있죠. 결국 우리에게 가장 친숙한 세계가 실은 가장 이해하기 힘든 역설로 가득 찬 세계인 셈입니다. 그리고 우리는 그 역설 속에서 자신을 발견하죠. 우리 자신도 실은 일상적 존재자니까요.

예술에서는 20세기 중반에 이르러 일상 세계에 주목하는 경향이 일어나기 시작했습니다. 소위 팝아트가 그러한 예술적 경향을 대변하죠. 팝아트는 원래 1950년대 초 리처드 해밀턴Richard Hamilton, 1922~2011 등의 영국 작가들이 매스 미디어의 예술적 의의에 주목하면서 시작되었습니다. 하지만 팝아트의 꽃을 활짝 피운 작가들은 미국의 예술가들이었죠. 1950년대 중후반 미국의 예술가들 중에는 추상표현주의의 주관주의적 성향 및 예술적 엄숙성에 반발하는 이들이 있었습니다. 그들은 광고를 비롯한 매스 미디어의 대중적 이미지들을 예술의 영역에 적극적으로 수용했죠.

팝아트에 관한 평가는 극단적으로 갈립니다. 어떤 이들은 팝아트를 자본주의 사회의 상업 문화와 영합한 통속적 예술로 평가 절하하죠. 저도 솔직히 팝아트에 그렇게 우호적이지만은 않아요. 저 역시 팝아트가 상업적이고 통속적인 면을 많이 지니고 있다고 생각합니다. 하지만 팝아트만 상업적이고 통속적이라고 생각할 필요는 없어요. 예컨대 인상주의로부터 시작된 아방가르드 예술 운동은 대체로 전통과 권위, 기성의 사회 질서에 대한 반발로 시작되었죠. 하지만 지금은 아방가르드 예술 운동의 산물들이 높은 예술적 가치를 인정받으며 미술 시장에서 고가에 거래되고는 합니다. 아마 현대 예술을 좋아하는 사람이라면 아방가르드 예술가들이 시대를 앞서 나간 선구자들이었기 때문에 그들의 작품들이 꽤 시간이 지난 뒤에야 비

로소 평가받기 시작했다는 식으로 생각할 거예요. 저도 이런 생각이 틀렸다고 생각하지는 않습니다. 하지만 맞다고도 생각하지 않죠.

사실 이런 식의 생각은 전통적인 예술보다 혁신적인 예술이 더 바람직하고 훌륭하다는 것을 전제로 합니다. 하지만 우리 시대에는 예술의 영역에서만 혁신의 논리가 지배적인 것은 아니죠. 이윤 추구의 논리에 의해 움직이는 자본주의 사회에서는 더 높은 이윤을 가능하게 할 혁신에의 요구가 끝없이 일기 마련이고, 아방가르드 예술이 높게 평가를 받는 것도 어쩌면 아방가르드 예술이 표방하는 전통의 부정과 혁신이야말로 자본의 논리에 가장 잘 어울리는 것이기 때문에 그런 것인지도 모릅니다. 그뿐이 아니죠. 전통의 유산마저도 우리 시대에는 돈으로 환산됩니다. 하나의 작품이 받는 높은 평가는 시장에서 유통될 작품의 가격으로 이어지고, 그런 점에서 우리는 상업적인 이윤의 논리와 무관한 예술 작품은 도무지 존재할 수 없는 세상에서 살고 있는 셈이죠.

팝아트에서 긍정할만한 점을 찾을 수 있다면 그것은 팝아트가 우리에게 가장 친숙하고 일상적인 것들을 예술 작품으로 전환시켰다는 점일 겁니다. 팝아트가 등장하기 전까지 사람들은 예술 작품이 일상과는 다른, 무언가 고상하고 특별한 아름다움을 표현한다고 여겼죠. 그것은 아마 소위 고급 예술이 보통 사람들과는 다른 영웅이나 부자, 귀족들을 표현의 대상으로 삼아왔기 때문일 겁니다. 자신을 무언가 특별한 존재로 과시하고 싶은 부자들과 귀족들의 허영심에 예술이 영합하면서, 사람들은 예술이란 원래 삶과 존재의 아름다움으로부터 유래하는 것이라는 자명한 사실을 망각해버렸죠.

하지만 우리의 삶은 분명 일상 세계에서 꾸려지고, 이는 일상

세계야말로 우리로 하여금 존재의 아름다움에 눈뜨게 만드는 유일무이한 삶의 자리라는 것을 뜻합니다. 그렇다면 우리는 일상적 아름다움에 눈을 돌려야만 하죠. 우리에게 아름다워야 할 것이 있다면 그것은 무엇보다도 우리의 일상 세계가 되어야 할 것입니다. 자신의 일상을 아름답게 가꾸려는 노력은 하지 않고 무언가 특별한 아름다움을 추구한다는 것은 어쩌면 예술의 본질에서 벗어난 허영심의 발로에 불과할 수 있습니다. 물론 예술이 꼭 일상적이어야만 한다고 생각할 필요는 없습니다. 모험과 기이한 환상, 일상에서는 좀처럼 발견하기 힘든 특별한 아름다움을 지향하는 것도 우리의 일상적 삶의 모습들 중 하나니까요.

제가 팝아트에 별로 우호적이지 않은 것도 실은 바로 이러한 이유 때문입니다. 팝아트는 우리에게 친숙하고 익숙한 일상적인 것들 역시 예술 작품이 될 수 있다는 것을 보여주었죠. 하지만 팝아트에서는 일상적이지 않은 특별한 아름다움은 별로 발견되지 않습니다. 말 그대로 일상적인 것들이 예술적 감상의 오브제가 됨으로써 일상적인 것들 자체를 그 쓰임새의 관점에서가 아니라 아름다움의 관점에서 이해하는 것이 가능해졌을 뿐이죠. 이런 식의 작업은 일상의 특별한 아름다움을 일깨운다는 점에서는 긍정적이지만 동시에 우리의 일상 자체를 평범하고 진부한 것으로 환원시켜버릴 위험으로부터 자유롭지 못합니다.

운동 경기를 보며 우리의 마음은 겉으로 드러나는 것 이상으로 흥분할 수도 있고, 누군가와 연애라도 하면 도무지 형언할 수 없는 열정이 자기 안에서 일어날 수도 있습니다. 이러한 일들 역시 분명 일상 세계에서 일어나는 일상적인 일들이죠. 그런데 일상적 삶에서

우리가 경험하는 비범한 아름다움과 느낌들을 팝아트의 작품들은 제대로 표현하지 않습니다. 팝아트에서는 모든 것이 그냥 말 그대로 일상적일 뿐이죠. 그럼으로써 일상 세계는 비범한 아름다움의 경험이 일어날 가능성의 자리가 아니라 진부하고 단조로운 세계로 규격화되고 맙니다. 이런 식의 일은 하이데거처럼 일상성의 의미에 주목한 20세기의 사상가들이 원했던 일이 아니죠. 그들은 도리어 우리의 일상적 삶 안에서 일상적 세계로 환원될 수 없는 존재 자체의 고유한 아름다움이 일깨워질 가능성을 발견하기를 원했습니다.

어쩌면 이러한 예술은 아직 생겨나지 않았는지도 모릅니다. 혹은 그러한 예술은 마치 새로운 사조나 장르처럼 생겨나거나 소멸할 수 있는 것이 아닌지도 모릅니다. 일상에 매몰되거나 혹은 일상으로 환원될 수 없는 존재의 아름다움에 주목하는 것은 삶과 존재를 대하는 우리 태도의 문제니까요.

일상은 내버려둘 때 아름다울 수 있다

팝아트에 관한 생각을 할 때마다 제 머릿속에서 떠오르는 시가 하나 있습니다. 〈내 사랑, 너를 위해〉라는 자크 프레베르Jacques Prévert, 1900~1977의 시죠. 프레베르의 시들 중에는 초현실주의의 흔적이 엿보이는 시들이 꽤 있습니다. 특히 초기의 시들이 그래요. 하지만 프레베르의 시들은 대개 마치 샹송의 가사처럼 친근하고 소박한 느낌입니다. 특별하고 고상한 아름다움을 표현하기보다 소소한 일상의 아름다움을 노래한다는 점에서 프레베르의 작품은 분명 팝아

트와 일맥이 통합니다. 우선 시를 한번 감상해볼까요?

내 사랑, 너를 위해

<div align="right">자크 프레베르</div>

시장에 가서

새를 샀어.

내 사랑

너를 위해

시장에 가서

꽃을 샀어.

내 사랑

너를 위해

시장에 가서

사슬을 샀어.

무거운 사슬을,

내 사랑

너를 위해

그 후 노예 시장으로 가서

너를 찾았지.

하지만 내 사랑

너는 거기 없더군.

이보다 더 일상적이면서도 분명하게 우리가 잊고 사는 것이 무엇인지 드러내는 시가 또 있을까요? 누군가를 사랑하게 되면 우리는 그에게 무엇인가를 선물하려 하죠. 나는 그에게서 또 그는 나에게서 자신에게 친숙한 것을 발견하려 애를 씁니다. 그것은 너무나도 자연스러운 일이죠.《어린 왕자》에서 사막여우가 말한 것처럼 우리는 오직 자신이 길들인 것만을 이해할 수 있으니까요. 길들이고 길들여지며 연인들은 서로에게 소중해지고, 영원한 사랑을 속삭이게 되죠.

그런데 영원한 사랑이란 대체 무엇을 뜻하는 말일까요? 혹시 그것은 연인을 내 일상의 한 부분으로 만들고자 하는 은밀한 소유욕의 표현 아닐까요? 누구나 영원한 사랑을 꿈꾸기 마련이죠. 그것은 사랑하는 이와 영원히 하나가 되는 것보다 더 아름다운 일은 없기 때문입니다. 삶이란 우리 안의 아름다움이 끝없이 증가하기를 바라는 소망과 의지의 표현이기에, 영원한 사랑을 향한 갈망이 우리 안에서 일어나는 것은 지극히 당연한 일입니다.

하지만 사랑한다면 그가 오직 그 자신으로 남을 수 있게 배려해야 하죠. 그를 잃을까 두려워 자신의 것으로 소유하려는 순간 그는 내게서 고유함을 잃게 되고, 사랑은 퇴색하죠. 그뿐인가요? 연인을 소유하려는 나 역시 고유하지 않게 됩니다. 그가 나의 노예인 한 나는 그에게 노예주일 뿐이니까요. 참으로 사랑한다면 그가 그일 수 있게 내버려두는 법을 배워야합니다. 오직 그런 경우에만 우리는 사랑하는 사람에게 영원을 약속할 수 있을 거예요.

오직 그런 경우에만 우리의 일상은 아름다울 수 있죠. 그러니 일상의 아름다움을 표현하는 예술이란 우리에게서 내버려둠의 의미를 일깨우는 예술을 뜻합니다. 우리는 그가 그일 수 있게, 그녀가 그

녀일 수 있게, 내버려두고 있나요? 우리 주위의 세상은 우리가 고유
할 수 있게 우리를 내버려두는 그러한 세상인가요?

모두가 창조의
주체가
될 수 있다

세 번째 이야기, 소녀의 독백

마침내 전 그대를 보았어요. 하지만 기쁘지 않았죠. 그토록 간절히 기다렸건만, 그토록 오랫동안 잊을 수 없어 힘들었건만, 보고 나니 회한밖에 느낄 수가 없었어요. 그것은 그대에게 애인이 있었기 때문은 아니었습니다. 전 한눈에 알아보았어요. 그대는 여전히 고독했죠. 도도한 표정이 꽤나 매력적이던 그대의 애인 역시 고독했어요. 아니 고독이라는 말로 표현하기에는 너무도 차가운 느낌이었죠. 마치 창에 어린 겨울 햇살 같았어요. 유령인 양 창백했고, 거울보다 낯설었죠.

저는 행복 같은 건 별로 원해본 적이 없어요. 신문 배달을 하느라 분주히 뛰던 그대의 얼굴도 행복해 보이지는 않았죠. 행복은 그대에게나 저에게나 너무 멀리 있었습니다. 전 그저 저와 세상 사이에 놓인 유리벽이나 없어졌으면 좋겠다고 생각했어요.

제 주변엔 제가 누군지 진정으로 궁금해한 사람이 아무도 없었습니다. 누구도 저에게서 한 인간을 보지 않았죠. 그건 엄마 때문이었을 수도 있고 아빠 때문이었을 수도 있습니다. 엄마에게 저는 이혼한 남편이 남긴 짐에 불과했습니다. 엄마는 항상 저에게 말했죠. 사랑한다고, 엄마에게는 오직 딸밖에 없다고. 때로는 다정하게 때로는 비감하게 속삭이곤 했습니다. 하지만 저는 알고 있었죠. 자신의

삶을 감당할 수 없는 자에겐 모든 것이 짐인 법이에요. 자식조차도 예외일 수 없죠. 아빠는 저에게 아무 것도 아니었어요. 아빠는 가끔이라도 제 생각을 하셨는지 모르겠지만 전 아빠 역시 절 아주 무시했으면 했어요. 누군가가 아빠 자랑을 하면 되도록 냉정해지려 애쓰곤 했죠. 좋은 아빠가 있어 좋겠다는 생각은 아빠를 사랑하는 마음과는 아예 다른 것이라고 생각하면서요. 있지도 않은 사랑에 집착할 필요는 없다고 생각해요. 그것은 자신을 비참하게 만들 뿐이죠. 자신을 있는 그대로 직시할 용기가 없음을 드러내는 겁니다.

저는 그대를 사랑했어요. 단 한 번도 만난 적은 없지만 그대 외엔 그 누구도 사랑해본 적이 없어요. 전 아직도 종종 저에게 묻습니다. 나는 왜 그대를 사랑하게 되었을까? 영원히 꺼지지 않을 사랑의 불꽃이 어린 나의 가슴에서 일어나는 일이 어떻게 가능할 수 있었을까? 확신할 순 없지만 전 제 사랑의 이유가 그대의 표정에 어린 고독 때문이었다고 생각합니다. 고독하다는 건 결국 갈망한다는 거니까요. 지금 고독하지 않은 사람은 결국 아무 것도 갈망할 수 없는 법입니다. 전 그때까지 저에게서, 오직 저에게서만 발견할 수 있었던 고독을 문득 그대에게서 느꼈어요. 그러자 저의 고독은 무서울 정도로 강렬한 그리움이 되었습니다. 하지만 차마 그대에게 다가가지는 못했습니다. 그저 멀리서 그대가 달리는 모습을 지켜볼 뿐이었죠. 그래요, 제 기억에 그대는 항상 달렸어요. 신문을 옆에 끼고서, 입술을 굳게 다문 채, 달리고 또 달렸죠.

어느 여름날 아침 감히 그대에게 말을 걸 생각을 했죠. 창문을 열고 그대가 집 앞을 지날 때까지 기다렸다가 그냥 아무렇지도 않은 듯 신문 한 장을 달라 부탁할 참이었어요. 신문이 낱개로 얼만지 몰

랐기에 주머니에 천 원짜리를 몇 장 집어넣었죠. 저는 그대의 목소리도 듣고 싶었고, 눈빛도 살펴보고 싶었어요. 신문 값을 지불하며 슬그머니 손도 만져보고 싶었죠.

하지만 막상 그대가 골목 어귀에 나타나자 제 머릿속은 그냥 하얘져버리고 말았어요. 그날따라 그대의 표정은 더욱 어둡고 고독하게 보이더군요. 그대가 집 앞을 지날 때 전 마치 아무 관심도 없는 듯 모른 척하고 기지개나 한번 켰어요. 그리고는 그대가 지나가고 허물어지듯 주저앉았죠. 제 자신이 마치 호박 속에 갇힌 반딧불이 같았어요. 그대의 어둠을 밝히려면 밖으로 나가야만 했죠. 그리고 그대가 보는 앞에서 사랑의 밝은 빛으로 하늘거려야만 했어요. 하지만 그럴 수 없었죠. 딱딱하게 굳은 수액 속에 갇힌 채 이미 오래전에 죽은 나무의 꿈을 꾸는 것 외에 달리 아무 것도 할 수가 없었습니다.

전 깨달았죠. 자기의 어둠마저 밝힐 수 없는 사람이 누군가 다른 사람의 어둠을 밝히는 일은 있을 수 없음을. 제 멍한 마음에 되새기고 또 되새겼어요. 제가 그대에게 다가갈 수 없었던 건 바로 그 때문이었죠. 전 그대의 어둠을 밝히고 싶었으나, 그런 소망 따윈 위선에 불과했어요. 전 그냥 어둠 속에서 떠는 초라한 겁쟁이였을 뿐이죠.

그날 이후 저는 조금씩 변하기 시작했어요. 겉으로 보기에는 이전과 크게 다르지 않았어요. 여전히 무뚝뚝했고 도전적이었습니다. 하지만 속으로는 모든 것에 무관심해졌고, 다른 사람들도 그런 저에게 신경 쓰지 않았습니다. 마치 유령이라도 된 듯한 기분이었어요.

그러던 어느 날이었어요. 안개가 몹시 짙은 날이었죠. 엄마의 방문이 조금 열려 있어 안을 들여다보니 엄마는 죽은 듯 누워 있더군

요. 술 냄새가 심하게 났고, 방바닥엔 수면제가 몇 알 널려 있었죠. 전 별로 놀라지 않았어요. 언젠가 그런 날이 올 거라고 짐작하고 있었으니까요. 솔직히 전 엄마가 죽어도 그만 살아도 그만이었습니다. 엄마는 병원에서 며칠 동안 사경을 헤맸어요. 제가 너무 냉정하고 무관심해 보였던지 이모는 병원에서 저에게 악담을 퍼부어댔죠. 전 이모의 악담에도 신경 쓰지 않았어요. 그럴 이유가 없었으니까요. 저와 세상 사이엔 두터운 유리벽이 놓여 있었죠. 이모와 저 사이에도, 엄마와 저 사이에도, 심지어 제게 사랑을 알게 해 준 그대와 저 사이에도.

하지만 전 그때 처음으로 엄마를 이해했습니다. 원래 제 안에는 엄마를 원망하는 마음만 가득했었지요. 딸을 축복으로 여기지 못하는 엄마를 사랑할 이유는 없다고 생각했으니까요. 하지만 저 역시 그대의 어둠을 밝힐 수가 없었잖아요? 자기의 삶을 감당하지 못하는 엄마에게는 딸마저도 무거운 짐이었듯이 자기의 어둠을 밝히지 못하는 저에게는 사랑이 절망의 이유였습니다. 그런 저에게 엄마를 원망할 권리 같은 건 없었죠. 그저 이런 제 운명을 있는 그대로 받아들이고 스스로 반딧불이가 되어 밖으로 나갈 결의를 품는 것 외에 제가 할 수 있는 일은 아무것도 없었습니다.

이후로 저는 조금씩 밝은 모습을 보이려 애썼습니다. 엄마든 누구든 제가 만나는 모든 사람들이 저에게서 희미하게나마 빛을 보게 하려고 부단히 노력했어요. 처음에는 너무 힘들었지만 차츰 사람들과 친해지기도 했고 고등학교를 졸업할 쯤에는 이전과 달리 명랑한 아가씨가 되어 있었죠.

저는 아무 것도 과장하고 싶지 않아요. 하지만 겉보기와 달리 지금도 제 마음은 어둡답니다. 여전히 엄마를 사랑하지 못하죠. 세상과

저 사이에는 여전히 유리벽이 놓여 있고, 지금도 죽은 나무의 꿈을 꾸듯 살고 있습니다. 지금까지 저를 지탱해온 건 언젠가 그대를 다시 만나게 되리라는 막연한 희망입니다. 정말 우스운 일이죠. 그러면서 그대를 찾으려는 노력은 아무것도 하지 않았거든요.

제 마음 한 구석에서는 늘 불안한 속삭임이 울리곤 했습니다. '그를 향한 그리움조차도 실은 세상과 나 사이에 놓인 유리벽이 아닐까? 나는 나의 어둠마저도 밝힐 수 없는 나의 초라함을 잊으려고 소녀 시절의 철없는 환상에 집착하고 있는 것이 아닐까? 그를 핑계로 세상을 향해 나갈 수 없는 나의 비겁을 합리화시키고 있는 것은 아닐까?' 제 마음속에서 그대는 늘 부드럽고 자상한 남자였습니다. 한때 고독에 시달린 적이 있으니 여자의 어두운 마음에도 공명共鳴할 줄 아는 남자가 되어 있을 거라고 상상하곤 했죠.

하지만 불행히도 오늘 본 그대의 모습은 전혀 그렇지 않았습니다. 표정은 여전히 어둡고 고독했지만요. 그대는 저를 조금도 기억하지 못하더군요. 그대에게 저는 그냥 카페의 여급일 뿐이었죠. 아마 그래서였을 거예요. 전 저를 바라보는 그대의 무심한 눈빛 속에서 순수한 공허를 보았습니다. 제게서 조금이라도 친숙함을 느꼈더라면 나타났을지 모를 부드러움이나 다정함은 조금도 어리지 않았죠.

하지만 오해하지는 마세요. 제가 회한에 잠긴 건 그대가 저를 기억하지 못했기 때문은 아닙니다. 저는 그대에게 특별히 실망하지도 않았어요. 어떻게 그럴 수 있겠어요? 제 안에서 사랑과 그리움을 일깨운 것은 바로 그대 표정 속의 고독이었는걸요.

전 앞으로도 그대를 사랑하기를 멈출 수 없을 거예요. 그대는 여전히 고독하니까요. 하지만 전 깨달았죠. 제가 회한에 사로잡힌 것

이 바로 그 때문이라는 것을요. 그대에게는 어둠이 있었습니다. 저는 그 어둠을 밝혀주지 못했죠. 지금이라도 다가가고 싶지만 그대는 차갑고 낯설기만 합니다. 전 왜 그런지 알고 있어요. 저 역시 자기라는 이름의 음습한 감옥에 갇혀 있었으니까요.

그대의 영혼은 아름다움을 잃은 것만 같았습니다. 고독의 그림자가 너무 짙어 갈망할 그 어떤 것도 발견할 수 없는 자의 공허함만이 느껴졌어요. 저는 그대에게 가까이 갈 수도 없지만 그렇다고 멀어질 수도 없습니다.

이제 저는 세상의 모든 것이 오직 우리에게서 아름다움을 향한 동경을 일깨우려 존재하는 것임을 압니다. 아무리 지독한 어둠이 우리의 영혼을 휘감고 있어도 우리는 그 어둠마저 사랑하는 법을 배워야 하죠. 오직 그런 경우에만 자신의 삶을 긍정할 수 있는 거예요. 제겐 그대가 있음이 여전히 너무도 소중합니다. 제게 존재의 의미를 일깨워 준 것이 바로 그대 표정 속의 고독이었으니까요.

저도 그대와 마찬가지로 여전히 행복하지 못해요. 저를 사랑하고 아껴주는 사람들은 많지만 그들은 제 표정 속의 고독은 보지 못합니다. 하지만 전 상관하지 않을 거예요. 누구나 행복을 바라는 법이죠. 하지만 오직 타인의 고독에 공명할 수 있는 사람만이 참으로 아름다울 수 있어요.

전 가끔 그대로 인해 제가 예술가가 되었다는 생각을 하곤 해요. 그림 그리는 재주도 없고 유명한 작품들을 보면 이해도 잘 못하지만 그래도 무엇이 삶을 아름답게 하는지는 알고 있죠. 아름다움이란 행복이라는 말로는 가두어둘 수 없는 것임을 어렴풋이나마 느끼고 있답니다.

존재는 공창조성의 표현이다

초현실주의 예술과 팝아트는 예술 작품이 예술가에 의해 창조되는 것이라는 전통적인 관념에 대한 도전이었습니다.

우리가 욕망을 느끼기 위해서는 우선 욕망을 일으키는 대상에 의해 수동적으로 자극되어야 합니다. 그러니 잠재된 욕망의 영역인 무의식에서 우리 의식의 통제를 받지 않고 움직이는 이미지들은 우리의 주체적 능동성의 표지라기보다, 도리어 우리 자신이 물질적 존재자로서 우리 주위의 물질적 존재자들의 영향에 반응하는 자라는 것을 알리는, 우리의 수동성의 표지로 이해되어야 합니다.

'사유의 받아쓰기'인 초현실주의 예술에서 예술가는 자신의 존재를 물질적 존재자들과의 영향사적 관계 속에서 드러냅니다. 팝아트의 일상성은 또 어떤가요? 어떤 심오한 의미나 특별한 아름다움도 담고 있지 않은 팝아트의 작품들은 예술가를 비롯한 모든 인간들은 철저하게 일상적인 존재자라는 것을 알리는 듯합니다. 일상적 존재자로서의 우리는 일상 세계의 산물일 뿐, 창조하는 주체일 수 없죠. 팝아트의 작품들은 예술가에 의해 창조되는 것이라기보다 예술가를 매개로 삼아 일어나는 일상성의 드러남이라고 할 수 있습니다.

심지어 팝아트에서는 감상하는 자마저도 자신을 어떤 고유한 주체라기보다 일상성에 수동적으로 반응하는 일상적 존재자로 이해하기 쉽습니다. 욕망의 이미지는 사람마다 다르게 형성되는 것이기에 초현실주의 예술 작품들은 작가들의 각각 다른 고유한 욕망의 이미지를 표현하죠. 그렇기에 감상하는 자는 적어도 작품 속에 드러난 어떤 고유한 성향과 이미지를 자신에게 특유했던 욕망의 경험을 바

탕으로 해석하고 이해하게 됩니다. 하지만 팝아트의 이미지는 그저 일상적입니다. 모든 사람들에게 무차별적인 일상성의 이미지는 무차별적이고 일상적인 존재자인 감상자들에게 언제나 이미 친숙하고 진부한 것으로 전달될 뿐이죠.

그렇지만 예술가를 창조적 주체가 아니라 수동적인 존재자로 이해하는 것은 결코 부정적인 의미만 지니는 것은 아닙니다. 예술가를 창조적 주체로 절대화하는 일은 예술가의 존재에 의해 창조되지 않은 세계를 아름다움이 결여하는 세계로 이해하거나 예술의 아름다움과 존재의 아름다움을 분리된 것으로 이해하는 것과 다르지 않죠. 누가 알겠어요? 어쩌면 예술적 창조에 대한 우리 시대의 예찬은 실은 산업화되고 규격화된 세계에 대한 단순한 반동에 지나지 않을 수도 있는 거죠. 우리가 사는 세상이 고유하고 아름다운 것들로 가득 차 있다면 우리는 우리 자신의 손에 의해 만들어진 것의 아름다움을 세상의 아름다움과 분리될 수 있는 것으로 생각하지 않을 겁니다.

그러니 예술가를 수동적 존재자로 이해하는 것은 적어도 예술가가 만든 작품이 우리에게 아름다움을 전해주는 한, 그러한 작품을 가능하게 한 세상의 아름다움을 긍정한다는 의미죠. 기억나시죠? 예술이란 삶과 존재의 아름다움을 긍정하고 증진시키고자 하는 우리의 소망과 의지의 표현입니다. 그런 점에서 창조적 주체로서 절대화된 예술가와 수동적 예술가는 각기 좋은 점과 나쁜 점을 한 가지씩 가지고 있는 셈입니다.

아름다움을 증진시키려면 스스로 새로운 아름다움을 산출할 수 있어야만 합니다. 하지만 우리 자신에 의해 산출된 아름다움이 삶과 존재의 근원적 아름다움을 전제로 하지 않는다면 아름다움을 향

한 우리의 소망과 의지는 공허하고 헛된 것이기 쉽습니다. 그런 경우 우리는 마치 황무지 위에 아름다움의 신기루를 띄우듯이 예술을 할 뿐이죠. 삶과 존재 자체의 아름다움이 전제되지 않는 한 예술 작품은 아름다움을 향한 우리의 목마름을 달랠 수 없습니다.

그런데 예술가를 수동적 존재자로 이해하는 것과 능동적인 창조자로서 이해하는 것에는 한 가지 공통점이 있습니다. 그것은 예술가와 세상을 서로 분리된 별개의 존재자처럼 이해해야 한다는 거예요. 물론 능동성과 수동성은 능동적인 것의 힘이 수동적인 것에게 전달됨을 전제로 하죠. 하지만 어쨌든 능동적인 것과 수동적인 것의 분리를 전제로 하지 않으면 우리는 힘의 전달에 관해서 말할 수 없게 됩니다. 전달이란 분리된 것 사이에 이루어지는 그 어떤 것의 전이를 뜻하는 말이니까요.

자신을 능동적인 존재자로 이해하거나 수동적인 존재자로 이해하면서 우리는 자신이 전체의 존재로부터 분리된 존재자로서 존속한다는 것을 전제하게 됩니다. 이것은 우리 자신의 존재에 대한 오해죠. 독립된 존재자로서 존재함은 우리에게 원래 가능하지 않은 일이니까요.

초현실주의 예술과 팝아트가 새삼 일깨우는 존재의 진실은 존재하는 것은 어느 것이나 그 자신의 존재로 환원될 수 없는 생성의 과정 속에 있다는 것입니다. 아무 것도 하나의 대상으로서 멈추어 있지 않죠. 의식도 끝없이 새로워지고 욕망도 끝없이 새로워지며 심지어 일상 세계도 한시도 멈추는 일 없이 흐르고 또 흐릅니다. 영원에 비하면 무와도 같은 삶과 존재의 한 순간에 집착하면서 우리는 마치 다른 존재자들로부터 분리될 수 있는 독립된 존재자의 존재가

가능하기라도 한 것 같은 착각에 빠지고는 하죠.

만약 우리의 삶과 존재에 창조라고 할 만한 것이 있다면 그것은 존재하는 모든 것들이 함께 이루어낼 때만 가능할 수 있는 일일 겁니다. 실은 우리 자신을 비롯해 개별적으로 존재하는 모든 것들이 그러한 공共창조성의 표현이죠. 유일하고 고유한 존재자들은 영원한 생성의 흐름 속에서 그 흐름의 한 계기로 현출됩니다. 그 흐름 속에서는 능동적인 것과 수동적인 것의 분리 따위는 있을 수 없죠. 존재하는 모든 것들이 하나의 흐름으로부터 나와 하나의 흐름으로 다시 돌아가면서, 창조함과 창조됨은 언제나 동시에 일어납니다. 어쩌면 창조라는 말조차 현존의 무상함을 망각함으로써 생겨나는 무의미한 말에 불과할 수도 있다는 것을 일깨우면서 말입니다.

예술 작품은 흐름으로서의 존재를 표현한다

아마 지금까지 알려진 예술 운동들 가운데 영원한 생성으로서의 존재와 공창조성의 이념에 가장 걸맞은 운동은 플럭서스 운동일 겁니다. 플럭서스는 흐름, 변화 등을 뜻하는 라틴어에서 온 말이죠. 리투아니아 출신의 미국인 예술가 조지 마키우나스George Maciunas, 1931~1978가 1962년 독일 헤센 주의 비스바덴 시립미술관에서 열린 국제 신음악 페스티벌의 초청장에서 페스티벌을 플럭서스라고 명명한 것이 계기가 되어 널리 쓰이게 된 말이라고 합니다. 마키우나스를 비롯해 존 케이지John Cage, 1912~1992, 요셉 보이스Joseph Beuys, 1921~1986, 백남준1932~2006 등이 플럭서스 운동을 대표하는 예술가들이죠.

아마 플럭서스라는 말이 음악 페스티벌의 명칭이었다는 것은 결코 우연은 아닐 겁니다. 조형 예술은 대체로 정적인데 반해서 음악은 언제나 동적인 흐름이죠. 실제로 처음 플럭서스 운동을 주도한 이들은 대체로 음악가들이었습니다. 백남준은 한국 출신으로는 국제적으로 가장 많이 알려진 예술가죠. 그는 비디오 아트를 창시함으로써 세계 예술사에 큰 흔적을 남겼습니다. 그런 그도 원래는 음악도였답니다. 그의 인생에 큰 전환점이 된 것도 1958년 전위음악가 존 케이지와의 만남이었죠.

아마 백남준의 비디오 아트야말로 플럭서스 운동의 정신을 가장 잘 표현하는 예술일 겁니다. 비디오 아트가 생겨나기 전에는 대다수의 예술가들이나 평론가들이 산업화에 의한 문명의 이기들을 반예술적인 것으로 분류하고는 했죠. 하지만 백남준은 당시로서는 첨단 문명의 산물이었던 비디오에서 전통적인 방식의 예술에서는 가능하지 않았던 예술적 표현의 가능성을 발견합니다. 그것은 영속적 흐름으로서 삶과 존재를 드러낼 가능성이었죠.

비디오 아트에서는 현실적인 것과 가상적인 것, 실재적인 것과 상상적인 것, 의식의 외부에 속한 것과 내부에 속한 것의 구분이 발견되지 않습니다. 심지어 능동적인 것과 수동적인 것, 일상적인 것과 비일상적인 것의 구분조차 무의미하죠. 모든 것은 그저 생성의 절대적이고 영원한 흐름 속에서 한 순간 존속하는 무상한 것으로 제시될 뿐입니다.

그런 점에서 비디오 아트는, 적어도 오랫동안 존재의 대상화 및 그 재현이라는 망령에 시달려왔던 서양 예술사의 관점에서 보면, 인상주의 예술운동에서 시작된 전위 예술가들의 꿈을 완성했다고 볼

수 있는 예술입니다. 백남준의 비디오 아트는 존재의 대상화에 의해 왜곡된 존재의 진실을, 실재적인 것과 상상적인 것의 구분이 함축하는 형이상학적 존재망각의 한계를 드러냈죠.

비디오 아트에서는 상상되거나 경험된 모든 것, 불쑥불쑥 떠오르는 마음속 이미지와 불현듯 닥쳐오는 모든 외적인 존재자들의 이미지가 절대적인 내재성의 평면 위에서 결코 분리될 수 없는 하나의 전체를 이루며 흐르고 또 흐를 뿐입니다.

물론 비디오 아트가 가장 훌륭하고 완벽한 예술이라고 생각할 필요는 없습니다. 가장 훌륭하고 완벽한 예술 따위는 아예 존재할 수도 없는 허명에 불과한 말이죠.

전통적인 예술 작품들, 정적이고 대상화된 존재자들의 아름다움을 재현하는 그러한 작품들 속에서도 우리는 여전히 형언할 수 없는 아름다움과 고유함을 느끼곤 합니다. 20세기 이후 예술 분야에서 종종 발견되곤 하는 전위 예술에 대한 예찬들은 자칫 예술의 다양성을 침해하는 방향으로 작용할 위험성으로부터 자유롭지 못합니다. 한 가지 분명한 사실은 전통적인 예술 작품에서 발견되는 아름다움은 전위 예술이 새롭게 일깨우는 아름다움과는 분명 다르다는 겁니다. 전통과 전위 중 하나를 선택해야만 할 필요성은 전혀 없습니다. 중요한 것은 예술이란 삶과 존재의 아름다움을 발견하고 또 증진시키기를 원하는 우리의 소망과 의지를 표현한다는 사실이죠.

각자에게는 분명 각자만의 아름다움이 있습니다. 각자만의 아름다움이 부정되지 않고 긍정될 때, 특정한 예술 사조나 예술 운동에 대한 편협한 집착에 의해 삶과 존재의 고유함과 다양성이 제약되지 않을 때, 우리는 비로소 예술적일 수 있게 됩니다. 이름난 예술가

나 평론가의 관점이 절대적이라는 생각도 버리세요. 중요한 것은 자기 스스로 예술적이 되는 겁니다. 오직 스스로 예술적이 되는 사람들만이 삶과 존재의 아름다움을 긍정하고 또 증진시킬 수 있습니다.

존재의 흐름 안에서는 누구나 중심이다

하이데거는 〈무엇을 위한 시인인가?〉1946에서 다음과 같은 말을 남겼습니다.

> 감행이 감행된 것을 풀어놓음은 감행이 내던져진 것을 오직 중심을 향
> 해 끌림 안에서만 풀어놓음을 뜻할 뿐이다.

이 수수께끼 같은 말은 라이너 마리아 릴케Rainer Maria Rilke, 1875~1926의 시 〈중력〉에 관한 하이데거의 철학적 해명이죠. 릴케는 만년에 스위스 론 강 계곡의 뮈조트 성관에서 고독한 생활을 했습니다. 〈중력〉은 이때 작성된 시로, 1924년 10월에 완성되었다고 해요. 〈중력〉은 다음과 같은 시입니다.

중력

라이너 마리아 릴케

중심이여, 너는 모든 것으로부터
너 자신을 끌어당기고, 심지어 나는 것들로부터도 너 자신을

되찾는구나, 중심, 가장 강한 것이여.

수직으로 흘러내리며 물이 목마름을 없애듯
중력은 서 있는 자가 무너지게 하네.

하지만 자고 있는 것으로부터,
마치 하늘에 가로놓인 구름으로부터인 양,
무게의 비가 풍족히 내리네.

하이데거에 따르면 여기서 중력이란 물리학적 의미의 중력이
아니라 존재자 전체의 중심을 뜻하는 말입니다. 아마 예술의 의의를
이해하는 데 이보다 더 좋은 생각은 찾기 어려울 거예요.

우리는 모두 지금의 내가 아닌 그 무엇인가 되어가죠. 하지만
대체 어디로 가고 있을까요? 대체 무엇이 되길 원해야 하고, 그것이
나를 위해 바람직하다는 것을 혹은 숙명과도 같이 저어할 수 없는
것이라는 것을, 대체 어떻게 알 수 있을까요?

저는 존재자 전체의 중심으로서의 중력은 아름다움을 뜻하는
말이라고 생각합니다. 뜨거운 살과 피를 지닌 우리에게는 아름다움
이야말로 우리를 이끄는 여러 힘들 중 가장 강력한 힘이니까요. 우
리는 서기도 하고, 뛰기도 하며, 마치 새처럼 훨훨 날고 싶다는 꿈을
꾸기도 하죠. 그 모든 행위들은 모두, 스스로 새가 되고자 하는 우리
의 소망까지 포함해서, 중력에 대한 저항입니다. 하지만 중력이 없으
면 우리는 설 수도 없고 뛸 수도 없으며 심지어 날 수조차 없죠. 난
다는 것은 결코 무중력의 공간 위에서 하릴없이 떠돎과 같은 것이

아니니까요. 그러므로 우리의 모든 감행들은 오직 중력에 의해 가능해지는, 중력으로부터 벗어나는 것 같지만 매 순간 존재자 전체의 중심으로서의 중력을 향해 끌어당겨지는 그러한 것으로서만 가능한 감행들입니다.

아름다움이란 결코 좋기만 한 것이 아닙니다. 추한 자라면 마음 편하게 할 수 있는 일들도 스스로 아름다워지고자 하는 자는 쉽게 할 수 없죠. 마치 중력을 거스르며 뛰거나 날듯이, 우리는 아름다움을 거스르며 아름다움을 향한 동경과는 무관한, 심지어 그에 반하는 행위들에 몰두하며 시간을 보내기도 합니다. 하지만 그렇다고 아름다움을 아주 잊을 수는 없죠. 아름다움으로부터 아주 벗어날 수도 없고, 아름다움과 아주 무관한 삶과 존재를 꿈꿀 수도 없습니다. 사람으로 사는 자는 누구나 모든 것에 아름다움의 의미를 붙이기 마련이죠. 심지어 연민을 모르는 냉정한 정신이나 잔인한 폭력마저도 우리에겐 오직 아름다움으로 오인되는 경우에만 매력적일 수 있습니다.

아름다움은 도처에 있죠. 뛰는 자나 나는 자에게도 중력이 작용하듯이 아름다움을 망각하려 애쓰는 자에게도 아름다움은 거부할 수 없는 힘으로 작용합니다. 전 백남준의 비디오 아트에 담긴 의미가 이런 것이라고 생각합니다. 아무리 무정한 기술문명의 산물이라고 하더라도 존재하는 한, 스스로 아름다워지고자 하는 소망과 의지의 표현으로서의 삶이 여기 있는 한, 그것은 결국 아름다움의 힘으로부터 벗어날 수 없죠.

아름다움이란 중력과 같은 힘이기에 아름다움과 관계 맺고 있는 모든 존재자들 역시 오직 힘으로서만, 힘의 표현으로서만 존재할

수 있습니다. 모든 존재자들은 개별화된 힘들의 표현이고, 그런 한 중심이 아닌 다른 곳을 향해, 사방으로 나아갈 수 있죠. 소심한 정신에게는 혼돈과 두려움도 일깨우면서 말입니다. 하지만 사방으로 나아감을 가능하게 하는 것 역시 실은 중력과 같은 아름다움입니다. 사방으로 나아가면서 모든 것은 실은 아름다움을 향해 나아가죠. 아니 그 안에서는 모든 것이 중심입니다. 모든 것이 결국 중심인 아름다움의 표현이니까요.

모든 것을 중심으로 존재하게 하는 아름다움의 의미를 깨달은 자에게는 어느 것 하나, 심지어 인간의 손에 의해 만들어진 것으로서 가장 반자연적이고 무정해 보이는 것조차, 아름다움의 표현이 아닐 수 없습니다. 우리는 그런 모든 것들을 부정하는 대신 끌어안으며 앞으로 나아가야 하죠. 중력을 거슬러야 합니다. 마치 땅 없이는 존재할 수 없는 풀잎들이 땅을 뚫고 솟아나듯 우리는 모든 것을 중심으로 끌어당기는 아름다움의 힘을 거슬러 사방으로 나아가야만 합니다. 오직 그런 경우에만 중심이 중심일 수 있죠. 오직 그런 경우에만 중심은 사방으로 번져가면서 모든 것을 중심으로 만들 수 있습니다.

용어와의
거리감
줄이기

1강

1 시간성
時間性

시간이 뭘까요? 시간은 주관적인 건가요, 아니면 객관적인 건가요? 얼핏 시간은 객관적인 것처럼 여겨지기 쉽습니다. 우리가 측량할 수 있고, 측량된 시간의 길이는 모든 사람에게 동일하니까요.

우리가 경험할 수 있는 유일무이한 시간은 과거, 현재, 미래의 종합입니다. 그중 기준은 현재죠. 현재보다 앞선 시간은 과거, 현재보다 늦은 시간은 미래가 됩니다. 그런데 현재는 대체 뭐죠? 대체 얼마만큼의 길이가 현재의 시간일까요? 이 물음에 대해서는 오직 한 가지 대답밖에 할 수 없습니다. 시간을 의식하는 자는 누구나, 바로 지금 이 순간을 현재로 이해하기 마련이라고요. 달리 말해 '지금-여기'가 없으면 시간은 결코 나타나지 않습니다. 그러니 시간은 단순히 객관적인 것일 수는 없죠. 시간은 도리어 우리의 존재를 표현합니다. 자신과 세계의 관계를 시간의 흐름 속에서 헤아릴 수 있고 또 헤아려야만 하는 인간적인 삶을 드러내는 것이죠.

시간은 우리가 만드는 것이 아닙니다. 그런 점에서 주관적인 것도 아니죠. 시간은 오직 우리 자신이 시간적인 존재자로 끊임없이 변해가고 있음을, 그 변화는 오직 우리가 머물고 있는 세계와의 관계 속에서만 일어날 수 있음을 드러낼 뿐입니다.

시간의 흐름 속에서 순수하게 주관적이거나 순수하게 객관적인 것은 아무 것도 없습니다. 그 안에서는 모든 것이 하나죠. 시간의 흐름 속에서 인식되는 것은 모두, 심지어 우리 자신마저도, 그 흐름 위로 언뜻언뜻 일어나는 물결에 불과합니다. 수없이 많은 물결들이 제각각 일어나죠. 하지만 제각각 일어나는 그 모든 물결들은 하나의 흐름 안에서 곧 사라질 것으로 머물고 있을 뿐입니다. 물결들은 무상無常해요. 하지만 흐름은, 물결들의 일어남과 스러짐, 다시 일어남의 반복은 영원하죠. 변화는 존재의 무상함을 표현하지만 무상함은 영원과의 관계 속에서만 나타날 수 있습니다. 그렇기에 시간은 우리에게서 덧없는 것들을 향한 애상과 영원에의 기대를 함께 일깨우기 마련입니다.

2 존재자

存在者

철학을 처음 공부하는 사람들은 흔히 존재와 존재자 사이에 무슨 차이가 있는지 잘 모르겠다고 말합니다. 어떤 철학자는 이런 물음을 그저 말장난이라고 여기죠. 존재자는 '있는 것'을 뜻할 뿐, 별다른 뜻을 지니고 있지는 않습니다. 존재는 '있음'을 뜻하니 존재와 존재자 사이의 차이는 '있음'과 '있는 것' 사이의 차이와 같죠.

있음이란 그 무엇인가 '있는 것'의 있음을 표현할 뿐, 그 자체로 독립적인 의미를 지니지는 않습니다. 우리가 있다고 말할 때 '있는 것'은 대체 뭘까요? 우리는 나무나 꽃, 만년필 같은 사물들도 '있다'고 말하지만 법칙이나 사상처럼 사물적이지 않은 것들도 '있다'고 말하잖아요. 아름다움도 있고, 아름다움을 향한 동경도 있으며, 희망과 좌절, 이념과 현실, 삶과 죽음도 있습니다. 그런 점에서 '있음'의 의미는 결코 간단하지 않죠. 있음은 어떤 '있는 것'의 있음을 뜻할 때도 있지만 그렇지 않을 때도 있습니다. 예술과 철학은 사물 속에서 드러나는 삶과 존재의 진실을 향해 있죠. 하지만 삶과 존재의 진실은 단순한 사물의 있음을 통해서는 도무지 설명될 수 없는 것입니다.

3강

3 질료

質料

질료란 말 그대로 그 무엇의 바탕이 되는 재료를 뜻하는 말입니다. 대리석으로 만든 조각의 질료는 대리석이고, 쇠로 만든 칼의 질료는 쇠죠. 예부터 철학자들은 질료를 어떤 형식이나 형상을 갖춤으로써 비로소 그 무엇이 되는 것으로 이해해왔습니다. 어떤 형식이나 형상이 주어지지 않으면 질료 자체는 아무 것도 아니라는 거죠.

아마 이런 설명을 들으면 흔히 이런 의문이 일어날 겁니다. "조각을 만들기 전에도 대리석은 있었고, 칼을 만들기 전에도 쇠는 있었다. 그러니 참으로 존재하는 것은 질료이고 형식이란 그저 참된 존재인 질료를 이렇게 저렇게 변형시키는 틀에 불과한 것이 아닌가?" 하지만 대리석이든 쇠든 우리가 질료라고 부르는 모든 것들은 실은 이런저런 형식과 무관하게 존재할 수 없습니다. 질료의 근본요소인 원자들 역시 고유한 구조와 형식을 지니고 있죠. 그렇지 않으면 대리석, 쇠, 나무와 같은 질료들이 상이해 보이는 것도 가능하지 않을 거예요.

형식이나 형상에 의해 한정되지 않은 순수한 질료는 철학에서 제일질료第一質料라고 부릅니다. 하지만 제일질료는 실제로 존재하는 것이 아닙니다. 그저 우리의 사고

속에서나 존재하는 이념에 불과할 뿐입니다.

4강

4 일자

—者

일자는 그냥 하나님을 뜻하는 말이라고 생각하시면 쉬워요. 일자란 근원적이고 참된 존재인 신을 지칭하는 말인데, 일자의 일이 하나를 뜻하니 결국 한글로 풀어내면 하나님이 되죠. 하지만 고대 그리스의 철인들이 말하던 일자는 인격신은 아닙니다. 기독교나 이슬람 신자들은 대체로 하나님을 인간 때문에 기뻐하기도 하고 또 슬퍼하기도 하는 인격적 존재로 이해하죠. 그들에게 하나님은 세상을 창조한 창조주 혹은 조물주이기도 합니다. 하지만 고대 그리스의 철인들에게 일자는 그저 모든 것을 아우르고 모든 일이 섭리대로 이루어지도록 하는 지고의 영원하고도 무한한 존재를 지칭하는 말이었죠.

플로티노스는 신에 관한 세 개의 위격位格에 관해 말했습니다. 제일의 위격은 일자이고, 제이의 위격은 정신, 제삼의 위격은 영혼이었죠. 제이의 위격인 정신은 원래 일자와 똑같습니다. 플로티노스가 말하는 정신이란 자신의 존재를 통찰하는 일자, 즉 신의 정신을 뜻하는 말이니까요. 하지만 제삼의 위격인 영혼은 정신보다 열등합니다. 그리고 바로 이 영혼이 플로티노스의 철학에서는 세계를 만든 조물주로 통합니다.

일자가 인격적 존재가 아니라고 해서 우리의 인격적 삶과 아무 상관도 없다고 생각할 필요는 없습니다. 일자에서는 참된 진리, 참된 선, 참된 아름다움이 궁극적 일치를 이루죠. 그렇기에 고대 그리스의 철인들은 참으로 인간적인 삶이란 오직 일자를 향해 나아가려는 철학적 에로스를 통해서만 가능하다고 여겼습니다.

5강

5 객체적 질

客體的 質

객체적 질은 우리의 의식 밖에 있는 사물들의 고유한 질료적 특성을 뜻하는 말입니다. 예컨대 꽃의 '붉음'은 우리의 의식 밖에 있는 한 사물인 꽃에 내재한 질료적 특성이죠. 철학적으로 보면 이러한 생각은 결코 당연하지 않습니다. 붉음이란 이런저런 색과 더불어 사물을 지각할 수 있는 자에게나 나타나는 현상적인 것이니까요.

6 기계론적 유물론

機械論的 唯物論

기계론적 유물론은 모든 자연현상을 인과율에 입각해서 설명하는 유물론을 뜻합니다. 정해진 규칙대로 한 치의 오차도 없이 움직이는 기계처럼 자연세계 역시 인과율의 법칙에 의해 역학적으로 움직인다는 겁니다.

기계론적 유물론은 대체로 결정론 내지 숙명론으로 기우는 경향을 보입니다. 세상에서 벌어지는 모든 일들이 인과율의 법칙에 의해 일어나는 법이라면, 우연이나 자유는 아무 현실성도 없는 환상에 불과할 테니까요.

7 본유관념

本有觀念

본유관념은 인간이 태어나면서부터 가지는 관념을 뜻하는 말입니다. 이는 세상을 경험함으로써 후천적으로 생겨나는 관념과 달리 모든 사람들에게 공통된, 경험에 앞서 미리 주어져 있는, 절대적이고 보편타당한 관념이죠. 그런 게 어디 있느냐고요? 뭐, 생각하기에 따라서는 본유관념을 없다고 말할 수도 있어요. 실제로 영국의 경험론자들은 지식의 원천은 감각적 경험이기 때문에 감각적 경험과 무관한 본유관념은 있을 수 없다고 주장했죠. 하지만 데카르트를 비롯한 합리주의자들은 본유관념이 있다고 믿었습니다.

예컨대 원의 기하학적 관념에 관해 생각해보세요. 어쩌면 원의 관념은 어떤 둥근 것을 경험해보지 않은 자에게는 생겨날 수 없는 것일 수 있습니다. 원에 대해 말할 수 있으려면 어떤 둥근 것을 본 적이 있어야 하니까요. 하지만 '하나의 점으로부터 똑같은 길이의 선분을 사방으로 뻗어가게 한 뒤 그 끝점들을 이으면 만들어지는 도형'이라는 원의 기하학적 관념은 사물을 직접 지각하여 생긴 것이 아닙니다. 짐승들도 둥근 것과 뾰족한 것을 지각할 수는 있죠. 하지만 기하학적 관념을 지니고 있지는 않잖아요? 대체 인간과 짐승이 무슨 차이가 있기에 그럴까요? 합리주의자들은 그 차이를 본유관념으로 설명했습니다.

인간은 이성적 동물이기에 세상을 합리적으로 이해할 수 있죠. 합리주의자들은 합리적 이해란, 적어도 그것이 우리에게 의심 불가능한 진리를 얻을 수 있게 해주는 것인 한에서는, 어떤 절대적이고 보편타당한 관념을 전제로 할 수밖에 없다고 생각했습니다. 그런 관념이 없이는 어떤 추론도 타당할 수 없을 테니까요. 합리주의자들에 따르면 감각적 경험은 절대적이고 보편타당한 관념의 원천일 수 없습니다. 감각적 경험은 때로 우리를 속이니까요. 따라서 감각적 경험과 무관하게, 날 때부터 미리 주어져 있는 어떤 절대적이고 보편타당한 관념이 있어야 하는 겁니다.

6강

8 개별화
個別化

개별화는 고립된 개체의 산출을 뜻하는 말이 아닙니다. 예컨대 자기 자신에 관해 한번 생각해보세요. 분명 우리는 한 개인으로 존재하죠. 그건 누구나 어떤 일반적인 규칙이나 이념으로 환원될 수 없는 고유함과 개체성을 지니고 있다는 것을 뜻합니다. 그런 점에서 자신을 한 개인으로 이해하는 사람은 자신을 단순한 물리적 객체 이상의 존재로 여기는 사람이죠.

하지만 그렇다고 한 개인으로서의 나에게 다른 인간들에게서도 발견되는 일반적인 특징이 아주 없는 것은 아닙니다. 예컨대 저에게는 사물을 지각할 수 있는 능력이 있고, 논리적으로 추론할 수 있는 능력도 있으며, 양심도 있죠. 뿐인가요? 저 역시 다른 사람과 같이 붉은 피와 살을 지니고 있죠. 하지만 이 모든 일반적인 특징들은 우리로 하여금 한 인격체가 되도록 돕는 특징들이지 단순한 물리적 속성이라고는 할 수 없습니다. 붉은 피와 살조차도 우리에게 단순한 물리적 지식만을 안겨주기보다 오히려 정열과 분노, 삶의 무상함, 죽음 앞에서의 두려움, 스스로 영원해지고자 하는 욕구 등을 일깨우는 법이죠.

오직 스스로 고유해지려 노력하는 자만이 참으로 개별화될 수 있습니다. 그런데 고유함이란 단순한 욕망의 지배를 넘어 자신과 타인의 관계를 아름답고 인격적인 관계로 재정립할 수 있는 역량과 의지를 지니는 자에게만 어울리는 말이기도 합니다. 그렇기에 개별화라는 말에는 아름다움을 향한 열정과 의지를 통해 자신과 남들을 모두 자유롭고 선한 인격적 존재자로 변모시키려 노력함이라는 의미가 함축되어 있을 수밖에 없습니다. 달리 말해 개별화는 자유를 향한 의지의 소산입니다. 그리고 이때 우리 안에 자유를 향한 의지를 불러일으키는 것은 아름다움과 선을 향한 동경입니다.

7강

9 이론이성
理論理性

이론이성이라는 말은 세계를 이론적으로 해석하고 이해할 수 있게 하는 이성을 뜻하는 말입니다. 조금 더 구체적으로 표현해보면 인격적 삶과 무관한 이성을 이론이성이라고 볼 수 있죠. 예컨대 도덕적 원칙은 당위의 문제, 즉 인간은 마땅히 이런저런 일들을 해야 한다, 혹은 하지 말아야 한다는 식의 생각과 결부되어 있습니다. 하지만 이런 생각은 자연적 현실에 관한 것이 아니라 인간의 인격적 삶에 관한 것입니다. 그리고 무엇이 올바른 도덕적 원칙

인지의 문제는 많은 경우 사람의 가치관이나 사고방식에 따라 달라질 수 있죠. 하지만 세계에 대한 자연과학적 탐구는 세계를 개개인의 가치관이나 인격성과 무관한 것으로, 순수하게 이론화될 수 있는 것으로, 해석하려고 합니다.

10 자연의 합법칙적 질서
合法則的 秩序

자연에 합법칙적 질서가 있다는 생각을 가장 잘 표현하는 말은 아마 코스모스일 겁니다. 사람들은 흔히 코스모스를 우주라고 번역하지만 사실 코스모스에는 '어떤 합법칙적 질서에 의해 조화롭게 운영되는 우주'라는 뜻이 담겨 있습니다. 혹시 제임스 조이스의 《피네건의 경야》라는 책을 아시나요? 난해하기로 유명한 이 소설에서 제임스 조이스는 '카오스모스'라는 말을 사용하죠. 카오스모스는 혼돈을 뜻하는 카오스와 코스모스를 합성한 말로, 전통적인 믿음과 달리 우주에는 어떤 궁극적인 합법칙적 질서 같은 것은 존재하지 않는다는 생각을 표현합니다.

11 피안
彼岸

우리말에서 피안이란 원래 불교 용어로, 사바세계 저편에 있는 열반의 세계를 일컫는 말입니다. 서양철학에 관한 책에서 피안이라는 말이 나오면 그 의미는 대체로 두 가지로 나뉠 수 있죠. 하나는 감각적 경험을 통해 알려지는 이 현세와 다른 세계로, 예를 들면 플라톤에게는 이데아의 세계가 피안의 세계입니다. 다른 하나는 이념적으로 한정될 수 없는 현실적 존재자 혹은 현실적 존재자의 존재 방식입니다. 예컨대 니체는 삶이란 선악의 피안에 있는 것이라고 여겼죠. 이 말의 일차적인 의미는 삶이란 선이나 악과 같은 말로 한정지을 수 없는 것이라는 겁니다. 누군가 선이란 결국 삶을 증진시키는 것을 뜻하는 말에 불과하다고 생각한다면 그는 삶을 선악의 피안에 있는 것이라고 여기는 셈입니다. 그에게 삶은 그 자체로 목적이고, 선이란 오직 삶을 증진시키는 한에서만 정당화될 수 있는 말이니까요.

8강

12 내재성
內在性

내재성은 말 그대로 '안에-있음'을 뜻하는 말입니다. 절대적인 내재성은 '밖을 전제로 하지 않는 안에-있음'을 말하죠. 그런 게 어떻게 가능하냐고요? 사실 우리가 생각하기에 안이 있으면 반드시 밖이 있기 마련입니다. 방 안은 방 밖을, 지구 안은 지구 밖을, 태양계 안은 태양계 밖을, 은하계 안

은 은하계 밖을 전제하죠. 그런데 우주 밖도 있을까요? 뭐, 현대의 물리학자들 중에는 우리가 살고 있는 우주가 무수히 많은 우주들 가운데 하나라고 생각하는 이들도 있죠. 하지만 우주를 존재하는 모든 것을 아우르는 말로 이해하는 한, 우주 밖은 있을 수 없습니다. 달리 말해 전체로서의 존재는 오직 안을 지닐 수 있을 뿐 밖은 지닐 수 없습니다.

13 명석·판명
明哲 判明

명석판명은 라틴어 'clara et distincta'를 번역한 말입니다. 명석은 어떤 대상을 다른 대상과 혼동의 여지없이 명확하게 구별할 수 있음을 뜻하는 말이고 판명은 그 내포가 분명하게 알려져 있음을 뜻하는 말입니다.

내포가 뭐냐고요? 내포內包란 논리학 용어로, 한 명사나 개념이 무엇을 뜻하는지 설명하는 형식적 정의를 뜻합니다. 예를 들어 존재라는 말의 내포는 있음이고, 그 외연은 생물과 무생물 등 하여간 모든 있는 것들입니다. 생물의 내포는 있음과 생명이고, 그 외연은 동물과 식물이죠. 동물의 내포는 있음과 생명, 감각기관이고 그 외연은 모든 동물들입니다. 이런 식으로 내포가 늘면 외연이 줄고, 이를 논리학에서는 보통 한정이라고 부르죠. 반면 외연이 늘면 내포가 줄어드는데, 이것은 개괄 혹은 일반화라고 부릅니다.

14 연장
延長

철학에서 연장이란 '물체가 일정한 공간적 크기를 점유하고 있음'을 뜻하는 말입니다. 그냥 공간적 크기라고 하면 되지 왜 연장이라는 말을 쓰냐고요? 그건 우주에 실제로 텅 빈 공간이 있는지 없는지에 관해 철학자들과 과학자들의 의견이 갈리기 때문입니다. 어떤 이들은 설령 아무 물질적 사물이 존재하지 않는 경우를 상정해도 텅 빈 공간은 그 자체로 있다고 생각하죠. 하지만 또 어떤 이들은 물질적 사물이 없으면 공간 또한 존재하지 않는다고 생각합니다. 심지어 우주는 텅 빈 공간은 조금도 지니고 있지 않은, 충만한 우주라고 생각하는 이들도 있죠. 공간적 크기라는 말은 암묵적으로 물질과 무관한 공간이 그 자체로 존재한다는 것을 암시하기 쉽습니다. 하지만 연장이라는 말에는 그런 의미가 들어 있지 않죠. 연장은 특정한 크기를 지니고 있는 물체 자체를 표현하는 말이니까요.

15 자기의식

自己意識

자기의식은 자기에 대한 의식입니다. 그냥 의식이라고 하면 되지 왜 자기의식이라는 말을 쓰냐고요? 그것은 모든 의식이 자기의식인 것은 아니기 때문입니다.

사랑하는 사람의 아름다움에 매료되었던 경험, 기왕이면 풋풋한 사춘기에 우연히 누군가를 사랑하게 되어 넋이 나가버렸던 일을 떠올려보세요. 그럴 때 우리는 자기 자신 따위는 잊어버립니다. 자고 있는 것도 아니고 정신을 잃은 것도 아니니 분명 의식은 있는 셈인데, 마음속에는 그저 사랑하는 사람의 모습만 가득 차 있을 뿐 자신의 모습은 어디에도 없죠. 비단 사랑할 때만이 아닙니다. 어떤 일에 열중할 때, 파란 가을하늘에 놀랄 때, 재미있는 영화나 드라마를 볼 때, 우리는 자신에 관해서는 거의 아무 것도 생각하지 않습니다.

하지만 자신의 삶을 되돌아보거나 지난 과거의 추억을 반추할 때 우리는 그 모든 순간들이 모두 자신의 순간들이었음을 알게 되죠. 그럼 우리는 우리 안에 시간의 흐름 속에서도 변하지 않는 순수하고 동일한 자기가 있는 것 같다는 착각에 사로잡힙니다. 하지만 우리는 늘 변해왔죠. 자신을 잊고 자신이 아닌 그 누군가 혹은 그 무엇인가에 열중할 때, 우리는 실은 우리가 열중하는 그 무엇에 의해 매료되어 있었던 거고, 그런 한 그것으로부터 이런저런 영향을 받으며 변화해가고 있었던 셈입니다. 그렇기에 자기 안에서 아름다움을 향한 강렬한 동경을 느끼는 사람은 결코 자만과 나르시시즘에 사로잡힐 수 없습니다. 아름다움을 향한 동경이 있는 한 자기의식은 자신을 매혹하고 변화시키는 그 어떤 아름다운 존재와 관계를 맺고 있는 그러한 자기에 대한 의식이죠. 자기의식을 그렇게 받아들이는 자에게는 자신이 늘 똑같을 수 없는 무상한 존재라는 사실이 슬픔보다 기쁨을 줍니다. 그런 자는 자신의 무상함을 지금보다 더 아름다워질 가능성으로 여기니까요.

16 파피에 콜레

papiers collés

파피에 콜레는 회화기법의 하나로 그림물감 이외의 다른 소재를 화면에 풀로 붙여서 회화적인 효과를 얻는 표현형식입니다.

17 즉물성

卽物性

즉물성이란 우리가 알고 있는 어떤 관념이나 사고를 통해 해석된 것이 아닌 사물의 그 자체로 있음을 뜻하는 말입니다. 어떤 의미에서 우리가 경험하는 모든 것들은 이런저런 관념으로부터 자유로울 수 없죠. 처음 보는, 그것이 무엇인지 알지 못하는 것조차 우리에게는 붉거나 파란 어떤 것으로서,

특정한 모양과 크기를 지닌 어떤 것으로서 알려지는 법입니다. 찬란한 하늘조차, 별들의 무한한 고도조차, 밤을 울울히 채우는 거센 파도소리조차 실은 관념으로부터 자유롭지 못하죠. 색이라는 관념, 무한과 고도라는 관념, 밤과 낮, 밝음과 어둠, 평온함과 혼돈 등의 관념 등을 전제로 하지 않으면 우리는 아무 것도 경험할 수 없고 또 이해할 수 없습니다.

그럼에도 그 모든 것들은 결코 우리 자신의 관념적 사유에 의해 창조되는 것이 아니죠. 오직 관념의 프리즘을 통해서만 우리에게 도달하지만 동시에 우리가 경험하는 모든 것들은 우리 자신의 존재로 환원될 수 없는 그 어떤 것으로서 미지를 일깨우며 우리에게 알려지는 법입니다. 예술 작품에서 즉물성이 중요한 이유가 바로 여기에 있습니다. 작품을 자신의 생각과 의도, 감정 등으로 가득 채우는 순간 우리는 예술의 참된 의미가 무엇인지는 이미 망각한 셈입니다. 아름다움이란 자신이 아닌 그 무엇, 자신이 알고 있는 그 어떤 것보다 더 소중한 그 무엇을 향한 동경을 통해서만 일깨워질 수 있는 것임을 깨닫지 못한 자는 작품을 자신의 창조물처럼 여기게 됩니다.

참된 예술은 그냥 내버려둠에서 시작하죠. 사물이 우리에게 직접 말을 걸어오도록, 그 말걸음에 의해 자신이 매혹되고 또 변화해가도록. 내버려두지 않으면 예술은 그저 허영심과 자만심의 발로가 될 뿐입니다. 그러므로 예술 작품에서 가장 중요한 것은 무엇보다도 우선 그 무엇인가가 그 자체로 존재하도록, 우리의 해석을 거치지 않은 즉물적인 것으로서 우리에게 작용하도록, 배려하는 일입니다.